目錄 Contents

＊ 本書共收錄 670 種／組書籍作品，分為 A、B、C 三大類。本索引的重要書籍即為 A 類作品，計 56 種／組。

編者的話

Preface

香港作為國際大都市，多種語言、文化並存，城市開放程度較高，吸引了眾多領域的優秀人才來港發展，藝術設計領域亦然。早在上世紀六七十年代，國外不少優秀的設計師便已紛紛來港尋找機會，與此同時，香港本地藝術設計專業的學生也逐批負笈海外。得益於此，時尚和藝術的最新潮流第一時間傳至香港，中西文化在此交匯、碰撞、融合，不僅出現了一批國際頂尖的藝術及設計大師，更令香港成為遠東設計中心。與之相關的出版印刷、創意設計，也十分具有代表性。

三聯書店（香港）有限公司（簡稱「香港三聯」）是由活躍於二十世紀三四十年代中國出版界的三家著名機構——生活書店、讀書出版社和新知書店，於一九四八年在香港合併成立的。七十五年來，香港三聯見證了戰後香港經濟起飛和回歸前後的曲折歷程，與香港讀者一起成長，由最初以從事中國內地圖書發行業務為主，發展

成為一家包括出版、零售、文化服務等多元化經營的文化出版機構。

作為一個有著悠久歷史和傳統的文化品牌，香港三聯秉承「竭誠為讀者服務」的宗旨，傳播中華文化，介紹當代中國，反映香港社會文化的變遷，迄今已出版圖書超過六千種。幾代出版人始終追求高品質的圖書內容和設計印裝效果。就書籍裝幀而言，香港三聯的圖書出版物在香港乃至華文出版界一直保持獨具一格的特色，在不同時期，總能與所處時代社會和印裝水平相呼應。

一、初創年代，以純文字書為主
（一九四八至一九七九）

一九七九年以前，圖書的印製以文字書為主，書中很少有圖片，相應的版式設計較為單一。圖書設計大多時候指的是封面設計，而封面設計又受唱片封套設計影響，已呈現出現代平面設計的端倪。只是，由於當時印刷技術限制，封面設計的顏色多為雙色、三色套印，圖片以手繪插圖為主，書名等字體亦需經由手工製作。

這個時期，香港三聯以零售和版權交易為主營業務，總體出書量不多，出版部人力有限，主要利用香港的特殊環境，介紹中國，介紹世界，以引進內地具有影響力的圖書以及出版翻譯圖書為主。書籍裝幀大多以原版為基礎，參考原版樣式設計內文版式和封面圖形等。

二、印刷技術進步，畫冊大放異彩
（一九八〇至一九八九）

七八十年代，彩色印刷技術在歐洲發展成熟，香港作為進出口貿易的窗口，有關技術、設備亦隨之傳入香港。於是，香港的印裝設計相較其他地區有很大優勢。而當時，內地四色圖冊要送到香港做電分，再回內地印刷。

基於此背景，香港三聯在進入八十年代後，為加強出版業務，開始與內地出版社合作，由內地負責組稿，香港負責編輯、設計、製作和出版，從此達到大型畫冊出版與出售外文版權的高峰期。但此時，書籍設計並不是一個獨立的專業或職業，從業人員大多為美術生或插畫師。香港三聯出版的第一本大型畫冊是《敦煌的藝術寶藏》（一九八〇年），設計師尹健文（尹文）先生原是學校的美術老師。據他回憶，當年出版分工不像現在這麼細，設計師往往要身兼數職，參與書稿的策劃、編輯、攝影、排版等，而且那時候還沒有電腦設備，所有版面需要設計師繪圖後轉請印刷廠照排、分色，因此一本畫冊往往需要多人合作才能設計製作完成。對於畫冊設計，他們都沒有經驗，只能參考歐美和日本的畫冊邊學邊做。《敦煌的藝術寶藏》出版同年，香港三聯首次參加法蘭克福書展，並成功售出多個語種版權。回國後積極尋找類似選題，相繼出版了《明式家

具珍賞》《天上黃河》等書；更延請名家參與重要畫冊的設計工作，如請內地寧波春老師參與編劇、香港攝影等書。當時，電腦尚未普及，書籍設計、監印《宜興紫砂珍賞》，請香港靳埭強先生承擔《藏傳佛教藝術》的設計，等等。這些畫冊一出版即引起轟動，並榮獲多個書籍大獎，也為本店設計印裝奠定極高的品位。

三、深耕本地題材，呈現有溫情的圖文書（一九九〇至一九九九）

現代藝術與設計在九十年代的歐美世界蓬勃發展，香港也緊跟時代前沿，時有相關領域的實驗性作品出現。在書籍設計方面，香港三聯的設計師對此亦有參考和積澱，並將之運用至中英文混排的圖文書中，呈現出一種獨特的魅力，將本店書籍設計水平推向一個新的高點。

當時正值香港回歸，本店十分關注並深挖本地題材，出版了諸如香港明信片系列、香港行業

百年史系列以及香港電車、香港電影、香港粵劇、香港攝影等書。當時，電腦尚未普及，書籍設計的手工製作成份依然很重，不過，這也給書注入了更多人情味。因為社內設計師對香港題材比較熟悉，故而在內容編排和設計上更能融入個人情感，出版了一批富有溫情的書籍作品。這些作品從編排、字款、色彩到材質，都頗費功夫，如《香港歷史明信片精選》就採用宣紙、筒子頁，內文字款經過多次複印而成，中文和英文作橫豎混排，使書籍整體透出豐富的歷史人文氣息。此類作品不僅屢獲印製和設計大獎，市場反響亦異常強烈，使香港三聯的本地題材得到空前發展。

四、社內外共創，跨地區協作，出版呈現規模化（二〇〇〇至二〇〇九）

進入二十一世紀，香港三聯幾位有經驗的設計師相繼離開，遭遇短暫的「青黃不接」。為保證

設計品質，三聯積極採取應對措施：一是繼續與社外的資深設計師合作，二是注重對社內的設計師進行專業培訓。即「請進來」和「走出去」，一方面聘請知名的書籍設計專業老師前來授課或承擔顧問工作，另一方面則派設計師參加各地國際書展、考察學習。

這一時期，內地的出版、設計和印裝發展迅猛，電腦設備和排版軟件也漸漸普及、迭代，香港三聯順勢在深圳和北京兩地先後設立工作室。

數年之間，新的設計師隊伍重新組建並成長起來。人力與軟、硬件設施準備妥當，大大縮短了出版週期，令出版規模迅速擴大。恰逢其時，香港三聯不僅從歐美和內地引進版權，著力大眾閱讀市場，還開拓了國際漢語教材、香港土製漫畫、三聯人文書系、影視歌及時尚創意等板塊，並舉辦了年輕作家創作比賽等活動。

隨著設計製作流程和分工趨於精細，以及排版人員的加入，設計師有更多精力投入設計專項

上。當時湧現出一些設計大膽、新穎、有個性的書籍，如趙廣超的《不只中國木建築》和故宮系列，廖潔連的《時代曲的流光歲月》和《香港建築百年》，孫浚良的《姹紫嫣紅開遍（纖濃本）》和邵氏電影系列，SK Lam（林樹鑫）的《號外三十》和《銀河影像，難以想像》，等等。在平面設計賽事中，香港三聯和諸多出版社的書籍作品均屢獲大獎，使書籍設計在設計界中越來越受到重視。

五、數字化時代，書籍設計求突破
（二〇一〇至今）

最近十多年來，書籍設計逐漸從平面設計中分流，成為一個新興、獨立的設計領域。在世界各地，除了大學開設書籍設計專業外，也有社會層面舉辦的多種書籍設計研究班，他們均聘請世界一流設計師作為授課老師，使書籍設計的理論

和實踐得到空前發展，並培養了新一代的設計人才。

同時，各領域、跨學科的國際交流越來越頻密，設計師視野逐漸開闊，得以從不同的藝術形式中汲取靈感，令書籍設計蘊含豐富的表現力。

而數字化時代的到來，讓新媒體得以發展、擴張，人們獲取知識和信息的渠道與媒介隨之發生巨大變化，傳統出版遭遇了前所未有的衝擊和挑戰，大眾圖書市場收窄，紙張印裝成本高企，迫使書籍設計師更注重創新和突破，以及嚴控成本開支。香港三聯亦然。

二〇一〇年後，香港三聯的出版品種更趨多元，除了原有的歷史、人文、藝術、語文等題材外，在香港社會議題、中國當代國情、法律政制研究等方面也有發展。這一時期，入職三聯，以及與三聯合作的設計師眾多，人數應屬過往幾個年代之最，當中不乏優秀的新生代設計師。也正因為設計師的流動，給香港三聯的出版面貌帶來

了許多新鮮感，正好順應出版品種的變化。相關書籍設計更注重信息的編排和呈現，勇於打破固有閱讀觀感的版面形式，令讀者耳目一新；新型的裝訂方式層出不窮，比如裸書脊裝訂、開合式精裝、左右翻結合等；開本大小有統一，也有變化，若是系列書、教科書以及需考慮實體書店的上架要求，一般會統一幾款規格，但若是創意類、收藏類題材的圖書，則允許個性化的開本存在，等等。儘管市場艱難，但香港三聯仍希望在有限的材質和篇幅中，創造無盡的巧思和質感。

一本美的書，不僅僅只是依靠書籍設計來實現，而是多方合作的結果。內容是書的基礎和根本，好書、美書，須通過編輯的挖掘和編創，再交由設計進行轉化和呈現，最後給予得體的印製和包裝，方能展閱於我們案前。

有賴於作者、讀者和業界眾多友好的支持，香港三聯書店七十五年來出品了不少精美的圖

書。它們串聯在一起，在現代山海城市裏，留下一條長達七十五梯級的「書之徑」。為了更好地傳承，也為了重新再出發，我們整理了香港三聯書店歷年來的書籍設計典型作品，邀請多位設計師分享書籍設計背後的故事。讀者不僅可以從中欣賞書籍美的形態和內容，了解一本書誕生的過程，也可以認識一群熱愛文化、熱愛生命的設計師和出版人。惟個別圖書因年代久遠無從取證，部分設計師未能聯絡，也因本書篇幅有限未能盡錄，如有錯漏，敬請讀者與方家指正，並請繼續關注、支持三聯出版。

三聯書店（香港）有限公司

二〇二三年十月

書籍設計

Book Design

Foundation Age

初創年代

1948—1979

三聯書店的前身是誕生於二十世紀三十年代前期的生活書店、讀書出版社和新知書店。三家機構都以「啟迪民智、傳播新知、喚起民眾」為宗旨，注重文化建設。一九四七年六月至一九四八年十月，三家機構的負責人相繼來到香港，為迎接即將成立的新中國，正式宣告合併，「三聯書店」於茲誕生。

一九四九年三月三聯書店的骨幹北上，在北京成立三聯書店總店，香港只留下為數不多的同事，以年輕人為主。香港三聯前三十年的業務集中在門市與發行方面，開始了在艱難的環境下求生存求發展的歷程。

一九四九年一月至八月，以新中國書局名義出版了六十多種圖書，包括「新中國百科小叢書」創辦了朝陽、南粵、廣宇、新風等附屬出版社。

「新中國青年文庫」及艾思奇著《大眾哲學》（增訂本）等書籍。

香港三聯在一九五七年成立了出版科。初期主要是再版生活、讀書、新知時期的出版物，如《韜奮文集》《萍踪憶語》《沫若文集》《中國現代革命史》等。五十年代末開始再版內地具影響力的圖書，如《青春之歌》《林海雪原》《輝煌的十年》《中印邊界問題》《中國古代思想史》等，但數量依然有限。

一九六〇年代，香港三聯出版部仍努力尋求機會，利用香港的特殊環境，介紹中國，介紹世界，自主組織了當時內地不可能出版的許多翻譯圖書。為了適應不同的需要，一九六九年起陸續

一九七五年，出版《新英漢詞典》（香港版）。此書由復旦大學、上海師範大學主編，內容精要，編纂嚴謹，因而廣泛流傳於海外，一時成為中型英漢詞典的標準本。此書也開本店雙語工具書出版之先河。

據不完全統計，一九六九至一九七八年幾個品牌共出版了人文社科類圖書近一千種。其中影響較大的有：魯迅著作的注釋單行本、《蘇聯是社會主義國家嗎？》《中國的巨變》《鋼鐵是怎樣煉成的》《漫長的革命》《早晨的洪流》《新中國的發展經驗》《紅岩》等。

1948 — 1979

Title

鄒韜奮

Info

● 設計 \ Design　不詳

時間 \ Time　1959
開本 \ Size　140 × 203mm
頁數 \ Page　360
書號 \ ISBN　不詳
責編 \ Editor　不詳

No.

A¹-1

三聯書店的前身之一「生活書店」，是由鄒韜奮先生等人於一九三二年在上海創辦的。鄒韜奮先生是上世紀中國知識分子的卓越代表、出版工作者的模範。

本書是鄒韜奮先生的傳記，對其一生的經歷做了翔實而生動的描述。

三聯秉承的韜奮精神，藉此轉錄如下：不屈於強暴的堅定精神；永不自滿的虛心精神；廉潔無私的公正精神；一絲不苟的負責精神；創業與求知的刻苦精神；不計較個人得失的耐勞精神；竭心盡力的服務精神；真摯感人的同志愛。簡單地說，就是堅定、虛心、公正、負責、刻苦、耐勞、服務和同志愛。

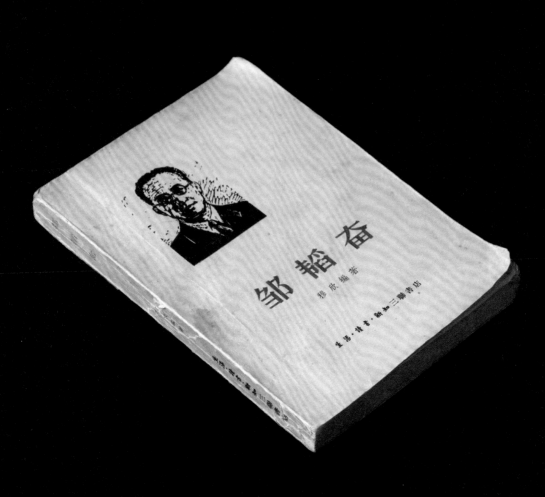

Title

西行漫記（上、下冊）

Info

● 設計 \ Design　不詳

時間 \ Time　1977
開本 \ Size　142×209mm
頁數 \ Page　480
書號 \ ISBN　不詳
責編 \ Editor　不詳

本書係根據埃德加・斯諾《西行漫記》（Red Star Over China）原著一九七三年修訂版譯出的。書中記錄了作者於一九三六年六月至十月期間赴中國陝甘寧邊區實地採訪的所見所聞，是一部報告文學作品。在書中，作者根據考察所掌握的第一手材料，描寫了中國共產黨人和紅軍將士為理想而開展的長期艱苦卓絕的偉大鬥爭。

上冊包括第一至第五篇，即〈探尋紅色中國〉至〈長征〉，下冊則包括第六至第十二篇，即〈西北的紅星〉到〈回到白色世界〉。

當代外國名人傳記叢書

一九七九年開始，香港三聯書店開始與內地出版社共同策劃大型系列書，包括「當代外國名人傳記叢書」「中國歷代詩人選集」「回憶與隨想文叢」等，出版後大受歡迎。

「當代外國名人傳記叢書」從文學、科學、電影、藝術、音樂、體育及其他特技方面名人著手，讓讀者明了這些對社會發展中有貢獻的人物的生活經歷，體會其人生成敗的關鍵，藉以作為個人奮鬥的借鏡。

本系列包括：《拳王阿里自傳》《羅素傳略》《瑪歌芳婷自傳》《愛因斯坦傳》《畢加索傳》《差利・卓別林傳》《海明威傳》《阿瑟・黑利傳》《英格麗・褒曼傳》等。

Info

● 設計 / Design 韻平、北方人、尹文、沙戈、圓意設計等

時間 \ Time　1979 起
開本 \ Size　184 × 121mm
頁數 \ Page　系列內含多品種
書號 \ ISBN　系列內含多品種
責編 \ Editor　不詳

A¹-3

Title

巴金隨想錄

Info

● 設計 / Design 尹文、沙戈等

時間 \ Time　1979 起
開本 \ Size　115×185mm
頁數 \ Page　192、160、192

書號 \ ISBN　《隨想錄（第一集·一九七九年）》… 9620400496
《探索集　隨想錄第二集·一九八〇年》…
9620401018
《真話集（隨想錄第三集·一九八一—一九八二年）》…
9620402162

責編 \ Editor　湛言、彥樺等

No.

A¹-4

《巴金隨想錄》是「回憶與隨想文叢」中的第一部作品。
巴金先生的《隨想錄》自一九七八年底開始在香港報章連載
以來，備受海外讀者歡迎，有不少人希望早日讀到這些短文

的結集。為此，巴金先生將《隨想錄》第一至第三十篇文稿
細閱、修訂，慎重地委託本店在香港出版。隨後每年出版一
集，直到一九八四年為止。

這些「隨想」，是作家以真實的感情寫出的真心話，他願「把
心交給讀者」，把近年生活中的辛酸、歡樂、信念、展望
一一細述，娓娓道來。

Info

● 設計＼Design　不詳

時間＼Time　1979
開本＼Size　135×209mm
頁數＼Page　58
書號＼ISBN　9620400011（精裝）
9620400002X（平裝）

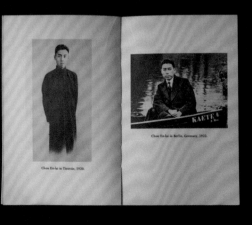

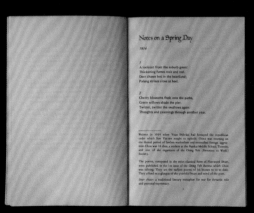

B¹-1

● 設計 \ Design　不詳

時間 \ Time　　　 1979
開本 \ Size　　　 135×209mm
頁數 \ Page　　　 98
書號 \ ISBN　　　 9620400097
　　　　　　　 9620400100（平裝）
　　　　　　　 （精裝）

B¹-2

No.

與設計對話：香港三聯書籍設計七十五年 (1948—2023)
Book Design in Joint Publishing (H.K.) (1948—2023)

Part I
書籍設計 Book Design

023

Title

美利堅合眾國演義（上、中集）

Info

● 設計／Design 不詳

時間＼Time 1977（上）、1979（中）
開本＼Size 142×208mm
頁數＼Page 476（上）、470（中）
書號＼ISBN 不詳

中國歷代詩人選集叢書

● 設計／Design 文平、沙戈、尹文、思旅等

時間＼Time 1979-1991
開本＼Size 121×184mm
系列包含

《元人散曲選》《李商隱詩選》《黃庭堅詩選》《詩
經選》《李賀詩選》《杜牧詩選》《韓愈詩選》《周
邦彥詞選》《辛棄疾詞選》《黃仲則詩選》……

時間＼Time　1959
開本＼Size　130×186mm
頁數＼Page　538
書號＼ISBN　不詳

時間＼Time　1962
開本＼Size　不詳
頁數＼Page　597
書號＼ISBN　不詳

Title

萍踪憶語

Info

● 設計／Design 不詳

時間＼Time	1957
開本＼Size	不詳
頁數＼Page	不詳
書號＼ISBN	不詳

No.

B¹-7

Title

林海雪原

Info

● 設計／Design 吳作人

時間＼Time	1965
開本＼Size	142×203mm
頁數＼Page	518
書號＼ISBN	不詳

No.

B¹-8

● 設計 \ Design　不詳

B¹-9

時間 \ Time　1972
開本 \ Size　138×200mm
頁數 \ Page　676（一）、520（二）、612（三）
書號 \ ISBN　不詳

泥
土

● 設計 \ Design　忻文

B¹-11

時間 \ Time　1979
開本 \ Size　不詳
頁數 \ Page　263
書號 \ ISBN　不詳

● 設計 \ Design　不詳

B¹-10

時間 \ Time　1973
開本 \ Size　不詳
頁數 \ Page　不詳
書號 \ ISBN　不詳

Title

Info

● 設計 \ Design　不詳

B¹-13

時間 \ Time	1975	
開本 \ Size	不詳	
頁數 \ Page	98	
書號 \ ISBN	不詳	

● 設計 \ Design　不詳

B¹-12

時間 \ Time	1971	
開本 \ Size	不詳	
頁數 \ Page	不詳	
書號 \ ISBN	不詳	

Title

事業管理與職業修養

春華散記：黃新波版畫集

Info

● 設計 \ Design　不詳

B¹-15

時間 \ Time	1978	
開本 \ Size	143×208mm	
頁數 \ Page	146	
書號 \ ISBN	不詳	

● 設計 \ Design　不詳

B¹-14

時間 \ Time	1977	
開本 \ Size	不詳	
頁數 \ Page	不詳	
書號 \ ISBN	不詳	

● 設計 \ Design Kent Ng B¹-17

時間 \ Time 1979
開本 \ Size 130×184mm
頁數 \ Page 228
書號 \ ISBN 9620400070（精裝）
 9620400089（平裝）

● 設計 \ Design 不詳 B¹-16

時間 \ Time 1972
開本 \ Size 130×184mm
頁數 \ Page 878
書號 \ ISBN 不詳

● 設計 \ Design 不詳 B¹-19

時間 \ Time 1979
開本 \ Size 不詳
頁數 \ Page 230
書號 \ ISBN 9620400364

● 設計 \ Design 不詳 B¹-18

時間 \ Time 1978
開本 \ Size 不詳
頁數 \ Page 不詳
書號 \ ISBN 不詳

● 設計 \ Design 不詳　　　　　**B¹-21**

時間 \ Time　1975
開本 \ Size　159×235mm（標準本）
　　　　　　 127×184mm（縮印本）
頁數 \ Page　1688
書號 \ ISBN　9620402405

● 設計 \ Design 不詳　　　　　**B¹-20**

時間 \ Time　1972
開本 \ Size　不詳
頁數 \ Page　不詳
書號 \ ISBN　不詳

● 設計 \ Design 不詳　　　　　**B¹-23**

時間 \ Time　1972
開本 \ Size　140×202mm
頁數 \ Page　200
書號 \ ISBN　不詳

● 設計 \ Design 不詳　　　　　**B¹-22**

時間 \ Time　1973
開本 \ Size　不詳
頁數 \ Page　不詳
書號 \ ISBN　不詳

Transition Stage

轉型時期

1980—1999

一九七九年，中國開始了改革開放新時期。躬逢其時，香港三聯也進入業務全面發展的新階段，出版、門市、發行都取得顯著發展，逐步成為香港的重要文化機構。

邁入「三十而立」的階段後，編輯部開始自行組織選題，一方面加強人文社科書籍的出版，另一方面配合香港回歸，出版大量香港本地題材圖書，逐步形成三聯的出版風格。這一階段共出版圖書約一千六百種，包括五十套叢書系列書和超過一百種的大型圖冊，其中有多種中英文版圖書榮獲香港出版印刷界的各項獎項。

一九八〇年香港三聯首次參加德國法蘭克福書展。當時，三聯帶去《敦煌的藝術寶藏》印樣對外推介，除了中文版順利出版外，其後又出了英文版及德文版，從而把三聯帶入大型畫冊出版與出售外文版權的高峰期。其中最顯著的，是王世襄先生的《明式家具珍賞》及《明式家具研究》。

八十年代也是香港三聯出版文學書籍的高峰期，除十多卷的作家文集之外，又出版了不少叢書，如「海外文叢」「中國現代作家選集」「香港文叢」「回憶與隨想文叢」等。八十年代末，隨著內地的文化熱，三聯也出版了「西方文化叢書」「三聯精選」「歐陸宗教思想系列」等書。踏入九十年代，隨著走向回歸，社會普遍關注本土的歷史、政治、經濟與未來。於是「古今香港系列」「現代民主透視叢書」，以及《走向一九九七的香港經濟》等相繼面世，形成了日後香港三聯頗具特色的一個出版領域。

可以說，在一九九〇年以前，香港三聯出版的圖書題材比較注重傳統中國文化、文學及藝術，一九九〇年以後則更多地出版香港題材圖書和各類以文化為聚焦點的人文社科、文學藝術圖書。同時期，本店的內地發行代理業務也轉型為本港零售業務，「生於斯長於斯」的香港三聯，從此更加全面深入地融入了香港社會。

1980—1989

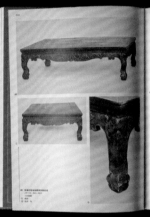
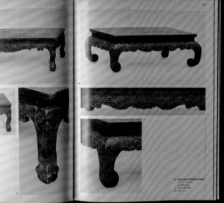

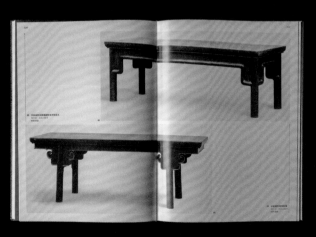

獎項 \ Award

★ 1986-1987 年度香港最佳印製書籍獎——最佳英文書籍獎

★ 第一屆香港印製大獎——書籍印刷組金獎

Info

● 設計 \ Design 黎錦榮

Classic Chinese
Furniture : Ming and
Early Qing Dynasties

時間 \ Time 1985
開本 \ Size 305×228mm
頁數 \ Page 288
書號 \ ISBN 9620404262（精裝本）
9620404254（特藏本）

責編 \ Editor 尹文、馬健全（美術編輯）：黃天、潘清俊

No.

A²-1

設計概述
Concept of Design

我進入香港三聯書店工作後，《明式家具珍賞》是我第二本大型畫冊任務，一九八三年曾與尹健文先生一起前往北京參與前期的籌備工作，帶回書稿返港後，開始正式規劃版式設計等工作。初期與尹健文先生一起合作的過程十分愉快。沒多久，尹先生因為個人發展離開香港三聯，於是時任總經理蕭滋先生聘請了剛從日本回來的黃天先生擔任主編，往後黃天先生就和我開始合作一系列的畫冊工作了。

黃天先生除了擔任畫冊文字編輯外，亦參與並提供設計理念、展覽及銷售概念。黃天先生認為原書名《中國傳統家具的黃金時期》贅長，於是題名為《明式家具珍賞》，使畫冊名稱清晰簡潔。展銷期間推出的一套《明式家具珍賞》木質錦盒「特藏版本」，一度引起收藏界轟動。

明式家具是中國傳統典型家具，造型簡潔。當初我們收集的家具圖片，質量比較參差，這方面我是理解的，因為家具的收藏地點分散，有些體型大，不太可能搬運到攝影棚集中拍攝，所以只能在戶外連同雜亂背景拍攝。

《明式家具珍賞》是香港三聯書店的重點大型畫冊，家具極富特色，我們已定好方針，要把所有圖片統一整理，力求完成高水平的畫冊。在設計畫冊期間，我們主要做了三處整理。一是在香港找了一間高水準的「冬青製版有限公司」為此畫冊圖片分色製版。因為家具的木材不同，黃天先生要求北京王世襄先生提供不同原木材料的正確色樣，交製版公司作為分色依據。二是整本畫冊的所有彩色家具圖需要「褪地」處理，並另補加自然腳背影。三是所有彩色家具圖都統一附在一幅淡灰色的圖框內，使版面高雅大方。

香港三聯書店美術設計室是一個大家庭，在製作《明式家具珍賞》的過程中，我們製作組有馬健全、陸智昌、余美明、李淑嫻等和我，各有所長，齊心協力，分工合作。我本人負責畫冊圖版和家具實物線圖版式設計編排，馬健全整理家具內容文字，陸智昌、余美明、李淑嫻將初步製版回來的圖版細心地將家具和背景用刊刀分開。

陸智昌就按家具圖的腳部位置，用噴槍在白紙上添加陰影位。這道工序相當重要，若噴出的陰影位不自然，必須重新再來一次。噴出家具腳部陰影位後，交由製版公司將圖版正式「褪地」，補上新加的噴影，再附在淺灰色圖框上，才完成一幅悅目的家具圖。

《明式家具珍賞》另有一處非常重要的特色，在編排一些重點家具圖版時，我們特意在圖旁附加主編王世襄先生夫人袁荃猷手繪的比例線圖，給讀者作為實物參照。就因為有這些手繪的比例線圖，無意中為傳統家具業者提供了一個模仿、

複製家具的好素材。我曾經到過不少傳統家具店，都看到了畫冊中家具的複製品，旁邊還擺放這本《明式家具珍賞》畫冊以作招徠。

我在製作畫冊圖版期間，就已經不斷構思畫冊的封面。曾有幾組考量方案：一是將畫冊內一些廳堂景和一些已佈置好的明式家具組合成圖。

這些廳房明式家具圖並非不好，只是會使人感到這是一本室內家具圖冊，類似雜誌圖冊。二是選取畫冊內最具有代表性的明式典型家具，夠

氣勢、夠分量地重點擺放，先聲奪人，也是不錯的。我諮詢了王世襄先生，那張「紫光檀麒麟交椅」體型穩重巨大，椅身紋理雕刻精巧，

足夠有代表性，最終決定採用此交椅作封面圖。

《明式家具珍賞》畫冊問世出版，香港三聯舉辦了大型照片展，邀請王世襄先生和北京文物出版社高層出席《明式家具珍賞》首發式畫冊展覽。而香港三聯書店在原有畫冊版本之

外，另外印製收藏版本兩百套。限量本附上王世

襄先生的親筆簽名和蓋印章，盛放於精美木製絹布錦盒內。黃先生亦從蘇州訂購一批微型明式家具擺設，以饗訂購讀者。此舉使當時出版界十分轟動，尤以明式家具收藏者為甚，傳為社會一時佳話。

《明式家具珍賞》中文版本出版後，引起了國外出版界的關注，不久接洽了英文版版權。我們製作英文版本比較好辦，內文替換為與擬定篇幅相當的譯稿，補入適當位置便成。由於銷售對象是國外讀者，封面設計亦需更新，以便吸引國外讀者。重新製作封面是一個比較棘手的問題，除了可以選用畫冊內已有的圖片稍為調動一下外，無法可施。早前，我有過一個封面設計構思：隆重推薦一張經典椅子，左上角一束燈斜射在椅背邊，顯現出椅背邊的優雅線條造型，同時亦隱現椅背的圓形圖案，呈現這本中國古典家具畫冊的隆重和神秘。由於缺乏此圖，這個想法一直被擱置。

及後有一位香港三聯的好朋友，她是香港《清秀》雜誌的攝影師徐韻梅小姐，她在工作之餘可以順道前往北京探訪王世襄先生及協助拍攝。不久徐小姐到北京後，探訪了王世襄先生，並道明來意，說出我們的要求，找出這把椅子，便為英文版封面拍攝了照片。過程十分順利，十分感謝王世襄先生和徐韻梅小姐。徐韻梅小姐在拍攝期間，因場地條件所限，不可能把沉甸甸的椅子搬到別處影棚拍攝。唯有按我光線氣氛要求的意思，將光源投射椅子相應位置拍攝，當然亦附上雜亂的背景了。照片帶回香港後，我需要做後期加工。當年電腦製作尚未普及，也得用土法炮製，「褪地」加工，補上自拍的投射光源，斜照在背景照片上，再營造一下光暗氣氛，拼合效果也不錯。（黎錦榮供稿）

一、欣逢「出版黃金期」

回溯上世紀八十年代，中國正推行「改革開放總方針」：經濟上引進外資和生產技術，文化方面開展交流互訪，努力汲取世界新知識。香港正好在天時、地利、人和的機遇上，發揮了溝通中外的橋樑作用。其時，國內一批經歷了「文革」而擱筆多年的專家、學者、文化人再度活躍起來。當時香港的出版業界擁有先進的印刷技術，再配上時尚的裝幀設計，能快速地印製出華美的書本和畫冊。這就促使內地條件不甚充足的出版社與香港合作，將稿件交到香港，印製成繁體字香港版，專向港澳和海外發行。這些來自內地的稿件，盡是金薤琳琅之作，學邃識優之作，一經梓行，震動學界和文壇，更有被翻譯成外文，令洋人耳目一新。而當時香港的讀書風氣亦盛，常

有爭購名著佳作的擠擁情景，頓使洛陽紙貴，好書迭次再版重印。如此繁阜氣象，堪稱香港出版業的「黃金時期」。

一九八五年元旦後第二天，我到中環三聯書店履職，獲派為美術畫冊室主任。四月中旬，蕭滋總經理（一九二六至二〇一九年）喚我至總經理室，時尹健文兄已在座。蕭公指著枱面的書稿，緩緩地說：「這是王世襄有關家具的著述，來稿已有兩年多了，至今我們還沒有出版，王老急得很，不停寫信來催，旁邊那一包就是他的來信。尹健文即將離開三聯，他和設計組的人員做了一些圖版的設計，但沒有做過編輯工作，我看就由你來接下王老的書稿，盡快編輯出版成一本大型畫冊。」

二、王世襄志切研中國家具

王世襄（一九一四至二〇〇九年），字暢安，

雖生於官宦之家，但也受世代書香所薰陶。他天資聰哲，治學探賾索隱，早已學殖深厚，胸羅萬有。更難能可貴者，他以堂堂貴家子弟，甘向工匠、藝師求教，執弟子之禮，從而把能工巧匠用的術語用詞，結合文獻和實物一起研究，取得突破性成果，部分更成為絕學，開宗立言。

當王世襄先生著手研究中國古代家具時，萬料不到遍尋中國圖籍，竟找不到一本專書，反而由德國學者古斯塔夫・艾克（Gustav Ecke）奪了頭炮，撰著出版了 Chinese Domestic Furniture（中譯本取名《中國花梨家具圖考》）。王世襄一面參考艾克的著作，一面立誓要寫一本超越艾克的中國家具書，為國人補此空白。

經過三十多年的苦學鑽研，王世襄先生寫成二十多萬字的家具專著初稿。王老按明式家具的器形由簡至繁來分門別類，系統闡述了明式家具的源流、造型特色）、結構技巧和美觀與實用價值，無論廣度或深度，均大大超越前人的著述。

而更為獨步的是開創了很多家具的品名和結構部件的術語。如將不同的座椅按其造型冠名為：燈掛椅、南官帽椅、四出頭官帽椅和圈椅等；如對局部的形態作出嶄新的術語：有束腰、無束腰、外翻馬蹄腳和內翻馬蹄腳等；再如對結構的部件創造出新詞，並加以闡釋，如聯幫棍、羅鍋棖、卡子花、護眼錢、鵝脖、矮老、鼓腿等。王世襄先生將他的書稿擬名為《中國傳統家具的黃金時期──明至清前期》，並託付文物出版社，祈盼早日付梓。

三、蕭滋慧眼識名篇

迨一九八〇年代初，藍真先生（一九二四至二〇一四年）親率三聯書店、中華書局、商務印書館的高層代表上京參加合作出版會議。當他們依約來到文物出版社，受到曾在生活書店任職的社長王仿子熱情接待，並將他們計劃出版的選題樣稿、提要排列出來，以供挑選合作。

作為三聯代表的蕭滋先生，已有三十多年發行圖書的經驗，故具慧眼能辨小草與喬木，在芸芸書稿中，看到被冷落一旁的王老家具專著〈提要〉。蕭滋腦海隨即浮現出香港大學出版社剛剛再版了艾克的家具專著，遂捧起〈提要〉細閱，深感是一本十分罕有的家具專著，是可以考慮合作的選題，於是要求約見作者。

王世襄先生接到邀約，即高興地捧著沉甸甸的圖稿來見，老蕭翻閱過後卻眉頭緊鎖，因為內容實在太專、太學術了！

畢竟蕭滋總經理是發行的老手，熟悉圖書市場，深信如果明式家具這樣的藝術奇珍首先出版成一本兼具觀賞和實用的美術畫冊，才容易吸引讀者。蕭滋沉思片刻，便向王老建議暫且擱下此書稿，另外編寫一部圖錄式的明式家具新稿，約七八萬字，盡取原稿精粹，保留實質測圖，但要重拍彩色照，俟圖錄出版後，頭炮打響，令更多人

認識和喜愛明式家具，然後再出版這部學術專著，方為上策。

雖然要重新改寫，但王世襄先生想到自己多年的心血有蕭先生慧眼垂青，便一口答應，馬上勤筆。

事後兩書先後梓行，震動全球文博界，廣獲好評，足證蕭滋先生極具慧眼卓識。

四、委以重任編經典

再說王老得到蕭總的出版承諾之後，便夜以繼日揮筆疾書，為圖錄版而改寫。說起來，最艱辛的是重拍家具照。那些硬木家具，絕不比石頭輕，大家又是扛，又是抬，連王老也得捲起衣袖一起搬抬，其辛勞可以想見！

但王世襄先生交稿之後，等了近三年，仍然出版無期，當然焦急萬分。王老勤於修函，十天八天便有書信頒來，更甚者一星期來三通，或問出版期，或修訂字詞，務求清楚無誤。正是王老的書函，使我更容易了解過去兩年多的交往情況。我細心拜讀王老那近一百封來信，詳細做了札記，根據各項提詢和修訂工作，然後反覆和圖文對閱，開始做了編輯構思，也寫了一些意見，並巨細無遺地回覆了王老；又解釋圖片的質量較差，須要矯色和「褪地」（當時還沒有電腦製作），確需要一段時間，但承諾九月可以出版。王老驚訝我這位接任的編輯，對過去商談過的編務竟能了如指掌，回信來說放心多了。

我因應王老一直用論文名作書名，失於既冗長而又未能點出「明式家具」這個關鍵詞，於是在編輯會議上建議書名由《中國傳統家具的黃金時期──明至清前期》改為《明式家具珍賞》，至於早已完成的近三十萬字專著，則名為《明式家具研究》，同樣六個字，具姊妹篇含義。蕭滋先生欣然首肯，並著我轉告王老，聽其尊意。不久，王世襄先生覆函，對我擬的書名大表讚賞，高興之情，溢於紙上。

書名敲定，我便前往中文大學晉謁饒宗頤先生，請他為《明式家具珍賞》題簽。我初揖饒公光霽是在日本東京，並為饒公當日語翻譯，從此幸沐垂青。饒公獲悉為王世襄著作題簽，即高興地說：王世襄先生邃學停淵，是一代奇才，當然樂於揮毫。

由於《明式家具珍賞》是一部突破前人、補國人空白的家具著作，其出版將會帶來轟動。這樣一本奇珍畫冊，除了精裝出版，我想到加出編號特藏本，請王老親筆簽名，數量則限定二百部，相信會大受歡迎。而特藏本的護盒，以紅木製作，盒面刻陰文書名，並塗上石綠，盒內裱貼黃絹，畫冊的封面亦裱以緞子，有別於精裝本。後來，徵訂廣告一出，兩天不到便被訂購一空。發行部門開心到連謝禮的啟事也忘記刊登，只懂得說：「早知如此，就不止做二百本了！」今天，特藏本偶或在拍賣會上出現，成為拍賣品，這是

我當年想也沒有想到過的！

七月，我北上京華，造訪王世襄先生。說起來我們通信已久，這次雖是初晤，卻似故交，談得非常投契。我們在紫檀大書案對坐，唱校文稿，審校圖色。王老翻閱打印稿時，知道鑽研了數十寒暑的著稿，行將付梓，連聲說好，欣欣然大樂。我又將預先印好的二百張特藏本編號署名頁交給王老，請他用毛筆簽署。他聽到特藏本有如此精心的設計，樂意配合，答應署名後加鈐印章，並請我放心一定如期完成，盡快寄回香港。

我返港後，受《讀者良友》之邀，匆匆撰寫了〈北訪王世襄〉的訪問記，刊登在該刊的一九八五年九月號，這也可說是香港最早專訪王世襄的文章。

（節選自黃天：〈「我在三聯編經典」之《明式家具珍賞》〉，刊載於《讀書雜誌》試刊號，香港：三聯書店（香港）有限公司，二〇二一年七月）

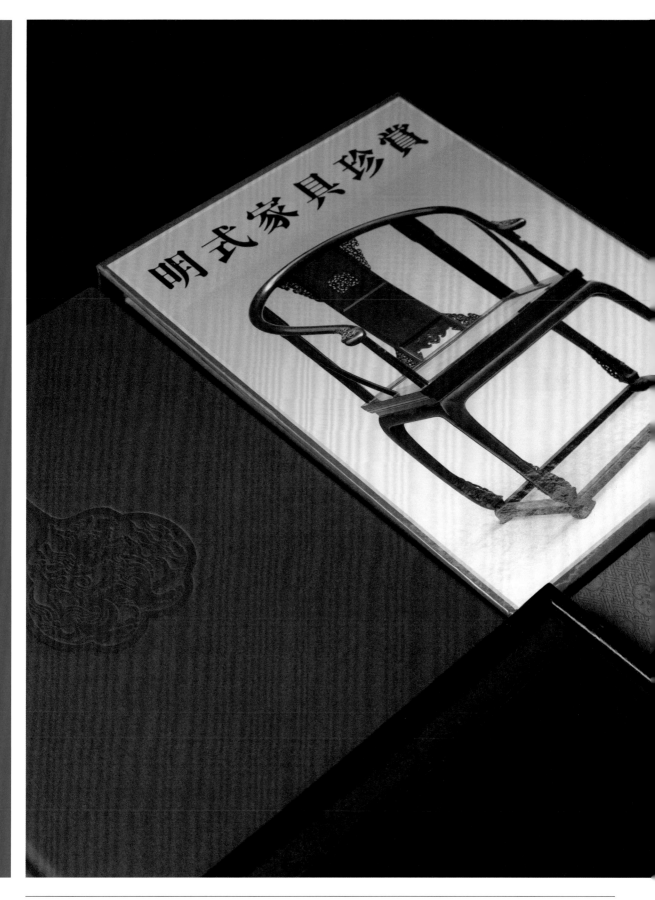

獎項 \ Award

★ 1986-1987 年度香港最佳印製書籍獎——中文書籍組冠軍

★ 1986-1987 年度香港最佳印製書籍獎——最佳中文書籍獎

★ 美國紐約《ART DIRECTION》雜誌主辦「1988 藝術設計獎」

★ 第一屆香港印製大獎——書籍印刷組優異獎

Tibetan Buddhist Art

Info

● 設計 \ Design 靳埭強（美術策劃）、
新思域設計製作
（裝幀設計）

時間 \ Time　1987
開本 \ Size　258×320mm
頁數 \ Page　360
書號 \ ISBN　9789620434105（第二版）
責編 \ Editor　黃天

No.

A^2-2

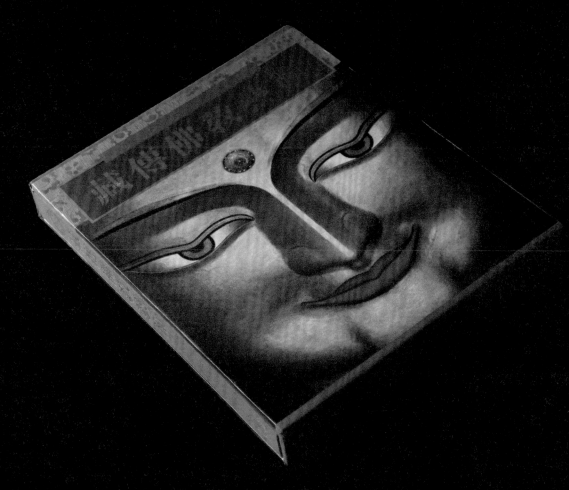

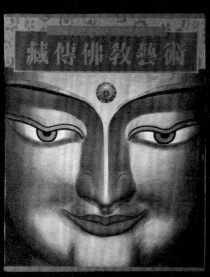

我與香港三聯合作的《藏傳佛教藝術》於一九八七年出版。八十年代起我才開始與出版社進行書籍編寫及設計工作，設計這本書時，出版社已經了解了我在業界的專業度及大致的設計工作。這裏有一個關於價錢的故事。因為此書的緣故，我得以在日本展出我的設計作品，展出期間遇到不少行家和業內人士，他們很欣賞這本書，詢問我設計費用是多少，當時的費用是五萬元港幣。事實上，當時我對於行業的價位、版面費用、精裝如何收費等其實並不了解，五萬元在當時的平面設計行業大概算是比較專業的價位。告知後他們回覆我，五萬元在日本是一個封面的價位。而當時在香港，無論是書籍設計，還是校徽等 logo 的設計價位都屬於文化行業範疇，不會以商業公司的收費標準去計算。

這本書的內容有另一個故事。作者劉勵中原為攝影記者，在青海生活近三十年，遍訪青海、西藏所有寺廟，克服種種困難進行拍攝，留下了非常珍貴的材料。作者需要花費很大的精力在龐雜的資料中進行梳理和選取，我們作為這本書的協助者，幫助作者選圖，從審美方面把關，配合

編輯對內容的把握，一起完成內容的梳理、分類和應用，其間了解到藏傳佛教系統，學到了很多中國文化和佛教藝術方面的知識。編輯黃天非常專業和用心，編排組織作者提供的資料，對內容做了更細緻的梳理，包括文中的附表和文末索引。書中的圖片篇幅比較大，我們繪製了部分圖示作為補充，每一頁的選圖既要隨文，也要表現出大方、有佛教風格的、繽紛的、富有生命力的視覺效果。當時是香港印刷業開始到達高峰的時期，八十年代香港的印刷業已具有先進水平，世界範圍內的許多圖書都會選擇香港進行印刷。當時也是未曾有電腦排版的時代，我們需要對每個版面逐版繪製，畫樣，將文字稿貼上去、標記位置，將文字調好、排版校對，這種工作模式直至九十年代起才陸續被電腦排版取代。

《藏傳佛教藝術》的紙張選用很有分量，封盒是硬紙皮，整體用十分厚重。讀者看到這個外觀就能判斷是否值得購買了。在作者拍攝的圖片中，我認為佛教中最重要的是佛像。佛像的圖片在現場很難拍攝，危險重重，而佛像的環境通常也較昏暗，能夠拍攝到精密度如此高的照片實屬難得，我們因此得以選用佛像的一個局部作為設計的素材。封盒的佛像角度正中，這種精密度取決於攝影師拍攝的質感，在取景過程中佛像沒有彎曲變形。在顏色選擇時，金色是佛教常用顏色，

而另一個配色應該如何選擇？我們考慮整體雅緻的效果，以及與金色的配合度，最後選用了紫色，讓整體的視覺效果能夠呈現出一種莊嚴感，金色的配色足夠清晰，周邊選用了燙有紋理的緞面，這種紋理是西藏布料的真實花紋。封底太陽和月亮的設計符號代表宇宙，與文內的書眉相呼應。我們在外包裝上的設計已經十分鮮明了，精裝封面無需太華麗，這樣能產生對比度。我參考佛教資料，繪製了與佛教相關的符號，燙金部分需要關注燙印的精密度，尤其是細小的局部。我們選用了比較明亮的金色，找到黃色花紋紙，黃色既是紫色的對比色，也是佛教中常用的顏色，像是袈裟。襯頁對版中每版排列的五百零四座佛像（21×24）由我們繪製，將現場中千佛百佛的震撼圖景再現於一個對版之中。書中保留了當時的珍貴資料，包括班禪大師的題簽。

交由我們設計這本書時，大家認為這本書會有版權輸出的潛力，因此投入的成本和精力都很多，事實的確如此，這本書目前已經被譯成藏文、英文、法文等多種文字在全球發行。在設計這本書的過程中，我也將其視為一個契機學習和發揮潛能，這對我們喜歡藝術的人來說是個很好的機會。（靳埭強口述）

劉勵中在大學攻讀新聞系，又是一位攝影師，愛研藏傳佛教，他央得班禪大師頒賜手諭，介紹到各藏傳佛寺採訪，由是寶藏大開，文物珍品盡收鏡底。劉勵中由一九七八年至一九八二年，不畏艱險，策馬遍訪青海、甘肅、西藏的著名藏寺，曾因過於勞累，在高原上咯血命危，幸獲同伴急救，趕送山下，才得以保命。回港後，我仔細讀了書稿，並作了編輯構思，繼而寫信向劉勵中進言。當時的書名是《青藏高原佛寺的藝術》，在這個主題下，劉勵中掌握得十分好，基本上是盡收無遺。但「青藏高原」只是地區，不夠全，我提議再收錄承德外八廟、北京的大應覺寺、雍和宮和雲台等廟宇，便可基本囊括全國著名的藏傳佛教寺廟，書名亦可改為《藏傳佛教藝術》，氣勢便與前大不相同。初時，劉勵中對我的建議仍有點猶豫。其後，經過我多次鼓勵勸進，他終於願意北上。未幾，即將承德和北京的資料補來。

《藏傳佛教藝術》全書十萬字，收圖片六百六十六幅，不乏極其珍貴的照片，甚至今天已湮滅無存，這當中就有一世達賴繪的壁畫。

一九八七年夏，《藏傳佛教藝術》刊出，劉勵中翻到書後，看到有一個分類索引表，大喜過望，即轉頭對我說：「肯定是你幹的，你為什麼不告訴我？」我答：「那是送給你的神秘禮物。」

（節選自黃天：〈我在三聯編書的難忘事〉，刊載於《文化同行七十年——香港三聯成立七十周年紀念特刊》，香港：三聯書店（香港）有限公司，二〇一八年十月）

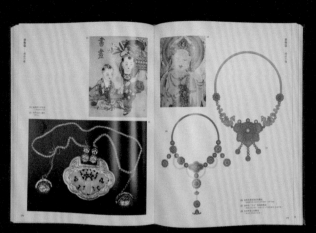

獎項 \ Award
★ 1989 年度香港最佳印製書籍獎 —— 最佳中文書籍獎

Info

● 設計 \ Design　黎錦榮
　　　　　　　宋珍妮
　　　　　　　王建綱

時間 \ Time　　1988
開本 \ Size　　228×305mm
頁數 \ Page　　328
書號 \ ISBN　　9620406478
責編 \ Editor　黃天

No.

A²-3

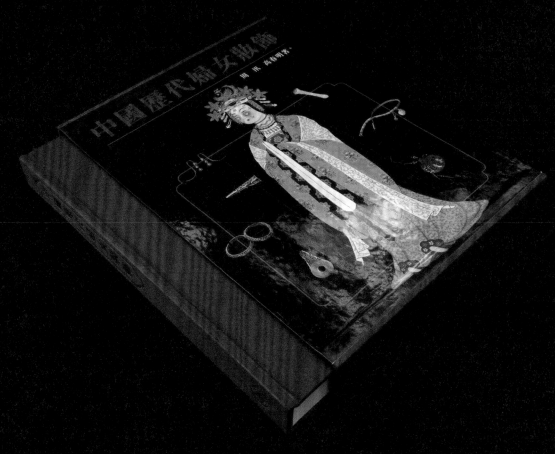

設計概述
Concept of Design

香港三聯編輯部時任主管潘耀明先生告知我接手製作此畫冊，準備前往上海學林出版社接收此畫冊的稿件。我辦妥機票後，單槍匹馬，懷著戰戰兢兢的心情前往上海。迎接我的除了出版社有關人士外，還有作者周汛女士和高春明先生。

第二天上午，我已在住宿的酒店投入工作。出版社人士、周汛女士和高春明先生攜大疊文字稿、出版綱要和高春明先生的手繪歷朝婦女衣飾、頭飾及各部分的畫稿前來交換出版意見。出版畫冊並不是我一位美術設計的人可以談妥多層次的決定，況且文字稿和圖稿亦需配合和斟酌。該次的會面，就是帶回有關的文稿、圖稿，給我們編輯部黃天先生進行初步審理。

黃天先生經驗豐富，看出不少圖稿有不太完善的地方，尤其希望有一輯主要朝代婦女服飾的特色圖像，需要作者高春明先生增加繪製。鑒於滬港雙方在文字、圖稿上交流和溝通的需要，建議一起在廣州工作數天，周汛女士和黃天先生商討內容，高春明先生則需增補繪製新一輯婦女服飾圖，由隋朝、唐、宋直至清朝，將婦女服飾典型化。為了強調這輯婦女服飾內容，我們將頁面做成拉頁，拉長處理，使畫冊頁更具特色。

我隨隊前往廣州前，準備了構思設計好的版面裝飾意念：全書標題採用傳統圖框，色調不搶色。另外畫冊內的圖框採用古樸的色彩，如同走入歷史時空，以淡素為主。同時亦製作了一個精裝封面樣版，與主編參詳：封面用一個傳統九宮格紋形格線，中心擺放一尊盛唐女俑。女俑裝束上至髮飾、面飾，下至鞋飾。我在九宮格紋理線上，在同一層線格，置入不同朝代典型的婦女服飾品，上部是頭飾，中間是服飾、腰飾，下層是鞋飾等，圖的色調亦需顧及，並進行系統、有特色地置放。當時周汛女士非常滿意這個構思設計意念。

《中國歷代婦女妝飾》出版後，參加了香港出版設計師學會（一九八八年）的畫冊組別評審，獲得高名次的獎項。不負一番心血。（黎錦榮供稿）

附：出版背後的故事

研究中國服飾史，沈從文先生堪稱一代大家。而專研中國婦女服飾妝扮史，周汛和高春明，可說是其中之佼佼者。兩人合著《中國歷代婦女妝飾》，由髮飾、首飾、冠飾、面飾、耳飾、頭飾一直談到手飾、服飾、腰飾而至足飾，全書十五萬言，圖片六百多張，全面揭示出中國歷代婦女由頭到腳、由外到內所穿所戴的各式服裝與飾物。但我始終覺得僅從局部描述，有欠整體形象風貌。於是我在會上提請他們用工筆手法，描

繪出歷代婦女的裝飾神韻。他們聽後，表示很難掌握。我繼續遊說，表示不需要「大全」，只抓典型。但他們又因時間緊迫，冬天已至，上海條件差，沒有暖爐（當年情況確是如此），凍僵了的指頭，實在無法以工筆描繪。我當即回答：「只要你們肯繪畫，三聯可以為你們創造條件：一是在上海住進賓館，那裏有暖氣設備；二是南下至廣州，住進中華商務廣州辦事處。這些費用，都可以由三聯支付。」

周汛和高春明看我迫得緊，只好選擇南下廣州繪畫。他們費了半個月時間，畫成十幅由漢至清的婦女裝飾圖。十美儀態萬千，神韻活現。他們也喜出望外，反過來對我說：「主意是你出的，現在畫成，該你題款了！」我欣然題了「中國歷代婦女時世妝」橫披。這幅《時世妝圖》，我們在設計時特意做成拉摺頁，讓讀者甫一展卷，即迎上「十美」，自然也就成為全書的壓卷之作。

（節選自黃天：〈我在三聯編書的難忘事〉，刊載於《文化同行七十年——香港三聯成立七十周年紀念特刊》，香港：三聯書店（香港）有限公司，二〇一八年十月）

敦煌的藝術寶藏

唐 Tang

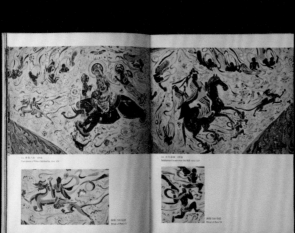

Info

● 設計／Design　尹文、尤今

時間／Time　1980
開本／Size　225×305mm
頁數／Page　256
書號／ISBN　9620400836
責編／Editor　黃文昆、何錦階

上世紀八十年代中國改革開放，我隨蕭滋先生去北京出差，開始與內地出版社接觸。本書經由我們與文物出版社合作而成，文物出版社負責攝影及組稿，收集了許多珍貴照片。事實上，當時我們對如何製作畫冊一無所知，開本、版面、圖片質量方面的知識一片空白，而香港書籍彩色印刷技術才剛剛起步，需要電子分色等前期工序，不像現在可以用電腦

處理。由於當時香港的資訊比較發達，可以看到國際上的很多畫冊，因此在製作初期，基本會模仿日本和歐洲的畫冊。三聯畫冊的開本基本是 10 吋×9 吋，以便保持出版社畫冊的統一性。於是，針對本書特點，選擇較開闊的版式，在畫面表現上留有較多的空間，以便於編排。同時，我們了解到閱讀英文和中文的讀者其實是兩撥人，所以很少使用中英對

照的形式，而是分開兩個版本。我本身是學畫畫出身，敦煌藝術對我來說是一個值得探索的寶藏。在製作這部畫冊時，我的想法是要尊重內容，儘量去理解它，向讀者清楚地交代畫面的內容，而設計最終也是跟隨對內容的理解而呈現的。（尹文供稿）

A²-4

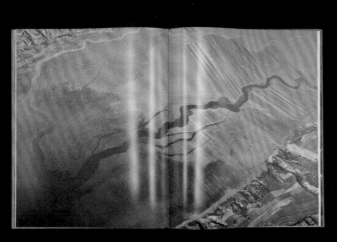

天上黃河——
劉鴻孝航空攝影集

Title

Info

● 設計＼Design　黎錦榮

時間＼Time　　1986
開本＼Size　　258×320mm
頁數＼Page　　156
書號＼ISBN　　9620404831
責編＼Editor　黃天、林國志、范生平

獎項＼Award

★ 1986-1987 年度香港最佳印製書籍獎——最佳中文書籍獎

一九八四年，《民族畫報》攝影記者劉鴻孝得到中國空軍的全力支持，進行空中拍攝黃河的工作。從三千多張航空照，精選出一百張照片，編為《天上黃河》，讀者捧讀，如穿雲破霧般遨遊黃河。

本書完整提供了黃河流域的俯瞰奇觀，是世界上第一本黃河空攝畫冊，可謂是中國航空攝影的處女作。

No.

A²-5

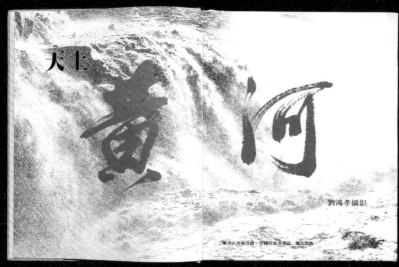

Title

語文常談

Info

● 設計＼Design 尹文

時間＼Time　1982
開本＼Size　114×184mm
頁數＼Page　116
書號＼ISBN　9620402057

No.

B²-1

這是一本很早期的書，當時我正在學習設計，希望從美術的、繪畫的角度去表達書籍內容，將設計和美術兩個元素結合在一起。設計與美術本身是兩種概念，它們的結合會呈現出一種似新

非新、似舊非舊的效果，其中包含的元素有些屬於設計，有些則屬於美術。總之，文化、藝術本身就介於抽象與具象之間。（尹文供稿）

通用漢語詞典
普通話正音手冊
漢字拼音檢字（增訂本）
中學生文言字典
現代漢語虛詞用法小詞典

Info

● 設計＼Design　沙戈、林景芳、斯卡等

時間＼Time　1980-1989

開本＼Size
《通用漢語詞典》∶100×170mm
《普通話正音手冊》∶100×140mm
《漢字拼音檢字（增訂本）》∶95×138mm
《中學生文言字典》∶100×140mm
《現代漢語虛詞用法小詞典》∶100×140mm

頁數＼Page
《通用漢語詞典》∶760
《普通話正音手冊》∶204
《漢字拼音檢字（增訂本）》∶288
《中學生文言字典》∶296
《現代漢語虛詞用法小詞典》∶532

書號＼ISBN
《通用漢語詞典》∶9620400623
《普通話正音手冊》∶9620401093
《漢字拼音檢字（增訂本）》∶9620401085
《中學生文言字典》∶9620401816
《現代漢語虛詞用法小詞典》∶9620406850

海外文叢

海外文叢 劉紹銘·遣愚衷

海外文叢 叢甦·獸與魔

海外文叢 葉維廉·零點

海外文叢 李歐梵·中西文學的傾想

海外文叢 於梨華·尋

海外文叢 趙淑俠·人的故事

OVERSEAS CHINESE WRITERS SERIES

一九八〇年代，海外華人作家佳作紛呈，影響日遠。他們將視野擴展到更廣闊的地域，更深邃的社會層面，他們與海峽兩岸的文化傳統有千絲萬縷的關係，並力圖使自己的作品成

為檢視一個遵徙動盪時代的史歌。遂陸續編輯入具有代表性的海外華文作品，以新作為主，並附有豐富的照片、手跡、小傳等資料，體裁、題材不拘。

這套書旨在呈現「套書」的整體概念，我認為做叢書最重要的是書脊的呈現：書架上一鋪就知道是這是一套叢書。「海外文叢」就在書脊上用不同色彩做了區隔。（尹文供稿）

● 設計 / Design 尹文、馬健全、黎錦榮、廖遠明、李淑嫻等

時間 \ Time 1983 起
開本 \ Size 137×210mm
系列包含
《海外華人作家散文集》《海外華人作家小說集》《海外華人作家詩選》《遣愚衷》《獸與魔》《尋》《春馳》《中西文學的傾想》《遣愚衷》《人的故事》《突圍》《二胡》《隴西行》……

B²-3

海外文叢 中西文學的傾想·李歐梵著
海外文叢 尋·於梨華著
海外文叢 遣愚衷·劉紹銘著
海外文叢 獸與魔·叢甦著
海外文叢 人的故事·趙淑俠著
海外文叢 春馳·葉維廉著
海外文叢 五四與荷拉司·水晶著
海外文叢 防風林·許達然著
海外文叢 尋·於梨華著
海外文叢 遣愚衷·劉紹銘著
海外文叢 十萬美金·伊犁著
海外文叢 棉衣·綠騎士著
海外文叢 芳草天涯·洪素麗著
海外文叢 紙婚·陳若曦著
海外文叢 北飛的人·蓬草著
海外文叢 邊綠人·木令耆著
海外文叢 隴西行·侯榕生著
海外文叢 突圍·陳若曦著
海外文叢 海外華人作家詩選·王渝編
海外文叢 海外華人作家小說選·李黎編
海外文叢 海外華人作家散文選·木令耆編
黑色·黑色·最美麗的顏色·聶華苓著

中國現代作家選集

《中國現代作家選集》，是與人民文學出版社聯合編輯出版的一套叢書，將「五四」以來較有影響的中國當代作家都編選一冊。

作品力求精選其代表作，並盡可能提供作家的生平介紹、年表、生活照片、手稿檔案及其作品賞析等資料，讓讀者在有限時間內能對作家及其作品有較全面的認識。

時間＼Time 1982 起
開本＼Size 139×202mm
系列包括 《許地山》《艾青》《茅盾》《李廣田》《蕭乾》《朱湘》《葉聖陶》……

B²-4

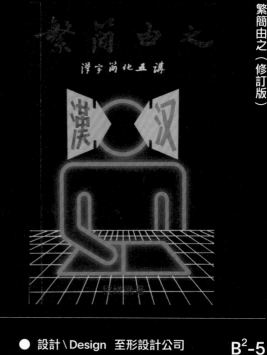
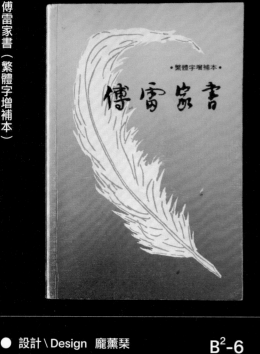

● 設計＼Design 龐薰琹 　B²-6

時間＼Time 1984
開本＼Size 204×140mm
頁數＼Page 320
書號＼ISBN 9620403835

● 設計＼Design 至形設計公司 　B²-5

時間＼Time 1985
開本＼Size 105×165mm
頁數＼Page 96
書號＼ISBN 9620404238

● 設計＼Design 余美明 　B²-8

時間＼Time 1985
開本＼Size 250×240mm
頁數＼Page 140
書號＼ISBN 9620404335

● 設計＼Design 黎錦榮、尹文 　B²-7

時間＼Time 1985
開本＼Size 285×212mm
頁數＼Page 152
書號＼ISBN 9620402952

Chinese
Aesthetics
and
Ch'i Pai-shih

by
Catherine
Yi-yu Cho Woo

A JPC PUBLICATION

CHINA
ESSAYS ON GEOGRAPHY
by Chen Cheng-siang

A JOINT PUBLICATION

● 設計 \ Design Catherine Yi-yu
Cho Woo

B²-10

時間 \ Time 1986
開本 \ Size 180×260mm
頁數 \ Page 144
書號 \ ISBN 962040470X

● 設計 \ Design Holly Liu

B²-9

時間 \ Time 1984
開本 \ Size 150×228mm
頁數 \ Page 392
書號 \ ISBN 9620402707

CHESS KING

A Novel by Chang Shi-kuo
Translated by Ivan David Zimmerman

Joint Publishing Co. (HK)

100 SMILES
FROM
TRADITIONAL CHINA

Edited and translated by Jiang Yu Dai
Illustrated by Ding Bokui

A JPC PUBLICATION

● 設計 \ Design Kent Ng

B²-12

時間 \ Time 1986
開本 \ Size 110×178mm
頁數 \ Page 190
書號 \ ISBN 9620405099

● 設計 \ Design Eugene Yau

B²-11

時間 \ Time 1986
開本 \ Size 108×177mm
頁數 \ Page 114
書號 \ ISBN 9620404963

C2-4

To the Yellow Springs:
The Chinese View of Death

C2-3

Early Chinese Literary
Criticism

C2-2

From Opium War to Liberation

C2-1

Reverberations

C2-8

中國文化人影錄

C2-7

鄭家鎮寫生集

C2-6

讀者良友（創刊號）

C2-5

Fragrant Weeds

C2-12

回顧香港電影三十年

C2-11

中華五千年史話

C2-10

古今北京

C2-9

美遊心影

C2-16

漢英虛詞翻譯手冊

C2-15

"一國兩制"
法律問題面面觀

第一部分　香港立法鬥爭的歷程

第二部分　香港法律制度的檢望

第三部分　「一國兩制」法律問題

第四部分　結論與問題

「一國兩制」法律問題
面面觀

C2-14

回憶方方

C2-13

向水屋筆語

C2-20	C2-19	C2-18	C2-17
飛向群星	香港概論	Images of Chinese Women in Anglo-American Literature	美學四講

C2-24	C2-23	C2-22	C2-21
世界美術名作二十講	中國園林藝術	毛澤東家世	Connoisseurship of Chinese Furniture: Ming and Early Qing Dynasties

C2-28	C2-27	C2-26	C2-25
Lao She: Heavensent	絲路之旅	Two Years in the Melting Pot	風雨茅廬外紀

C2-32	C2-31	C2-30	C2-29
蕭紅新傳	Tales of the Shaolin Monastery	The Beating of the Dragon Robe	記錢鍾書與《圍城》

1990—1999

宜興紫砂珍賞

獎項 \ Award

★ 第四屆香港印製大獎——全場總冠軍
★ 第四屆香港印製大獎——書刊印刷（精裝）組冠軍
★ 香港設計師協會「設計九二」書刊組入圍獎

★ 平面設計在中國 1992 書籍設計組銅獎
★ 1992 年度香港最佳印製書籍獎——中文書籍組冠軍
★ 1992 年度香港最佳印製書籍獎——最佳中文書籍獎

Info

● 設計 \ Design 寧成春、黎錦榮

時間 \ Time　　1992
開本 \ Size　　228×305mm
頁數 \ Page　　408
書號 \ ISBN　　9789620409622（精裝本）
責編 \ Editor　　馬健全

設計概述 ①
Concept of Design ①

一九九〇年春天，我被借調到香港三聯書店工作，受託編一本《宜興紫砂珍賞》。那時董秀玉總編輯在香港三聯，看到港台兩地擁有廣大的紫砂愛好者，有意推動出版一本相關的權威著作，就把這個任務交給了我。在這之前，出版工作者協會曾派我去日本學習畫冊的編輯、設計，對膠版印刷也有些了解，這次正好給了我實踐的機會。

董總回北京出差，約我跟她一起去宜興組稿。我倆商議把當時市面上有關紫砂壺的書買齊，研究應該怎麼出。中央工藝美術學院陶瓷系的張守智教授，一直與紫砂廠有工作聯繫，經常帶學生到工廠實習，和師傅們交朋友，我們請他擔任顧問。確定由顧景舟大師領銜主編，另由顧老的兩位徒弟紫砂二廠的廠長徐秀棠，和紫砂一廠的廠長李昌鴻為副主編，搭起了編撰團隊。

當時顧老的聲望非常高，很多商人等在他們工廠門口的酒店收壺。一把壺出廠價十幾萬，到台灣、香港就是幾十萬、上百萬（一九九二年董總回三聯書店任總經理，一個月工資只有四百多塊）。我以前對壺和喝茶一點兒不了解，花了四十五天時間待在那裏，天天跟張守智、顧景舟一起喝茶、聊天，商議討論這本書該怎麼做，從紫砂壺的歷史一直聊到哪些壺應該收在書裏。

顧老負責紫砂的工藝，李昌鴻負責紫砂的演變歷史，徐秀棠負責書寫茶文化。文稿收齊後交由香港三聯的編輯部去編輯加工。在顧老的引薦下，我和香港三聯的攝影師黎錦榮一起到全國二十四個地方去拍攝經典紫砂壺的照片。如果沒有顧老專業上的支持和特批路條，是無法拍到各地珍藏的五百二十一件紫砂壺的。另外，顧老還寫信請香港博物館提供了重要的展品圖片。這本書真是權威的主編、權威的壺，以後再難收齊並拍到這麼好的圖片。

設計上我受到杉浦康平《全宇宙誌》的啟發，他充分利用書的空間，在切口位置設計了兩幅圖案，左翻是太陽系星雲圖照片，右翻是星雲的位置圖。杉浦先生說，這一設計思路是從中國古籍中學來的。我在一九九一年台灣光華雜誌社出版的《當西方遇見東方》一書中，看到一本美國國會圖書館收藏的明版線裝善本書，在書口一面繪有仿明朝畫家仇英的《秋江待渡圖》，知道果然中國早就有了這種設計方法。我們應該把這種優秀的書籍裝幀傳統發揚光大。星雲圖是黑白的，那麼能否做一個彩色的呢？我注意到紫砂壺上「魚化龍」（也就是中國民間吉祥典故「鯉魚跳龍門」）的形象非常普遍，上至清末紫藝大師黃玉麟的無價之寶，下到街邊攤販五元一把的小壺，都能見到，雅俗共賞，寓意也好，於是決定把它用在切口，左翻是魚、右翻是龍，體現紫砂壺將文人文化與民俗文化相融合的特色。

設計得出來，是不是能夠做出來呢？再好的創意都必須通過精良的工藝去實現。一本書涉及很多工序，樣樣離不開工廠師傅的幫忙。一九九一年，電腦還沒有普及，我找到技術相對領先的香港葉氏三兄弟的高迪製版公司。高迪很超前，那時已經有了以色列的電腦設備，一台設備佔了一個大房間（後來我在北京師範大學對面的高迪製版公司看到了，他們把它運到了北京）。

畫冊邊口的「魚化龍」就是這部電腦做成的。我們把魚化龍的畫面用電腦分成二百零四份（畫冊有四百零八面），每份順差一頁紙的厚度，大約 0.2mm，然後把四色圖版拼在 408 頁的每一面上。這種設計方法，保證了不管在什麼地方切下去，即使稍有偏差，也會出現所設計的圖案。

負責分色製版的是高迪製版版廠的姜師傅，他是一位越南華僑，很有經驗。因為紫砂壺的底片不好，我有一段時間幾乎天天往北角的高迪製版公司跑，給姜師傅添了不少麻煩。最初拍片子時我們就想到，一定得是個淺灰色的背景，才能襯托出紫砂壺原本的色彩、質感和造型。可惜八十年代末九十年代初，中國正在改革開放，鄉

鎮企業特別紅火，用電是個問題，許多地方電力不足、電壓不穩，黎錦榮帶的九個燈泡全憋了，再加上沒有色溫表，色溫無法控制，所以很多底片偏色。但是所有的壺我都看過、摸過、聽顧景舟大師講解過，於是憑感覺、記憶，跟姜師傅一起調整版面的色調，有的版改過數次，打過五次樣，還是不盡如人意，只能靠印刷上機的時候再修正。

印刷是在香港九龍土瓜灣中華商務工廠做的，當時他們有海德堡四色膠印機了，可以調色。機長是解放前從上海去的楊效慰師傅，技術一流。印廠多年來都是二十四小時開工的，有時要半夜起來到車間看樣。工廠的人就在工會的大長桌子上鋪了個睡袋，讓我在那裏休息。首印七千冊，我每版活兒都去盯色，一小時十五分鐘醒一次，盯了四天四夜。當年不到五十歲，還能堅持。也因此，我跟中華商務印廠的師傅們成了好朋友。楊師傅是我遇到的最好的師傅，不厭其煩，每上一次版都幫我調整墨色，壺色要飽和，體現質感，灰色背景網點微妙，不能偏色，真是煞費苦心。在他們的努力下，印刷出來的顏色效果終於能夠令人比較滿意了。

本書還印製了一千冊特藏本。封面上壓了一把紫砂供春壺浮雕，據說這個造型的壺是由一位高僧做的，算是歷史上第一把紫砂壺。扉頁上有藏書票，印著顧老親手簽名寫的編號，我把自己那本九十六號的送給了杉浦康平先生，他很喜歡。在他的推薦下，日本平凡社買了版權，出版了日文版。

《宜興紫砂珍賞》出版後，獲得了一九九二年香港印藝學會評出的編輯、設計製作、印刷等八項大獎，並且榮獲全場總冠軍。這本書冊，在製版、印刷、裝訂上都跳過龍門，達到了新的高度。（寧成春供稿）

設計概述②
Concept of Design ②

大概是八十年代末，北京三聯的董秀玉女士派至香港三聯管理全店店務，董秀玉總經理開始自主編輯第一本書冊《宜興紫砂珍賞》。

或許是公司早前曾經培訓我學習商業攝影的緣故，要派我到江蘇宜興等地拍攝古董，包括紫砂壺。這次拍攝只能我一人前往，還需帶備所有攝影器材和燈具。行程先到南京，再聯合北京三聯書店的資深設計師寧成春老師，一同去各處收錄編輯及拍攝。地點包括南京、宜興、蘇州、上海和北京等地。藏點有博物館、收藏家書房、宜興工藝廠房、紫砂礦洞、紫砂窰址等等。

由於這次離開香港，前往內地拍攝路途較長，拍攝的照片絕對不容有失。正因如此，我在出發前一段時間，已自行籌備用公司 TOYO 4×5 大片幅攝影機（實際拍攝是用 6×9 中片幅菲林）。向公司展覽部借用數把紫砂壺，蓋搭拍攝工作枱、編置燈具位置、佈置柔光紙反光板塊等等、設定鏡頭使用光圈、拍攝速度、擺置不同角度、及印章底款等的模擬拍攝。拍攝不下十數次，我一一嘗試並記錄下來。最後菲林經過沖曬，反覆檢測我所要求的效果。完成事前的籌備

工作後，我可以真正安心前往內地拍攝了。出發前整理一下，總共有十餘箱的拍攝菲林、燈具、燈架等器材，押鏢前去，好不嚇人。到達南京，寧成春老師已經在等候我了，意味著拍攝紫砂壺的工作流程開始了。

寧成春老師是一位資深設計師，這次有幸和他一起工作，在過程中，學習了不少難得的處事經驗。寧老師與我一同協作蓋搭拍攝工作枱架、佈置光源、移動位置，合作非常愉快。每次在博物館，工作人員小心翼翼地把珍貴的紫砂壺端上拍攝枱，待我拍攝完畢後，寧老師隨即登記編號和記錄紫砂壺的正確名稱，之後還用尺子小心度量長寬大小，甚至夜晚還將日間的記錄覆查閱，一絲不苟精神難能可貴。

我在各著名博物館中，包括上海博物館、南京博物館、蘇州博物館、宜興紫砂博物館等，此外亦到私人收藏家家中拍攝。在各地拍攝紫砂壺的過程中，我體驗到各地輸出電壓有很大的落差，眼中看見的光源，忽高忽低，忽明忽暗，這為拍攝增加不少難度。曾經有一次拍攝險釀大禍，全身冒出一大片汗。事緣有次到收藏家唐雲家中拍攝數件紫砂壺精品，唐先生收藏量十分豐富，除了放在櫃子內，也有不少暫放於地面。在拍攝前我也知道要十分小心和謹慎，避免腳部誤踏造成損毀。我們的攝影機已牢牢架在沉甸甸的

三腳架上，應該是穩妥安全的，但就在中途，我眼角突然察覺架在粗壯三腳架的攝影機快要向側面倒下，在千鈞一髮之際，我用手臂勠力將其扳回正中，幸好安穩無恙，否則後果相當嚴重。

因為這次拍攝紫砂壺照片，我得以在資深製作紫砂壺工藝大師身旁拍攝製作流程，也因此有機會親身深入紫砂採礦岩洞，了解紫砂原礦石材，還可以參觀紫砂壺在龍窰中的燒製過程。這些經歷令我在拍攝工作中大開眼界。

我們在各地拍攝的紫砂壺照片是彩色正片，累積了不少待沖洗的菲林。所以在各地拍攝完紫砂壺照片後，我們抵達北京，找了一家當地最好的沖印店為菲林沖洗。可是彩色正片沖洗後，全部照片色溫呈偏紅色調，並不是我在香港試驗時預期需要的中性灰調色溫，頓時大失所望，這該怎麼辦？返回香港後，寧成春老師與我們一起為《宜興紫砂珍賞》畫冊製作開展工作。我們對數百張照片做了細緻的分類介紹，寧老師與我在畫冊版面相互配合。呈偏紅色調的照片需要彩色製版公司做色彩矯正，幸好我們親身參與拍攝，還原原品色調才能得心應手。

猶記起曾在博物館拍攝的一隻紫砂壺「魚化龍」，因為壺身兩側一側雕刻魚，另一側雕刻龍，魚躍化龍，寓意人生高升晉爵。寧老師把握此創意，靈機一動，用在《宜興紫砂珍賞》畫冊揭頁

書邊。如果我們手握畫冊書邊頁，在向右翻閱時，書邊呈現《魚化龍》「魚」雕圖形；相反如果向左翻閱時，書邊則呈現「龍」雕圖形，十分有趣。不要單看此一小製作，這個設計特色給了製版公司一個非常嚴格的考驗，需要全書每頁做少許移動，不能有偏差，「魚」「龍」雕圖形高矮也需一致。

「魚化龍」書頁底、面圖案製版後，另一考驗就是印刷了，厚厚的畫冊在印刷裝訂，每手紙的拼貼位都需要十分準確，否則書邊頁切齊後，圖案產生偏離就大大失色了。《宜興紫砂珍賞》不論在前期的拍攝、設計製作，還是後期的裝訂印刷，每個環節都由同事相互配合，大家共同完成一本出色的畫冊。在一九九三年香港設計師學會舉辦的書刊設計比賽中，《宜興紫砂珍賞》在畫冊組別評審中獲全場總冠軍，可喜可賀。（黎錦榮供稿）

獎項 \ Award

★ 第五屆香港印製大獎——單色及雙色調印刷組冠軍

Info

● 設計 \ Design 洪清淇

時間 \ Time 1993
開本 \ Size 242×242mm
頁數 \ Page 132
書號 \ ISBN 9620411072
策劃編輯 鄭德華
責任編輯 林苑鶯、梁志和（美術編輯）、曾憲冠（中文）、關慶寧（英文）

No.

A³-2

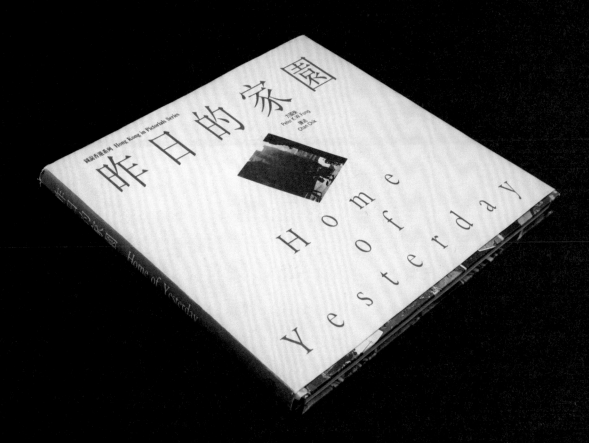

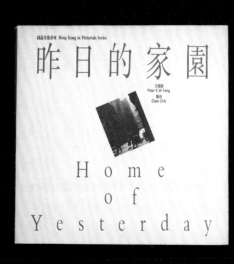

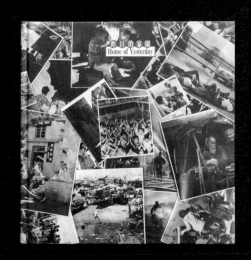

設計概述
Concept of Design

《昨日的家園》講述香港開埠至上世紀九十年代市民居住形態變遷的線索，並配以香港著名攝影家陳迹先生多年的重要紀實作品，內容豐富，極具可讀性和可觀性。

在接手這本書的裝幀任務時，我先是被題材所感動，但瞬即又為「無從下手」而擔憂。翻閱陳迹先生所拍攝的黑白照片原作和方國榮博士所著的精闢文字後，我對「昨日」港人和港人對創

建「家園」的努力和艱辛都產生了深深的共情！

因此，在設計上不能只將其設計成一本講述建築的圖文集，也不能將其設計成一本攝影集，它應是一本透著人文情感的圖文展示書，這是我當時的想法。因此，表達懷舊就成了全書設計的基調，圖片在書中的大小編排，意在對往事憶敘顯示其有節奏的視覺感染力。為能在印刷上更好顯示黑白照片的質感和層次，採用雙專色印製，並將全書切口處理漸變的效果加強其時間感和溫和的懷舊氣息。九十年代初電腦設計尚未普及的時代，整本書的每頁都得手工粘貼，並用針筆畫線等標示製作而成（做正稿），然後製版，最後才印

刷裝訂成書。記得當時常要加班加點，還得到工廠跟印看色，過程繁瑣而辛苦。出書的時刻，如同迎接新生兒的降臨，是編輯、設計每次辛苦後的期待。

一晃，這些已是三十年前的往事了，回想起來令人感嘆而唏噓，卻也帶點甜蜜和驕傲，因為我也曾是「三聯人」。（洪清淇供稿）

◉

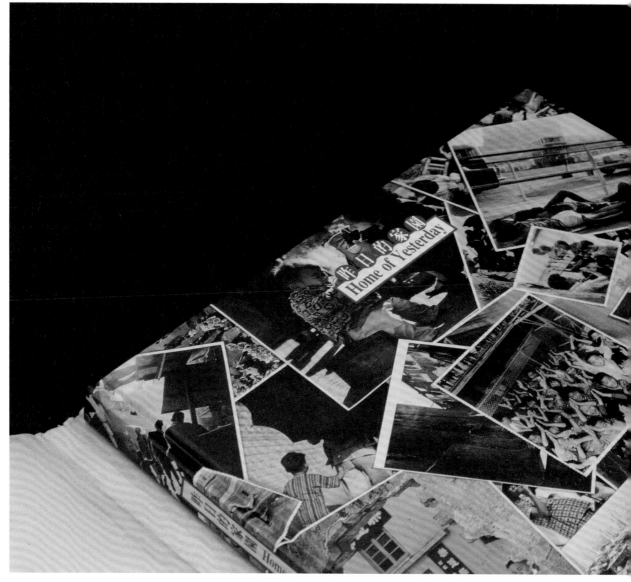

Title

香港歷史明信片精選
（1890s—1940s）

獎項 \ Award

★ 1993 年度香港最佳印製書籍獎——
最佳中文一般書籍（彩色）獎

★ 香港設計師協會「設計九四」書刊組金獎

A Selective Collection
of Hong Kong Historic
Postcards

Info

● 設計 \ Design 陸智昌

時間 \ Time 1993
開本 \ Size 242×242mm
頁數 \ Page 136
書號 \ ISBN 9620411226
責編 \ Editor 梁志和（美術編輯）、李安

No.

A³-3

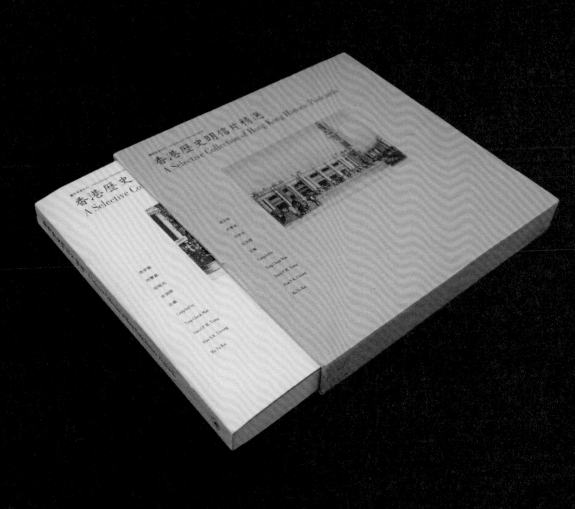

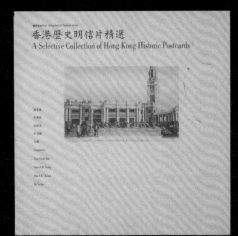

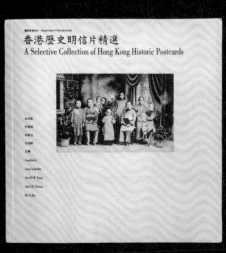

設計概述
Concept of Design

這是首部有關於香港歷史明信片的中文著作，編者均為香港歷史明信片收藏家。書裏收錄的明信片，是從幾位香港收藏家大量的藏品中，經過眾人從收藏、編輯和設計多個角度多番篩選、討論，精選出十九世紀末至二十世紀四十年代，共一百五十多幀很具代表性的香港歷史明信片。

本書經過了四次設計稿進化完成。

初稿的樣貌僅是一本歷史明信片圖錄，明信片按衣、食、住、行分類，再按年份順序編排，並配上簡單的圖片說明，如地點、年份，這做法也是當年常見圖錄的編排方式。這批明信片的影像內容和印製技術都屬上品，尤其是早期人手著色的風景明信片，盡現一個明淨、優雅且陌生的

香港，相當迷人。用這編排方式，只要用紙和印刷講究，已經是一本不錯的出版物，足以符合編者們的預期。

一本圖錄還可以如何編排？這是和美術編輯梁志和不斷琢磨的主題。

直到看到了一批香港大學收藏的早期香港歷史文獻、報紙和歷史照片檔案，才恍然大悟，終於明白能做什麼了。

之後調整了編輯思路，加插了不少從不同渠道找來的舊報紙廣告、文獻、歷史照片，版面上除了視覺元素更豐富生動之外，這些補充資料和明信片並列版面上，明顯使時代背景更濃厚，更易讓讀者窺視近半個世紀香港的社會、民生變遷，這批明信片因而顯得更有價值，這書的出版更有意義。

到了第四稿，更素性將圖片說明文字、行文風格調到更樸實的語言風格，並且將現代印刷字體通過多次影印和放大縮小手段，做成仿老式鉛

字的印刷效果。內文紙選用了表面略粗糙、手感較強的瑞典蒙克肯紙（Munkedal），配合筒子頁裝訂方式，就可用克重較薄的紙張，免去翻閱時的繃硬感；裱了牛皮紙的函套，印了黑字及人手逐本貼上的彩色明信片，整體構成了在樸素語境下的歷史情感的回憶。（陸智昌供稿）

Title

姹紫嫣紅開遍——良辰美景仙鳳鳴
（珍藏版／紀念版）

獎項／Award

★ 第七屆香港印製大獎——
　套裝書印刷組冠軍
★ 1995 年度香港最佳印製書籍獎——
　最佳中文藝術書籍獎

Info

● 設計／Design　陸智昌

時間／Time　1995
開本／Size　292×305mm
頁數／Page　316（卷｜）、156（卷｜｜）、176（卷三）
書號／ISBN　9620412206（珍藏版）
　　　　　　962041232X（紀念版）
責編／Editor　李安

No.

A³-4

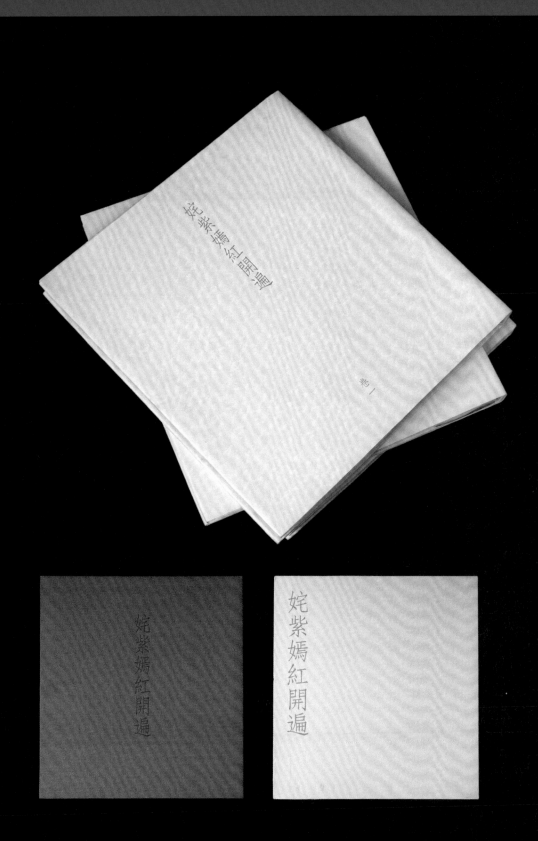

設計概述
Concept of Design

仙)了。

「阿智，……」遠處傳來是一把音調略高的聲音，聊了幾句，又再工作。

仙姐老覺得我吃不好，偶爾會召我去她家裏吃晚飯，席間準是高朋滿座，喧喧鬧鬧，談古論今，最後由仙姐點評，笑論人生。飯後慣性地返回辦公室獨個兒繼續工作，我

深夜兩點多，電話響起，肯定是仙姐（白雪仙)了。

總是因為每頓飯的所見所聞的影響而不斷地修改這本書的版面的編排。

好東西可能藏得深，每每很晚才浮出來，相隔一段時間，仙姐和小思（盧瑋鑾）就會找出更精彩的照片和劇照，這書的照片部分，完稿前一直在變動更替。照片實在一張比一張精彩，就不厭其煩地更替，甚至推倒重來，重新編排。

這裏不得不提當時任職宣傳部的同事楊志森，他幾乎每天填鴨式地為我灌輸粵劇知識以及仙鳳鳴往昔崢嶸歲月。這些知識讓我架構了這一套三本六百多頁的整體氣質和面貌的基調，免去了因無知而走上歪路。

經歷了十多個月編輯和製作的時間，其間和人和事如此羈絆，它最終呈現的面貌就變得如此地自然生成、如此地理所當然。

若果二十八年前少吃兩頓飯，或者任姐（任劍輝）忌辰那天，在仙姐家中沒遇到寶珠姐（陳寶珠）在一片靜謐中為任姐奉上一炷清香的情景，這套書的封面和函套可能不會是這樣的一片白。（陸智昌供稿）

◉

南京：一九三七年十一月至一九三八年五月

全書主要由當時留在南京的中、美人士寫的書信、日記、回憶錄組成，並附以九十年代訪問退伍日軍及韓籍「慰安婦」的記錄，內容真實並極具震撼力，將使讀者對震驚世界的南京大屠殺事件，有一全景式的認知。全書共有獨家歷史照片等近百幀。

Info

● 設計＼Design 廖潔連

時間＼Time 1995
開本＼Size 210×255mm
頁數＼Page 208
書號＼ISBN 9620412761
責編＼Editor 李安

No.

A³-5

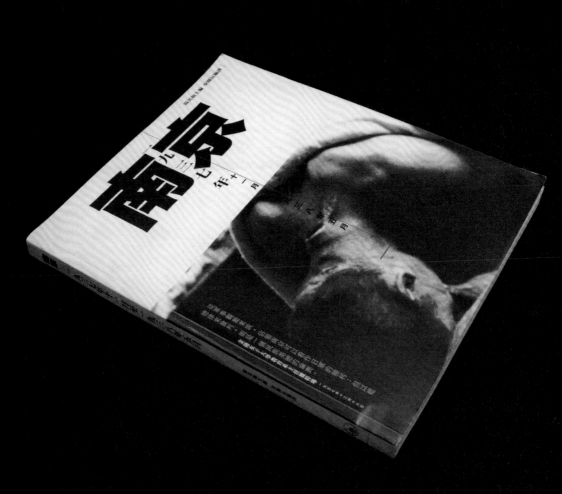

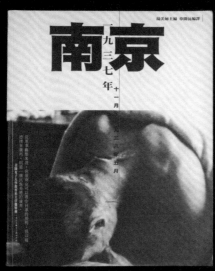

設計概述
Concept of Design

《南京》這本書使用了當年拍攝的菲林，回顧整個南京事件的始末。我們將重點放在圖片視覺感的呈現上，以拍攝電影的視角，從封面、大頁（砍頭照片）到死寂的城市，引入全書的宗旨和意識，經由學者導論、日記、訪問到攻城，與和平時期的南京呈現強烈的對比，圖版與文字的相互呼應襯托戰爭中人性的複雜情緒，它們給予本書強烈的個性和立場，還原當年南京大屠殺事件的全景。

本書的版式設計以引號「" "」為視覺符號，旨在呈現讀者與文本的溝通與對話，版式之間相互呼應：左手頁面與右手頁面視覺重心的處理、黑與白空間的分佈、版式上下的視覺落點，令讀者將上一頁的態度帶入下一頁，直至書的結尾。一收一放，像電影片頭一樣呈現靜與動的緊張感。九十年代的書籍設計不再是純粹的傳統的書的設計，書籍設計已經包含了雜誌的概念，我們稱為「Bookzine」（書誌）：雜誌的設計取向包含在書籍設計中，書的態度融入雜誌之中。《南京》這本書在版式上採用了旁註的處理方式，以 highlight 的形式凸顯內容，這種手法現在看

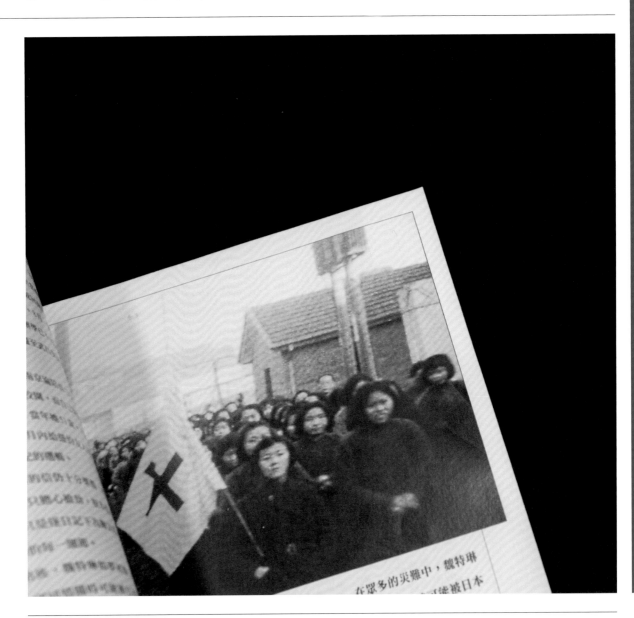

來十分常見，但在當時幾乎尋找不到。書的尺寸也不同尋常，是一個稍出位的「8.25×10 吋」的尺寸，這也是我最喜歡的尺寸。紙張很有重量，選用了一種歐洲粉紙，內文採用華康儷字體，儷字體在設計行內是經常被談論的字體，它的特點是，「當你在遠看一大片細字時，不會有任何黑或白點的，而是一片灰黑，灰度平均的呈現。」（蕭華敬：〈鐵畫銀鉤的再現──訪問華康科技字體發展設計總裁柯熾堅〉，載《桌上時代》一九九四年第十期。）字體的線條感呼應了整本書的線條結構，一眼望去不是塊狀的，而是線狀的文本。線條的處理方式同樣有閱讀指引的功能：直落的線條指引連續的閱讀，「豎一折」的線條指引彎折的閱讀方向，這些構思讓整本書富有動感。

當年拍攝的菲林十分難得，特別感謝鍾錦榮先生參與圖片的色調修正，讓這些質量較差的歷史照片得以清晰的面貌呈現。當時我們在電腦上調整這些照片，就像用電腦沖曬黑白照片一樣，照片的選用、色調、大小、剪裁均包含了我們對內容的理解和建構，將文本清晰地、有力地表現出來，以令讀者對此產生一個戰爭的聯想。（廖潔連口述）

西班牙公主的生日

獎項 / Award

★ 第二屆香港印製大獎——
封面設計組金獎

本選集從著名作家巴金的文學譯作中精選出十種，重新以繁體字直排。出版前，全部譯文均經巴老再作修改，書前還有他特為本選集撰寫的序言。本選集版本精美，裝潢考究，是書中之精品，並有巴老的親筆簽名，是藏書家珍品。

Info

● 設計 / Design　陸智昌

時間 / Time　1990
開本 / Size　120 × 184mm
系列包含
《門檻》《木木集》散文詩》《夜未央》紅花集》
《家庭的戲劇》《遲開的薔薇》《童話與散文詩》《秋
天寒的春天》《草原故事及其他》

責編 / Editor　林道群、杜漸

No.

A³-6

國際藏書票精選

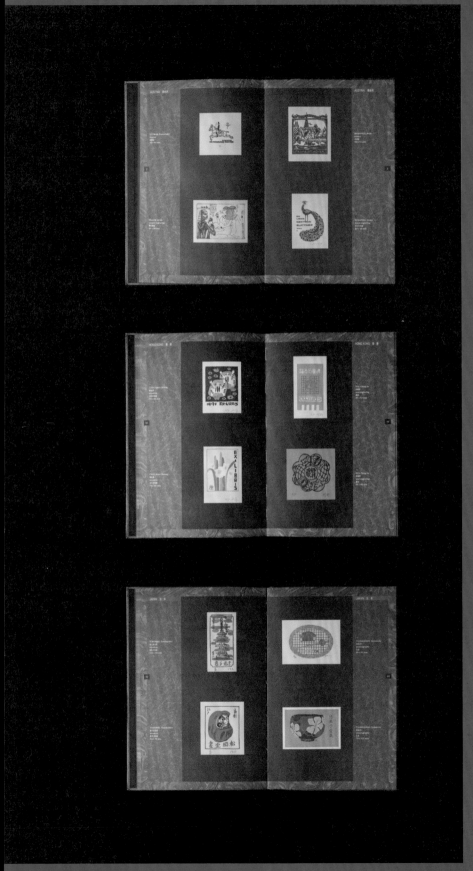

● 設計 \ Design 陸智昌

時間 \ Time 1991
開本 \ Size 185×280mm
頁數 \ Page 168
書號 \ ISBN 9620409574
責編 \ Editor 寧成春(美術編輯)、阿垣(文字編輯)

獎項 \ Award

★ 1991 年度香港最佳印製書籍獎 —— 中文書籍組冠軍
★ 1991 年度香港最佳印製書籍獎 —— 最佳中文書籍獎

藏書票最早出現在十五世紀的歐洲，用來標記對應圖書歸屬於某藏書者或藏書樓。一九九〇年代前後的藏書票多著重美術設計，有如一張小型版畫，不少名家設計的藏書票，已成為收藏家的獵物。本書所收錄的二百九十幅作品，是從

一九九一年舉行的「國際藏書票展」近千幅展品中挑選出來，多是當時創新之作，從中可一睹世界各地藏書票作品的風格和藝術特色。

A³-7

Title

香港電影海報選錄
（1950s—1990s）

Info

● 設計＼Design　陸智昌

時間＼Time　1992
開本＼Size　242×242mm
頁數＼Page　128
書號＼ISBN　9789620410130
責編＼Editor　林苑鶯（美術、中文）、關慶寧（英文）

本畫冊選錄了從一九五〇年代到一九九〇年代的香港電影海報以及許多其他電影宣傳品等，共選錄彩色圖版一百九十多幀。讀者不僅可從中回顧香港電影的發展概況，亦可追溯香港平面設計的成長過程；另還有專文細說二次大戰至今香港電影海報此媒介的功能和格調的演變。印刷精美，極富觀賞性和紀念價值。

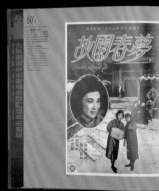

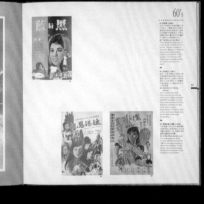

Title

中國史前神格人面岩畫

Info

● 設計 \ Design 陸智昌

獎項 \ Award

★ 香港設計師協會「設計九四」書刊組優異獎

時間 \ Time 1992
開本 \ Size 150×228mm
頁數 \ Page 368
書號 \ ISBN 7542606344/G-110
責編 \ Editor 陳昕

本書以中國史前人面岩畫作為專題研究對象。作者通過對由中國境內遠古岩畫的實地考察，並結合多方面考古材料，披露了中國史前人面岩畫的分佈規律和文化意義。全書配以四百餘幅圖片，形象、生動、真實地再現了中國史前人面岩畫的實存狀況，為第一部系統研究人面岩畫的專著。

No.

A³-9

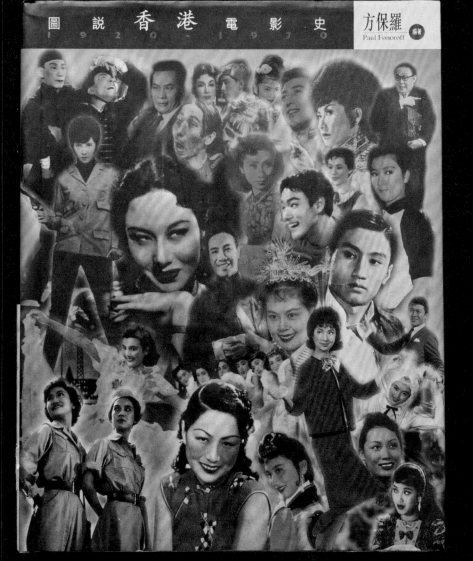

Info

● 設計╲Design　洪清淇

時間╲Time　1997
開本╲Size　215×273mm
頁數╲Page　240
書號╲ISBN　96204139X

本書作者方保羅，是一位精通普通話和粵語的「鬼佬」，熱衷中華文化，也是華語電影發燒友。本書以其私人珍藏的香港電影老劇照、雜誌、海報、宣傳單張、戲橋等，圖文並茂地闡述香港電影早期的發展歷程。

設計此書，圖像主要以「原件」形式展示，保留其年代原汁原味的資料性，讓其以「書中書」的面貌來講述電影故事。當時剛進入電腦設計時期，圖像都用軟件處理，許多設計元素都會為顯示電腦效果而「興奮」地應用。現時回頭看，雖

有些粗陋不成熟的感覺，但畢竟是當時設計留下的印跡。書籍是記載過去、現在和未來的載體和形式，儘管事隔多年，當我再次翻看此書時，觸摸著它產生的懷想，不正是紙質圖書「實體」感受帶來的價值和魅力嗎？（洪清淇供稿）

Info

● 設計／Design 陸智昌

時間＼Time 1998
開本＼Size 190×197mm
頁數＼Page 108
書號＼ISBN 9620414047

叮叮叮……

一九〇四年，電車首次在香港的路面上出現，行駛至今已超過一個世紀。當中雖經歷了多次變革，但閒散的情調依舊。電車一直默默伴隨著香港成長，並已成為香港人生活的一部分，更是香港的象徵之一。「叮叮」實在是每位外地遊客所不會錯過的香港特色。

本書由張順光先生以簡明的語言、配合大量有價值的懷舊明信片和舊照片，將香港電車的歷史、經營之道及其他有關資料，圖像性地呈現眼前，資料豐富，趣味盎然，不單能滿足專業的電車迷，一般大眾讀者也定必感興趣。

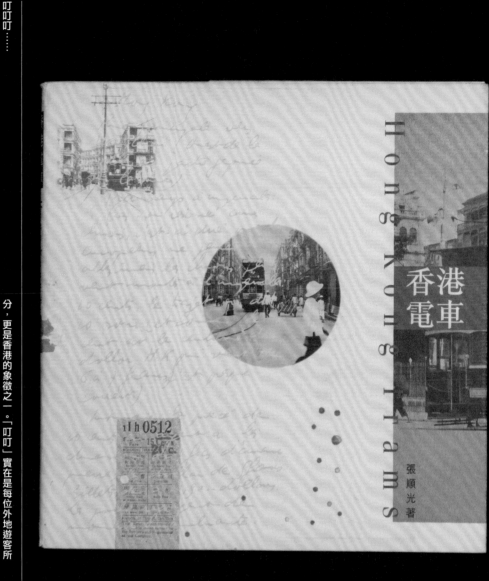

● 設計＼Design　曉鴻等

時間＼Time　1998 起
開本＼Size　103 × 165mm

三聯文庫（第一版）

系列包含　《詩經選》《屈原賦選》《陶淵明詩選》《王
維詩選》《李白詩選》《杜甫詩選》《吶喊》
《彷徨》《沉淪》《再別康橋》《女神》《邊
城及其他》《四十歲說》《愛的教育》《愛
麗絲奇境歷險記》《安徒生童話選》《格林
童話》《魯濱孫漂流記》……

B³-3

● 設計＼Design　任媛媛等

時間＼Time　2020 起
開本＼Size　105 × 165mm

三聯文庫（第二版）

系列包含　《彷徨》《吶喊》《我所知道的康橋》《駱
駝祥子》《背影》《唐詩三百首簡注》
《宋詞三百首簡注》《蘇軾詩選》《李煜
李清照詞注》《小王子》……

R³-4

速成讀本

● 設計 \ Design 陸智昌

時間 \ Time 1999 起
開本 \ Size 125×178mm

系列包含《建築》《藝術》《設計》《時裝》《電影》
《音樂》《爵士樂》《歌劇》《文學》《攝
影》《戲劇》《莎士比亞》……

B³-5

科學巨人叢書

● 設計 \ Design 洪清淇

時間 \ Time 1999 起
開本 \ Size 140×203mm

系列包含《愛因斯坦》《達爾文》《瓦特》《居里
夫人》《愛迪生》《哥白尼》《牛頓》《伽
利略》《諾貝爾》《霍金》《富蘭克林》
《羅蒙諾索夫》

B³-6

● 設計 \ Design　阮永賢　　　　B³-8

時間 \ Time　　1991
開本 \ Size　　121×184mm
頁數 \ Page　　200
書號 \ ISBN　　9789620408885

● 設計 \ Design　阿奇　　　　B³-7

時間 \ Time　　1990
開本 \ Size　　121×184mm
頁數 \ Page　　284
書號 \ ISBN　　9789620408168

● 設計 \ Design　了塵　　　　B³-10

時間 \ Time　　1996
開本 \ Size　　140×210mm
頁數 \ Page　　520
書號 \ ISBN　　9789620413350

● 設計 \ Design　陸智昌　　　　B³-9

時間 \ Time　　1994
開本 \ Size　　152×228mm
頁數 \ Page　　544
書號 \ ISBN　　9789620415552

Info

● 設計 \ Design　陸智昌　　　　B^3-12

時間 \ Time　　1992
開本 \ Size　　228×305mm
頁數 \ Page　　380
書號 \ ISBN　　9620410289

● 設計 \ Design　陸智昌、馬健全　　B^3-11

時間 \ Time　　1994
開本 \ Size　　228×305mm
頁數 \ Page　　304
書號 \ ISBN　　9620411773

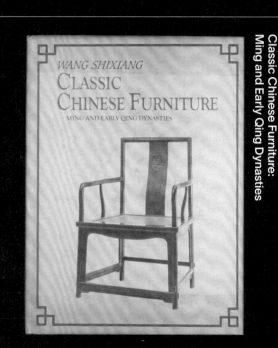

Info

● 設計 \ Design　陸智昌　　　　B^3-14

時間 \ Time　　1995
開本 \ Size　　228×305mm
頁數 \ Page　　308
書號 \ ISBN　　9620412826

● 設計 \ Design　Oscar Lai（黎錦榮）　B^3-13

時間 \ Time　　1991
開本 \ Size　　228×305mm
頁數 \ Page　　328
書號 \ ISBN　　9620404837

● 設計 \ Design 不詳

B³-16

時間 \ Time 1996
開本 \ Size 不詳
頁數 \ Page 不詳
書號 \ ISBN 9620413601

● 設計 \ Design 廖潔連

B³-15

時間 \ Time 1996
開本 \ Size 184×235mm
頁數 \ Page 224
書號 \ ISBN 9620413598

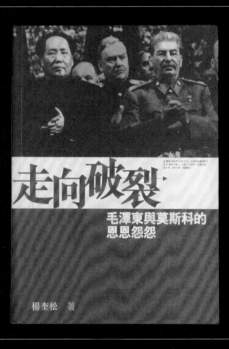

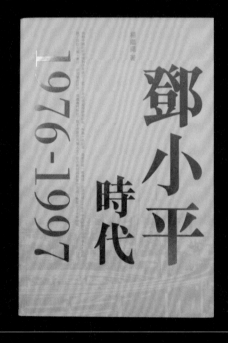

● 設計 \ Design 洪清淇

B³-18

時間 \ Time 1999
開本 \ Size 150×210mm
頁數 \ Page 576
書號 \ ISBN 9789620417453

● 設計 \ Design 陸智昌

B³-17

時間 \ Time 1999
開本 \ Size 152×228mm
頁數 \ Page 608
書號 \ ISBN 9789620416597

Info

● 設計 \ Design　洪清淇

B³-20

時間 \ Time	1998
開本 \ Size	213×222mm
頁數 \ Page	144
書號 \ ISBN	9789620412311

● 設計 \ Design　洪清淇

B³-19

時間 \ Time	1995
開本 \ Size	213×222mm
頁數 \ Page	184
書號 \ ISBN	9789620412249

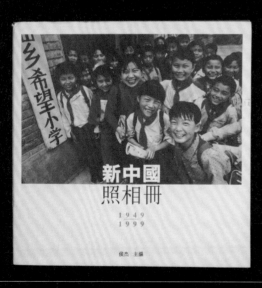

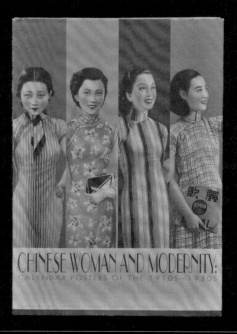

Info

● 設計 \ Design　洪清淇

B³-22

時間 \ Time	1999
開本 \ Size	230×230mm
頁數 \ Page	216
書號 \ ISBN	9789620416872

● 設計 \ Design　陸智昌

B³-21

時間 \ Time	1996
開本 \ Size	363×265mm
頁數 \ Page	168
書號 \ ISBN	9789620412561

● 設計 \ Design　沈怡菁　　　　B³-24

時間 \ Time　　1995
開本 \ Size　　184×235mm
頁數 \ Page　　216
書號 \ ISBN　　978962041277X

● 設計 \ Design　陸智昌　　　　B³-23

時間 \ Time　　1998
開本 \ Size　　148×288mm
頁數 \ Page　　336
書號 \ ISBN　　9789620414888

● 設計 \ Design　朱桂芳　　　　B³-26

時間 \ Time　　1999
開本 \ Size　　240×282mm
頁數 \ Page　　132
書號 \ ISBN　　978962041697X

● 設計 \ Design　洪清淇　　　　B³-25

時間 \ Time　　1991
開本 \ Size　　140×203mm
頁數 \ Page　　216
書號 \ ISBN　　9789620409172

Info

● 設計 \ Design　洪清淇　　　　　B³-28

時間 \ Time　1992
開本 \ Size　140×203mm
頁數 \ Page　384
書號 \ ISBN　978962040985X

● 設計 \ Design　洪清淇　　　　　B³-27

時間 \ Time　1992
開本 \ Size　140×203mm
頁數 \ Page　590
書號 \ ISBN　9789620409841

Info

● 設計 \ Design　陸智昌　　　　　B³-30

時間 \ Time　1999
開本 \ Size　184×260mm
頁數 \ Page　168
書號 \ ISBN　9789620416866

● 設計 \ Design　洪清淇　　　　　B³-29

時間 \ Time　1997
開本 \ Size　137×203mm
頁數 \ Page　544
書號 \ ISBN　9789620413849

C3-4

書癡書話

C3-3

聽濤集

C3-2

加拿大的華人與華人社會

C3-1

中國女性小說選

C3-8

香港的流行文化

C3-7

世界新經濟格局下的
亞太、中國和香港

C3-6

香港藝術指南

C3-5

當代中國大陸文學流變

C3-12

當代香港史學研究

C3-11

Coming Man: 19th Century
American Perceptions of the
Chinese

C3-10

傅雷與他的世界

C3-9

魯迅研究平議

C3-16

Beyond the Metropolis:
Villages in Hong Kong

C3-15

香港戰地指南

C3-14

香港藝術指南

C3-13

柏遼茲:
十九世紀的音樂「鬼才」

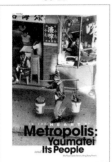

C3-20

In the Heart of the Metropolis:
Yaumatei and Its People

C3-19

妞妞 —— 一個父親的札記

C3-18

香港合同法（上下冊）

C3-17

唐滌生的文字世界

C3-24

轉變中的香港企業管理

C3-23

死論

C3-22

牛棚雜憶

C3-21

粵語（香港話）教程

C3-28

廣州話、普通話口語詞
對譯手冊

C3-27

香港法律概述

C3-26

香港風物漫話

C3-25

都會摩登

C3-32

神功戲在香港 ——
粵劇、潮劇及福佬劇

C3-31

香港照相冊：1950s-1970s

C3-30

中國實驗小說選

C3-29

敦煌的光彩 ——
池田大作與常書鴻對談錄

Crossing
the Century

世紀跨越

2000—2009

進入二十一世紀後，香港三聯的出版方向延伸至更廣泛的社會文化領域。其間，三聯建立起完整的編輯製作部門與全套出版流程，不僅在人文社科和香港本地題材上持續出新，還拓寬了語文教育、時尚生活等板塊，具體編排手法亦有創新。比較典型的項目如下：

首先，開闢了圖文書的方向，其中最具代表性的是趙廣超先生的一系列作品。二〇〇〇年，《不只中國木建築》出版後，又相繼出版了《筆紙中國畫》《筆記〈清明上河圖〉》《大紫禁城——王者的軸線》《一章木椅》《碗筷雙雙》等書。該系列作品以具有人文情懷的方式進行詮釋，以現代的視覺語言進行演繹，使中國傳統文化更具親和力，受到海內外讀者的關注，也成為本店人文藝術板塊的品牌。

二〇〇一年，因應中國走向世界、各國學習漢語的需求，推出了國際漢語教材「輕鬆學漢語已出版三十餘種。

與此同時，梳理了諸如《香港地產業百年》《香港金融業百年》《香港航空百年》《百年利豐》《香港保險史》等本地行業史題材，而且推出了以香港獨立漫畫為主的「土製漫畫系列」，並涉獵了建築、影視、音樂、設計等藝術領域，以及日本文化、親子教育和生活方式等題材。

系列」，開創三聯國際漢語出版的新領域。這是全世界範圍內較早出版的具有科學性、系統性的中小學國際漢語教材。其後，陸續出版了該系列的多種版本，包括西、葡、德、法、俄、阿、荷等七個小語種版。

為發掘年輕一代的創意與識見，並激發其創作潛能，三聯與新鴻基地產於二〇〇六年合辦「年輕作家創作比賽」，以協助未滿三十歲及從未獨立出版著作的年輕人出版個人的「第一本書」。之後每兩年舉辦一屆。（二〇一七年後）及至二〇〇八年，恰逢三聯成立六十週年，隆重推出「三聯人文書系」。該叢書集合海內外多位學者的學術成果，作為新一代人文學者的「大

除了出版業務，三聯的零售業務繼續如火如荼地發展，並將傳統門市業務拓展至校園及公共圖書館。二十一世紀是資訊科技的年代，三聯還建構了「三聯圖書網」和「出版之門」兩個資訊網站，及時提供知識服務和文化消費，令出版同業和讀者緊貼知識經濟新時代的發展步伐。

師小作」，勾勒出當代中國人文學的珍貴側影。現

2000 — 2009

Title

不只中國木建築／筆記《清明上河圖》／
紫禁城 100／筆紙中國畫

獎項／Award

★《不只中國木建築》：第十二屆香港印製大獎——書面及
封套設計組優異獎、韓國坡州圖書獎——出版美術獎

★《筆記〈清明上河圖〉》：香港設計師協會獎 05 入圍書籍

★《紫禁城 100》：韓國坡州圖書獎——出版美術獎

★《筆紙中國畫》：第十三屆香港印製大獎——書刊印刷
（平裝）組優異獎

Info

● 設計／Design 趙廣超、設計及文化研究
工作室、郭照威、林荔兒

No.

時間／Time 2000-2015
開本／Size 《不只中國木建築》：200×250mm、《筆記〈清
明上河圖〉》：195×297mm、《紫禁城 100》：
280×280mm、《筆紙中國畫》：275×210mm
頁數／Page 212、88、320、224
書號／ISBN 《不只中國木建築》：9789620438844、《筆記
〈清明上河圖〉》（縮印本）：9620422902、《紫
禁城 100》：9789620438486、《筆紙中國畫》：
9620422813
責編／Editor 沈怡菁等

A⁴-1

一、《不只中國木建築》

設計《不只中國木建築》封面時，電腦技術開始流行，當年的助手用電腦建立了一個完整的建築，建好後我將其完整性拆解，呈現一種未完成的狀態，使建築回到一種有缺陷的發展中，它的壽命反而因此延長。那時我信服傳統中國的圖文處理辦法，希望寫出超越圖像表達的文字，畫出超越文字描述的世界。這本書的反響很好，後來在北京一個訪談中，中國建築學院的一位教授告知，當年就是看了這本書才開始對建築產生興趣。我十分感動，一本書的影響力是很大的。《不只中國木建築》出版後，大家都以為我是建築師，事實上我很喜歡建築，但不是建築師，所以我就做了《筆紙中國畫》展示我並非建築師。在做《筆紙中國畫》時，我希望可以用西方元素來服務中國元素。蒙德里安這位畫家對平面設計的影響很大，某種意義上他也深受中國文化的影響。

二、《筆記〈清明上河圖〉》

《筆記〈清明上河圖〉》封面中呈現的兩隻手，是我嘗試將 M.C. Escher 的作品《畫與夜》西學為用的表達，「這隻手畫那隻手」，像是一個生生不息的場景。每當我接觸到藝術作品，我都覺得自己像個偵探，從中尋找自己一直探索的事物，這本書也同樣如此，讓我進一步了解中國長卷的世界，這個過程非常愉快。

我不斷在藝術實踐中尋找一種主體性，教書時我覺得，如果一件事物要打動人，那麼首要感動自己，因此我教育我的學生如何創作感動人的作品。日常生活中同樣如此，我很喜歡看畫，看畫時我會將自己想像為作者：為什麼這樣畫，作者想傳達什麼信息？而中國的畫家完成畫作時，如果覺得意猶未盡，則通常會將未盡之事以文字形式呈現。

三、《紫禁城 100》

藝術家為了信念去解決問題的方法和知識，沉澱下來就叫技術，但真正分辨作品好壞的不是技術的高下，如果有人將沉澱的方法視為創作實體，則未必如此。但我並非反對科技，比如創作《紫禁城 100》，需要量度護城河的寬度時就借用了一些科技方法。做這本書的時候，我會畫一些立體的東西，有時候會覺得，這個過程不只是繪畫，更像是一種雕刻、形塑。

紫禁城裏的一間廂房是當時的辦公室，工作至深夜時我來到長巷——電影中宮女行走的、哀傷憂鬱的那長街看星星。星空好像一個隱形的、旋轉著的鐘。我在這裏好像看見了兩個鐘：白天太陽照著城牆，影子由高到低、由低到高；夜晚星空在旋轉。這兩個鐘也在數著我們，以及整個文明行走的每一步。這些場景令我感動。紫禁城很大，其中的細微之處於我已有不同尋常的意義，如同與角角落落的植物在認識、探望的途中建立起了感情。

四、《筆紙中國畫》

《筆紙中國畫》是我一邊寫一邊畫完成的，這本書最初寫了十多萬字，最終精簡到五六萬字。

《江行初雪》這幅畫用了很長時間，我在寫它的同時，這幅畫好像也在與我對話，於是就寫了〈我叫做《江行初雪》〉作為此書的序言。這幅畫經過千年，雪花早已飄散無影，只剩下一個個紅彤彤的印章，這就是封面的概念。這並不是專門設計而成，而像是一個生命誕生的過程。

一本書像是一幅畫卷，有它自身的節奏，比

如有的地方需要呼吸，有的地方需要熱鬧，有的地方需要輕盈。有時候一本書的設計由多人合作完成，每個人都有各自的風格、強項和特色，但我不會以形式為出發點去思考如何將不統一拼合在一起，而關注於如何去看一個故事，如何看待個人與社會的關係。《筆紙中國畫》裏有一片梧桐葉，這是一片飄了二十年的葉子。有一年我與一群同學在市中心散步場的樹蔭下散步，我告訴他們如果接到一片飄下來的樹葉，就能實現一個願望。我們走了整個下午，一片葉子也沒接到。大概過了十年，我去希臘做一個西方文化的故事，途中我停下車來記筆記，一翻開筆記本就有一片葉子飄下來。人生很奇妙。（趙廣超口述）

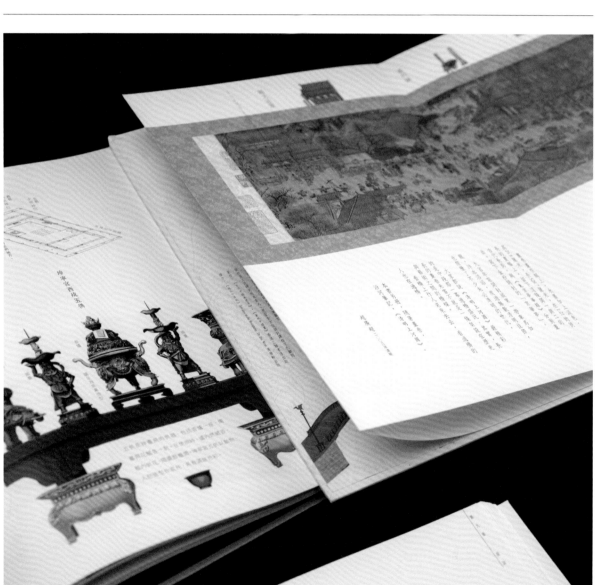

本書介紹國語時代曲之發展：從三十年代的上海至七十年代的香港，一直備受忽視的國語時代曲一方面受到西方流行音樂的洗禮，另一方面也受到中國傳統民歌及曲藝的影響，加

上時局動盪的背景，遂形成一獨特的風采：華麗而旖旎。本書在裝幀設計上，比較值得留意的是內文印色除了常規四色之外，還加了其他專色，使整體顏色更有質感和辨識度。

Info

● 設計 \ Design　廖潔連（美術總監）
崔頌笙
張慧敏

時間 \ Time　2000
開本 \ Size　235×305mm
頁數 \ Page　252
書號 \ ISBN　9620418336
責編 \ Editor　李安

The Age of Shanghainese
Pops (1930-1970)

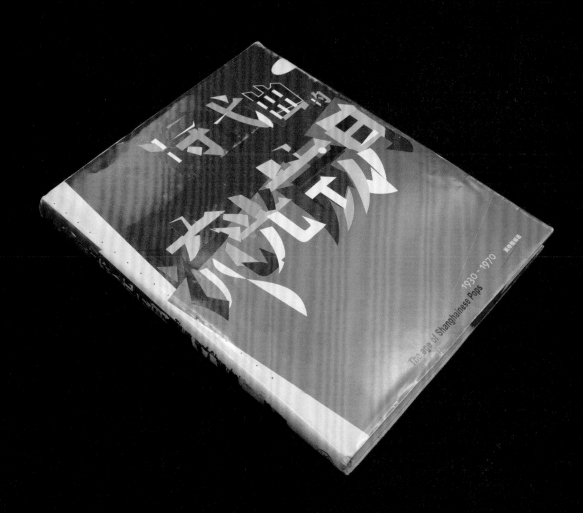

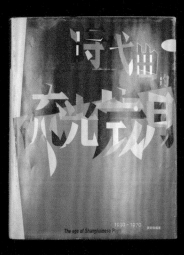

設計概述
Concept of Design

書籍翻閱的方式也即書籍展示生命的方式，它關涉到設計的留白、點線面的建構、內容的節奏感和閱讀的方向。

《時代曲的流光歲月》一書，所在那個時期是上海、香港、歐洲地區的平面設計發展迅速的時期，設計師發現了點、線、面中包含的對稱、空間和故事感。這本書也是以點線面的形式設計出來的，富有衝擊感的色塊、內文及封面中跳躍的

彩色波點呼應了上世紀三十至七十年代音樂黃金時代的喧鬧氛圍。

這本書是我邀請學生一起完成的，每個人在美術上都有自己的見解，如何統籌不同的風格，融合為一個整體性的風格是當時一個比較大的挑戰。抽象的部分決定了這本書的觀察視角，由結構的細部進入整體的建築空間。這本書的留白空間，或呼吸空間（breathing space）同樣用於其他書籍設計，魯迅非常主張留白的設計，比如《呐喊》封面。版式中白位與白位的呼應，白位與黑位的分佈如何讓空間呼吸，在我設計的書籍中均有體現。（廖潔連口述）

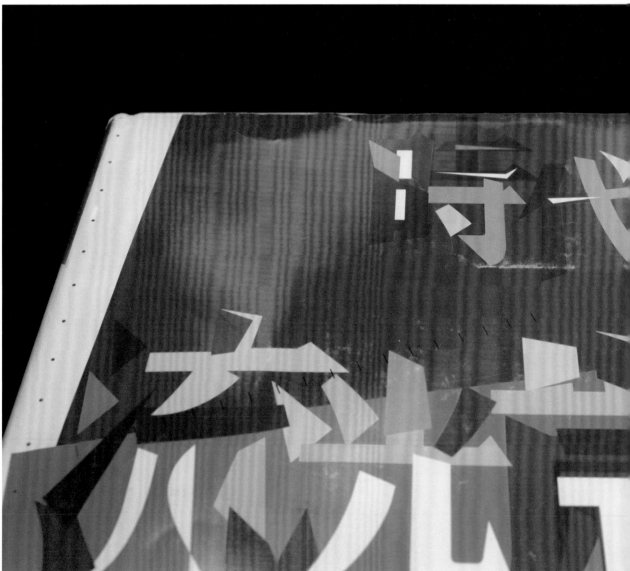

系列包含：
輕鬆學漢語（第一版）（簡、繁體版）- 2001
輕鬆學漢語（第二版）（簡、繁體版）- 2006
輕鬆學漢語（第三版）（簡、繁體版），2014

輕鬆學漢語（少兒版）（第一版）（簡、繁體版）- 2005
輕鬆學漢語（少兒版）（第二版）（簡、繁體版），2014

輕鬆學漢語（少兒版）（西、葡、德、法、俄、阿等小語種版），2011

Info

● 設計＼Design　王宇、吳冠曼、鍾文君等

時間＼Time　2001 起
開本＼Size　210×260mm、210×280mm 等
頁數＼Page　系列內含多品種
書號＼ISBN　系列內含多品種
責編＼Editor　陳翠玲、羅芳、尚小萌、李玥展等

A⁴-3

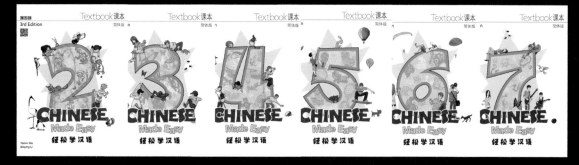

自二〇〇一年開始《輕鬆學漢語》和《輕鬆學漢語（少兒版）》（簡稱 CME 和 CMEK）的藝術設計與策劃，這是一個既艱巨又愉快的項目。

從項目之初就是要做到最好。開始就是選出一些非常成熟知名的英語和法語教材作為參考和超越的目標。這就使得封面上既要有特色、多樣化，又必須成套統一。每個單元或課文一般都有十多個主題和副題，每個主題或副題都會有插圖或圖片，這也就形成了一個相互關聯的藝術設計系統。每幅插圖既要保持各個主題的獨立性，又要讓插圖與課文內容和學生的年齡段相吻合。

在封面設計上，以中央的誇張的數字來突出第幾冊，用學生的日常活動來襯托出學生的童趣和活力。數字中間空餘之處，用深淺對比方式呈現一些中國傳統文化圖案。特意設計了大大的英文 CHINESE 書名字體，更好地突出中文教材主題。適當用略小一些的兒童書寫體來表達中文書名，這樣幾個重要元素，不僅有各自鮮明的特色，又相互搭配呼應，達到了完美的整體均衡。在保留成套設計

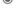

元素的條件下，又將這些元素重新組合分佈，成為課本繁體版、閱讀練習冊和聽力練習冊的設計方案。

整套系列教材，在每一冊的設計上都與學生的年齡段吻合，設計的圖案或選擇的圖片都與學生的日常活動相關，處處體現出不同年齡段學生的興趣、愛好、幽默，畫風上也是體現出少年的天真和稚拙。

二十多年來，和香港三聯書店合作做這套教材的藝術設計是一個非常愉快的過程。香港三聯書店給予的信任和支持使我可以專注做好藝術設計，可以自主地安排眾多的插畫師一起在各個畫面和版面上充分發揮藝術想像力並把控畫風，使得這套教材的藝術設計達到了市場同類產品的領先地位。（王宇供稿）

Title

清代文書檔案圖鑒

獎項 / Award

★ 美國國際印刷工藝師協會——卓越印廊（IAPHC）金獎（2006）

Info

● 設計 \ Design　吳冠曼、彭若東

時間 \ Time　　　　2004
開本 \ Size　　　　257×355mm
頁數 \ Page　　　　380
書號 \ ISBN　　　　9620419146
責編 \ Editor　　　俞笛、鄭德華

No.

A^4-4

設計概述
Concept of Design

入職香港三聯後不久，我們接到一部重要的畫冊《清代文書檔案圖鑒》，主要為清代帝后及中央國家機關的文書。文書檔案詳細記載了清王朝的政治、經濟、軍事、文化、科技、外交、民族、宗教、宮廷、社會等各方面的歷史狀況，是清代兩百多年歷史的真實記錄與憑證。編者提供了五百多張高清文物照片。

這是我們設計的第一本大型畫冊，為了更好地設計這本書，確保圖片的色彩、質感能更接近原件，我們專程去北京拜訪了編著者——中國第一歷史檔案館，館內典藏有明清文書檔案一千多萬件。我們獲准進入藏書室，看到了部分重要的文書原件，當中有些非常重要的文書，製作之精美，令人嘆為觀止，如皇帝給慈禧太后賀壽的

冊子等，為後續版式和封面的設計提供了第一手資料。

拜訪作者回來後，我們開始處理圖片，五百多幅圖的褪地和調色是一個大工程，那段時間我們每天加班兩個小時，連續加班兩個月才完成圖片的處理工作。我們同時開始構思版式，經過反覆探討，決定按文書的風格設計版面，因為文書本身的排版就很美。當時我們各自設計了一款版式的方案，然後綜合兩個方案的優點，反覆試稿。記得當時打印了很多版面，鋪滿辦公室的通道，在對字號、行距、留白等仔細比對後，才形成最後定稿。版式中有許多細節的設計靈感來自文書的特點，比如：一、清代的文書以小楷為主，正文字體採用楷體；二、段落首行不按現在的習慣縮進兩個字，而是仿文書的格式，突出幾個字；三、圖題的設計像皇帝批改奏摺的題簽；四、頁碼的設計仿印章。

封面設計我們也做了多個方案，最後選定的

方向是按皇帝詔書的風格設計書盒，以代表皇帝的黃色為主色調，書盒的布面有絲綢的質感；而書封則用冊書上的雲紋，再蓋上皇帝的玉璽，封面的材質為黑色布。

書付印後，我們去印刷廠跟色，在廠裏住了幾天。這本畫冊從發稿到出書，大約花了半年時間，確實是一個大工程，我們從中學到了很多，也為後續設計大型的圖書積累了經驗。（吳冠曼、彭若東供稿）

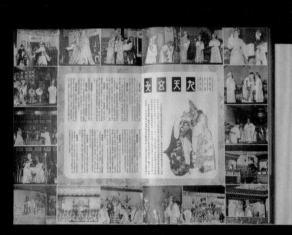

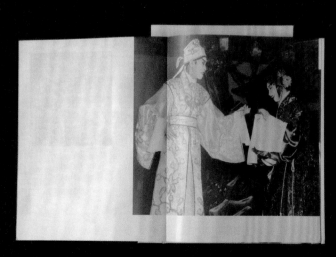



姹紫嫣紅開遍——良辰美景仙鳳鳴（纖濃本）

Title \ Title


獎項 \ Award
★ 香港設計師協會獎 05 金獎及評審之選（中島英樹）
★ 東京 TDC 賞 2006 獲獎作品


● 設計 \ Design 孫浚良

時間 \ Time 2004
開本 \ Size 180×260mm、193×243mm
頁數 \ Page 354、128
書號 \ ISBN 9620420918
責編 \ Editor 李安

No.
A⁴-5


Chapter 3
世紀跨越 Crossing the Century
Year
2000—2009
132

姹紫嫣紅開遍——良辰美景仙鳳鳴（纖濃本）

獎項 \ Award
★ 香港設計師協會獎 05 金獎及評審之選（中島英樹）
★ 東京 TDC 賞 2006 獲獎作品

● 設計 \ Design　孫浚良

時間 \ Time　2004
開本 \ Size　180×260mm、193×243mm
頁數 \ Page　354、128
書號 \ ISBN　9620420918
責編 \ Editor　李安

No.
A⁴-5

設計概述
Concept of Design

書與我們的肉身等同，它是一個物質性的存有，是信息的集合，邊界給予了它存在的形態。

現在是一個去物質化的時代，但事實上，我們看書並不只是看裏面的文字和圖片，書和電子書、短視頻的區別在於它賦予人的具身體驗。信息就像我們的靈魂，書賦予它包裹的皮膚和骨骼，保留製作的瑕疵、褶皺和時間印跡，並與讀者發生互動，這是單就信息來說所達不到的。回頭看《姹紫嫣紅開遍——良辰美景仙鳳鳴》這本書，我們

書粘的兩張紙其實會皺，當時我為了使它不皺，前面還過了一個光膠。雖然結果還是會皺，當時對我來說它是一個遺憾，但現在看來並不是，可能這是它本身的魅力所在，自身的合理性就是最大的意義。這二十年來，我慢慢覺得書有自己的文本和語言，它的物質結構，比如紙張，目之所及會產生不同的文本。書的結構決定了閱讀順序，它提供翻閱的方法，是一個完整的、知識的、概念的整體。書和文本的關係緊密聯繫，事實上，書籍設計應與書寫同時發生，它是文本結構的一種前提，或者說一個元素。這是與裝幀的修飾美學、版式模板截然不同之處。（孫浚良口述）

獎項＼Award

★ 香港設計師協會獎 05 入圍書籍

Shaw Films

系列包含 《邵氏光影系列：古裝．俠義．黃梅調》
《邵氏光影系列：武俠．功夫片》
《邵氏光影系列：文藝．歌舞．輕喜劇》
《邵氏光影系列：第三類型電影》
《邵氏光影系列：男兒本色》
《邵氏光影系列：百美千嬌》

Info

● 設計＼Design　孫浚良

時間＼Time　2004．2004．2005
開本＼Size　207 × 250mm
頁數＼Page　332．324．396
書號＼ISBN
《武俠．功夫片》...9620423720
《古裝．俠義．黃梅調》...9620423739
《第三類型電影》...9620423771
責編＼Editor　李安

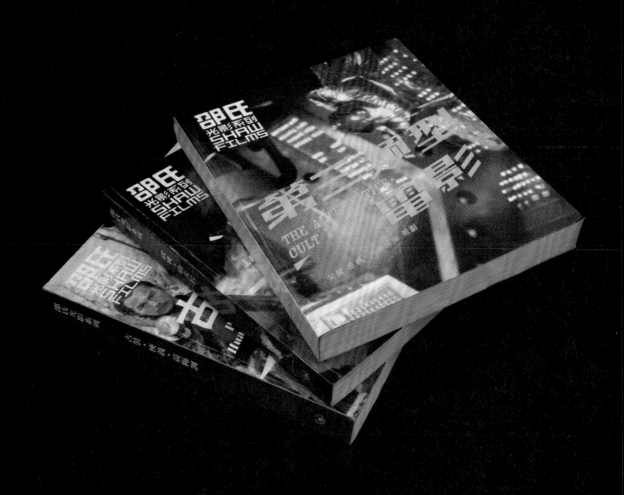

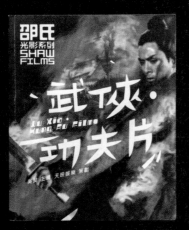

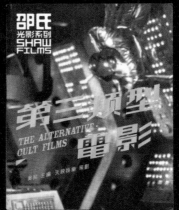

設計概述
Concept of Design

在香港三聯做「邵氏光影系列」時，每本書的主題，比如武俠、古裝，都會根據對應的情緒提取時代的細節，再來設計每個主題的主字。每本書中間隔頁的主字都是手寫的，每個章節開版的字也都由我們自己創作。我們希望讓它呈現出檔案的感覺，所以加上了電影片頭的字，再通過設計系列名的章呈現它的收藏價值。在紙張選用上，廣告紙和新聞紙顏色的變化、質感的豐富度和層次都不一樣，適用於做一些節奏的改變。廣告紙處於光啞之間，光面翻閱過後，啞面和內文相呼應，所以光面其實在告訴讀者，這個章節到這裏就結束了。這就是質感上的安排和過渡。（孫浚良口述）

◉

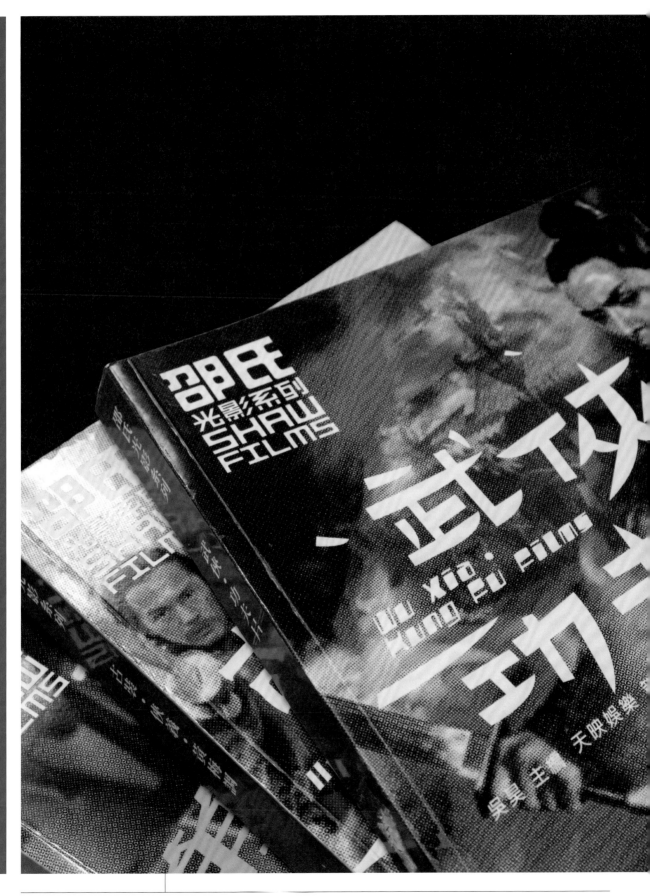

《號外》作為香港最具代表性的城市雜誌之一，自一九七六年創刊以來不斷以獨特的角度檢視本土文化，影響甚鉅。香港三聯於二〇〇七年出版《號外三十》，即為《號外》出版三十年總結。

《號外三十》由呂大樂教授主編，一書三冊：《人物》與《城市》輯錄歷年《號外》的精選文章——前者以人物特寫及訪問作主題，後者以 Lifestyle 及思潮作主題反映香港文化；《內部傳閱》則探討《號外》雜誌的特點，內容有各具

特色的作者、態度、美學、主題等。《號外三十》以盒裝形式推出，書盒有十款不同知名人物（如林青霞、張國榮、梁朝偉等）的經典封面供讀者挑選，甚具收藏價值。

● 設計 \ Design　AllRightsReserved \ Sk Lam（美術顧問）；
郭思言（號外三十——人物）、
吳冠曼（號外三十——城市）、
嚴惠珊（號外三十——內部傳閱）

Info

時間 \ Time　2007　開本 \ Size　220×283mm
頁數 \ Page　268、380、368
書號 \ ISBN
《號外三十——人物》：9789620426919
《號外三十——城市》：9789620426926
《號外三十——內部傳閱》：9789620426179
責編 \ Editor　李安（策劃、圖片）、陳靜雯（文字）

No.

A⁴-7

設計概述
Concept of Design

當初製作《號外三十》時，我們負責了封面包裝的設計，擬定了多達二十多款初稿。在整個過程中，我們花了很多心力和時間。在設計定稿之前，我們需要從眾多《號外》雜誌中挑選一些重要的受訪人物，再選取他們最具代表性的照片，並確保每張照片品質完美。當時有些照片是用菲林相機拍攝的，所以其成品質素和保存狀況肯定不如現在的數碼相機那麼好，因此需要投入

相當的人力和物力修復這些照片。

在這其中，《號外三十》最令人難忘的是我們做了一件「代表性」的事情。在挑選每個人物的照片時，我們思前想後很長時間，其中梁朝偉的一張照片給我們留下了深刻的印象。梁朝偉曾多次登上《號外》的封面，我們特別選擇了一九九二年第一百八十九期的封面重新製作。後來，《號外三十》問世後，那段時期媒體每當提到梁朝偉時，在文章都會配上這張傳奇照片，彷彿我們一同讓這張照片變得更具代表性，讓人們提到梁朝偉就會聯想到這個封面。（SK Lam 供稿）

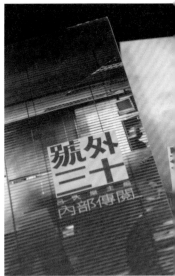

Title

愛與音樂同行——
香港管弦樂團 30 年

獎項／Award

★ 香港電台 2005 十本好書（閻惠昌推介）

Info

● 設計／Design 孫浚良

時間／Time 2004
開本／Size 216 × 265mm
頁數／Page 832
書號／ISBN 9789620423703
責編／Editor 李安

No.

A⁴-8

「愛與音樂同行」也就是「香港愛樂團」的美好含義，因為其樂團英文原名中包含了「愛與音樂」——Hong Kong Philharmonic Orchestra。本書是香港管弦樂團三十年來的史實記錄、軼聞趣事、敘事述評、編年文集，也可以獨立成篇來看。書中敘述了殖民管治地音樂文化在回歸後的香港所遇到的困境和契機，這也是香港後殖民管治時代所要解決的眾多難題的一個側影，更是港人治港的重要環節之一。

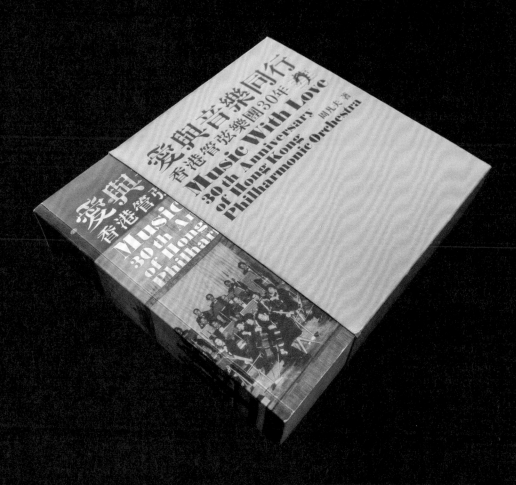

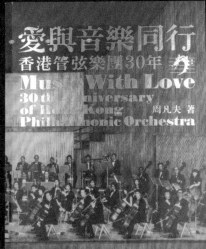

大紫禁城 ——王者的軸線\
The Grand Forbidden City—\
The Imperial Axis

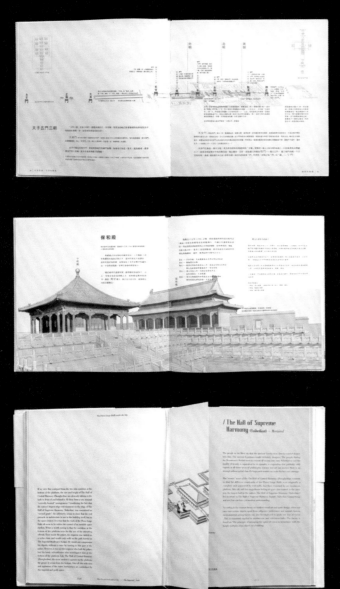

Info

● 設計\Design 趙廣超、馬健聰、\
Chui Kwong Chui

時間\Time 2005-2008\
開本\Size 292×280mm、200×235mm

頁數\Page 100（中文繁體版）、232（英文版）\
書號\ISBN 《大紫禁城——王者的軸線》：9789620423598\
《The Grand Forbidden City—The Imperial\
Axis》：9789620426230

責編\Editor 李安

獎項\Award

★ 2005《誠品好讀》「2005 年度之最」最佳圖文編輯書籍

★ 第十八屆香港印製大獎——優秀出版大獎（出版意念獎）

《大紫禁城——王者的軸線》這本從歷史文化和建築的軸線，用建築圖解的語言，以圖敘說，圖文並茂的方式來解讀紫禁城故宮的歷史文化與建築藝術的專書，尚付闕如。可稱得上是別開生面的創作。以圖書形象的筆法來研究和敘說建

築，是一種非常重要的方式。本書不僅為紫禁城故宮的研究與宣傳介紹做出了獨到的貢獻，而且也為其他古建築文物的研究與介紹提供了參考與借鑒。（引自羅哲文為本書所作的序言）

A⁴-9

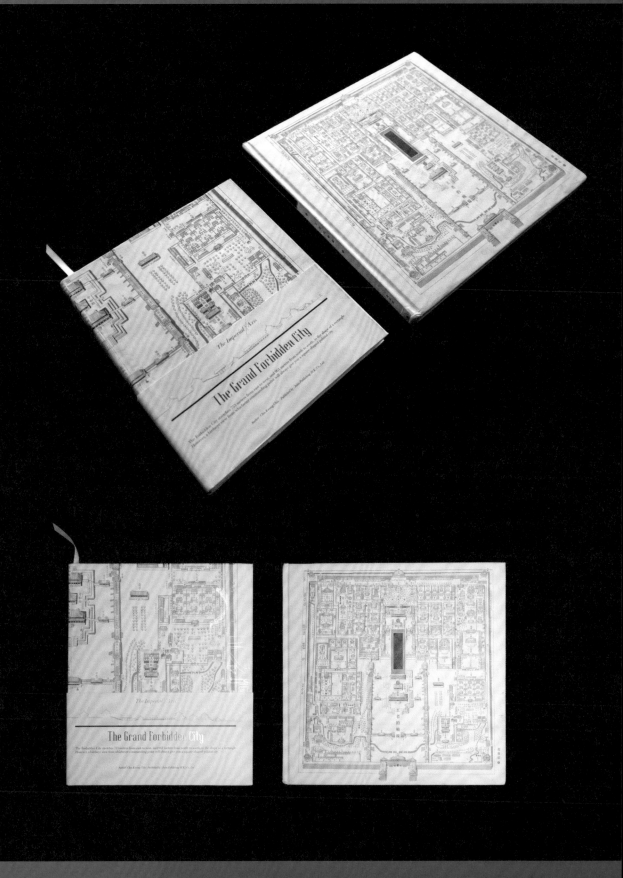

Title

空間之旅：香港建築百年

Info

● 設計 \ Design 廖潔連（美術總監）

時間 \ Time 2005
開本 \ Size 190×285mm
頁數 \ Page 178
書號 \ ISBN 9789620424953
責編 \ Editor 李安

No.

A⁴-10

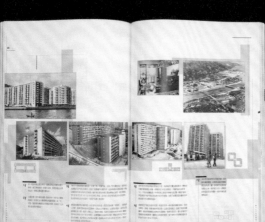

香港建築最吸引人的地方，在於它的新舊交錯、中西薈萃，其中因為地少人多而衍生的高密度建築，更是別具特色。

本書以香港百年建築的發展過程為經，如圍村、殖民地建築、唐樓、洋樓、公營房屋以及私人大型屋苑等；以個別建築類型為緯，如商業建築、教堂建築、公共建築、水上棚屋、交通交匯等，試圖穿越時空，引領讀者逐一領略香港建築背後的故事和設計者的巧思。外篇以 23 位香港著名建築師及建築師行小傳，以及茶樓、酒樓、茶餐廳和戲院豐富多彩的空間作連結，猶如盛夏一道冰凍甜品，叫人透心涼。

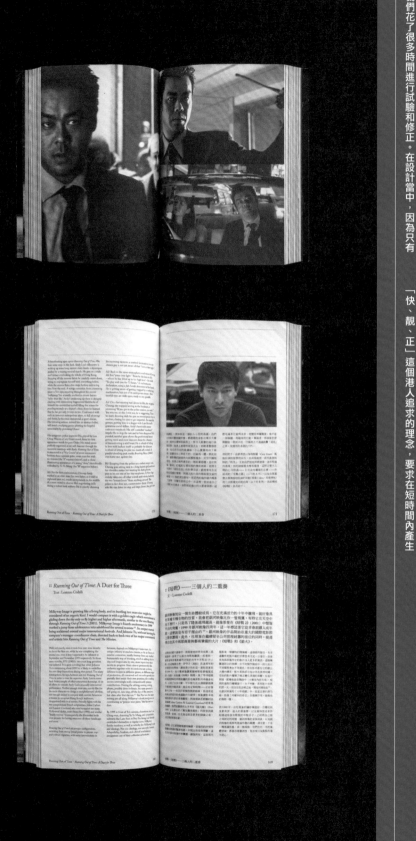

Title

銀河映像，難以想像——
韋家輝＋杜琪峰＋創作兵團
（1996—2005）

Info

● 設計＼Design SK Lam（美術顧問）、嚴惠珊

時間＼Time 2006
開本＼Size 220×232mm
頁數＼Page 360
書號＼ISBN 9789620425486
責編＼Editor 李安、胡卿旋、羅芳等
（SK Lam 供稿）

No.

A⁴-11

設計這本書時，也有一些深刻的回憶。當時我們希望融入一種「中西合璧」的元素，於是使用了中式穿線來做釘裝。那時候釘裝工藝還不太普及，技術也不是非常成熟，所以我們花了很多時間進行試驗和修正。在設計當中，因為只有

很短的時間作準備，所以需要很迅速地去聯想一些「很急」的靈感。我們也希望每一次也做到香港人經常說的「快、靚、正」。

「快、靚、正」這個港人追求的理念，要求在短時間內產生

不同的靈感，其實每一次也給我們帶來了很多難忘的回憶。

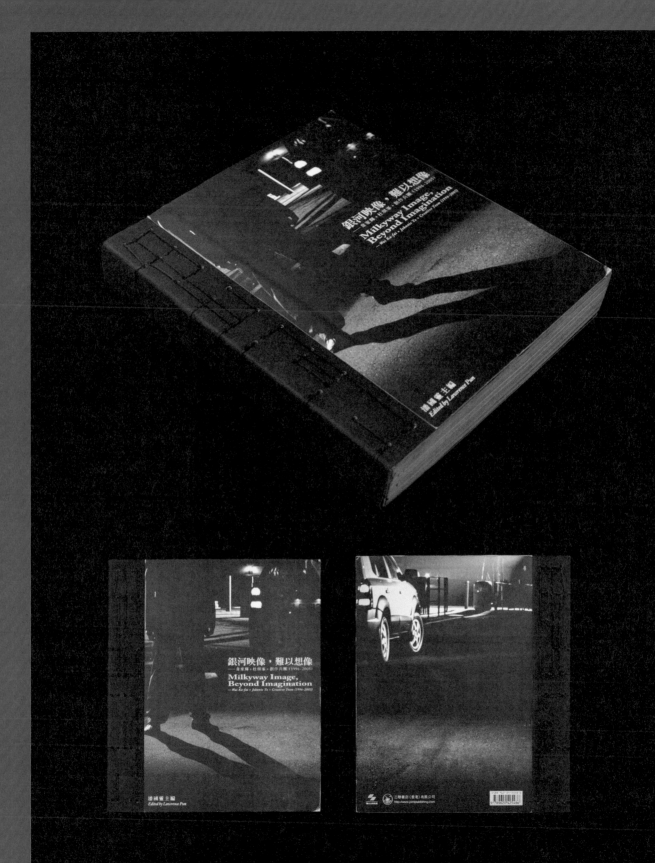

Title

香港彈起

Info

●

● 設計＼Design　劉斯傑

時間＼Time　2009
開本＼Size　290×245mm
頁數＼Page　不適用
書號＼ISBN　9789620428678
責編＼Editor　李安

No.

A⁴-12

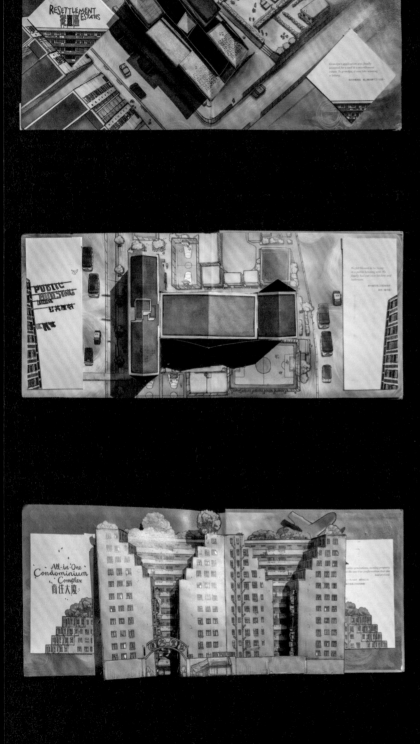

獎項＼Award

★ 第二十一屆香港印製大獎——紙製品印刷組冠軍

《香港彈起》首次採用立體書（pop-up book）形式介紹香港的獨特建築，引領了香港立體書出版的潮流，刷新了香港出版史。作者劉斯傑以他自己家族的搬遷歷程為主幹，製作了六款極具香港特色的紙雕，包括廣式唐樓、木屋、徙置區、九龍城寨、公屋和商住洋樓。這六幅「大圖書」都選取了獨特的角度、視點，立體地呈現了建築物的結構、外貌、內觀及其他細節。每章節更加插了兩本小書，以中英對照的文字為真實的故事填補細節，勾起我們的集體回憶。

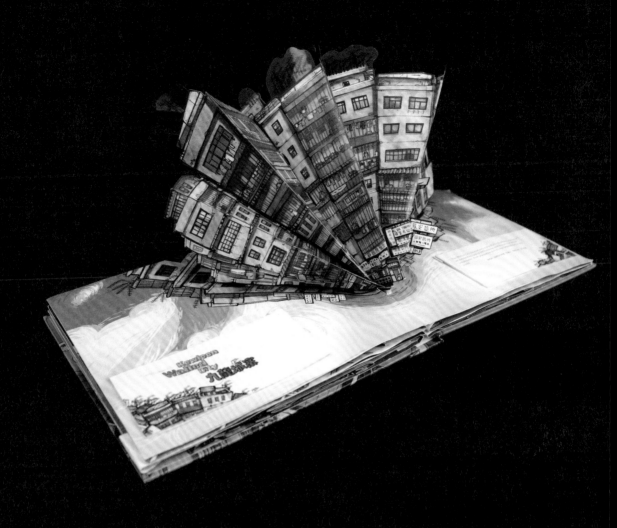

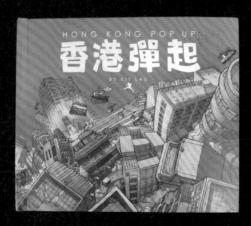

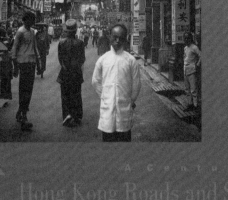

A Century of
Hong Kong Roads and Streets

鄭寶鴻編著

有別於《香港歷史明信片精選（1890s-1940s）》（見本書第078頁）的編輯方向，這本書更多是對歷史圖像的紀實性和客觀性的思考。書內不少歷史照片都已鉅細無遺地反映了時代變遷和民生狀況，有條不紊的圖錄形態合乎這些照片的特性和最終定下的編輯思路，唯一要考慮的是，如何容納更多照片和更清晰地呈現照片的細節。而關於照片細節的印刷，銅版紙自然是最好的選擇。（按：該系列隨後還出版了《九龍街道百年》《新界街道百年》等書的中、英文版）（陸智昌供稿）

Info

● 設計／Design 陸智昌

時間 / Time 2000
開本 / Size 190×197mm
頁數 / Page 108
書號 / ISBN 9620416880

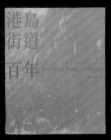

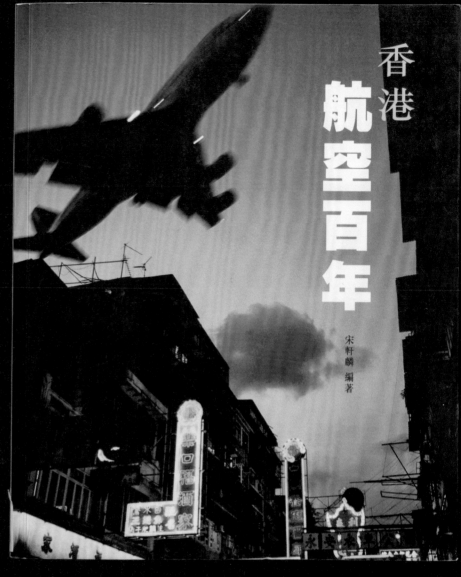

香港
航空百年

宋軒麟 編著

我希望在設計上給這本書一個全新面貌：以跨版而不是單頁為空間來考慮排版，每個對版都根據內容進行單獨設計。這個想法得到編輯李安的大力支持。她給每個對版畫一張示意圖，說明圖文對應關係及圖片輕重。排好後再逐個對版調整，主要是文字增刪，李安對此均樂意配合。為了選好書中

的基礎色──藍色，我們日思夜想。一日，李安行街尋找「藍色」時，看中一個瓷瓶並買了送給我。而最後，我們是從電影《藍宇》片尾出現的柵欄中，選定心目中的藍色。完成內文主體設計後，李安建議全書宜營造一種去旅行的氛圍。於是，她請收藏家提供六七十年代的航空舊物，將機

票、相機和皮箱等圖放在書首，再以一張旅行照置於書末以示旅途結束。此後，我每次做書都會將之作為一個完整事件去思考整本書的編排與設計，而不僅僅是做平面設計。（吳冠曼供稿）

Info

● 設計 \ Design 吳冠曼

時間 \ Time 2003
開本 \ Size 210×255mm
頁數 \ Page 160
書號 \ ISBN 9620421884

英漢對照　Chinese-English bilingual edition

Illustrated
Account of Chinese
Characters

漢字圖解

Info

● 設計\Design 吳冠曼

時間\Time　2003
開本\Size　184×235mm
頁數\Page　704
書號\ISBN　9789620420887

No.

B⁴-3

原本選定的封面是用一張甲骨文的圖片設計的，整體色調偏深色，有懷舊的歷史感。但在付印時，責編俞笛偶然看到一本書法書，我們都被書法獨特的美激了一下——何不用中國的書法來呈現封面呢？

這本書中英對照，受眾是海外讀者，而書法是代表中國的符號之一，用書法來表現最好不過。於是，我馬上找來筆墨紙硯，選擇幾個甲骨文來寫，並重新設計封面。同時，為了讓整體更有書法作品感，書名「漢字圖解」四個字以印章的方式呈現，因電腦製作的效果總是差了一點火候，便專門跑去博雅書店刻章。當時得到李昕（時任總編輯）同意，新封面也順利過審，儘管這本書推遲了一個多禮拜才付印，但結果令人滿意。（吳冠曼供稿）

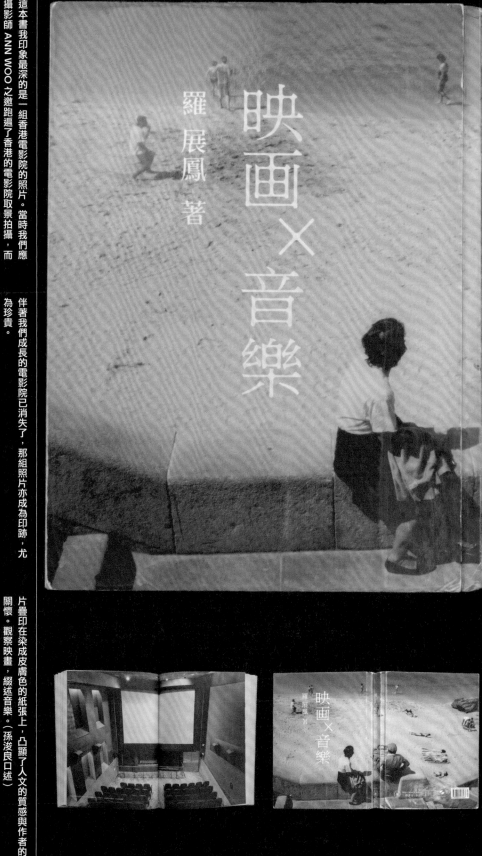

Info

● 設計／Design

孫浚良

時間＼Time 2004
開本＼Size 165×215mm
頁數＼Page 480
書號＼ISBN 9789620423356

羅展鳳 著

這本書我印象最深的是一組香港電影院的照片。當時我們應攝影師ANN WOO之邀跑遍了香港的電影院取景拍攝，而且都是在電影院沒有電影放映的時間拍攝：沒有觀影者，配上空白的銀幕，召喚幽靈一般聽不到的音樂。現在，一些陪伴著我們成長的電影院已消失了，那組照片亦成為印跡，尤為珍貴。封面的照片，來自一位我很欣賞的日本攝影師的作品授權：一張看海的人物背影，看遠方而至海浪聲的映像。黑白的照片疊印在染成皮膚色的紙張上，凸顯了人文的質感與作者的關懷。觀察映畫，綴述音樂。（孫浚良口述）

路漫漫——香港獨立漫畫 25 年

Info

● 設計\Design 歐陽應霽（美術顧問）；陳迪新、嚴惠珊、饒雙宜（書籍設計）

時間\Time 2006
開本\Size 190×260mm
頁數\Page 280
書號\ISBN 9789620425127

本書涵蓋一九八〇年代以來的二十五年中，活躍於創作發表的二十七位香港漫畫家：榮念曾、尊子、一木、馬龍、杜琛、阿平、草日、歐陽應霽、利志達、麥家碧、何家超、黎達榮、劉莉莉、何家輝、林祥焜、國志鳴、二犬十一咪、John Ho、楊學德、智海、小克、阿高、大泥、阿興、梁以平、江康泉、Stella So。由漫畫家自述創作歷程和發表經驗，既讓讀者分享創作人的苦樂，也反映出香港出版業生態及傳媒的發展狀況，對香港藝術發展和創意工業發展有著前瞻性的啟示。由此書發端，香港三聯開始了香港土製漫畫系列的出版。

路漫漫
香港獨立漫畫 25 年

智海 歐陽應霽 編著

榮念曾 尊子 一木 馬龍 杜琛
阿平 草日 歐陽應霽 利志達 麥家碧 何家超 黎達榮 劉莉莉 何家輝
林祥焜 國志鳴 二犬十一咪 John Ho 阿德 智海 小克 阿高 大泥 阿興 梁以平 江康泉 Stella So

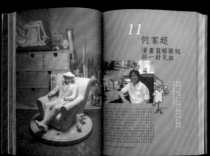

11 何家超 漫畫篇幅雖短，卻一針見血

No.
B⁴-5

Chapter 3
紀跨越 Crossing the Century

Year
2000－2009

158

本書作者洛楓，既是大學教授，也是張國榮迷。他以理性的學術角度，感性的筆觸，仔細分析張國榮九十年代後已昇華的藝術形象，包括「性別易裝」、「異質身體」、「水仙子」形態、「死亡意識」等，也以豐富的資料搜集及問卷作基礎，分析媒體對張國榮生前死後的論述，以及張國榮迷的「歌迷文化」。

本書封面選用二〇〇〇年張國榮「熱·情演唱會」的服裝造型圖片，而在裝幀工藝上則將封面、切口、封底包裹起來，只是在封底靠近釘口處加一條撕拉式封條（打開書前需先撕開封口），代表當時的大膽與創新。

● 設計 / Design　袁蕙嬋

Title　禁色的蝴蝶：張國榮的藝術形象

Info

時間 \ Time　　2008
開本 \ Size　　165 × 232mm
頁數 \ Page　　248
書號 \ ISBN　　9789620427503

No.
B⁴-6

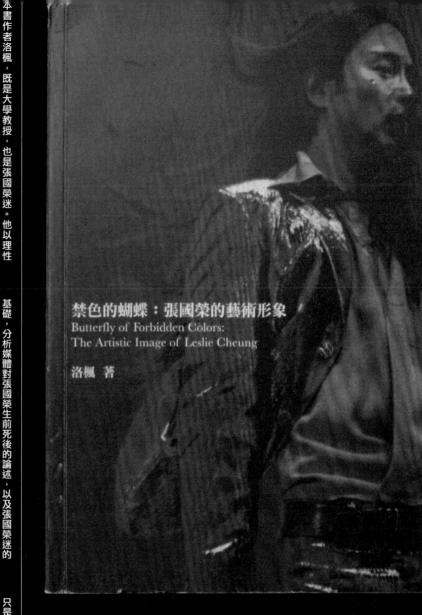

禁色的蝴蝶：張國榮的藝術形象
Butterfly of Forbidden Colors:
The Artistic Image of Leslie Cheung

洛楓 著

<small>Info</small>

● 設計／Design　朱桂芳

時間／Time　2000 起
開本／Size　150×210mm
頁數／Page　系列內含多品種
書號／ISBN　系列內含多品種

系列包含　《中國歷史研究法》《唐宋詞格律》《中國哲學小史》《中國近代史》《語文常談》《經子解題》《中國近百年史話》《談美》《經典常談》《國學概論》《談文學》

<small>Info</small>

● 設計／Design　不詳

時間／Time　2001 起
開本／Size　144×178mm
頁數／Page　系列內含多品種
書號／ISBN　系列內含多品種

系列包含　《時裝行業》《改造基因生物》《品茶》《寶寶的誕生》《冒險性職業》《體育冠軍》《男性健康飲食》《心臟》《耶穌是人還是神？》《養貓》……

中國法叢書

設計 \ Design 洪清淇

時間 \ Time 2000 起
開本 \ Size 152×228mm
頁數 \ Page 系列內含多品種
書號 \ ISBN 系列內含多品種

系列包含 《中國刑法》《中國憲法與政治制度》《中國刑事訴訟法》《中國行政法》《中國環境法》《中國侵權行為法》《中國財產法》《中國合同法》《中國商事爭端解決》《中國公司法》《中國金融法》《中國外資法》《中國稅法》《中國海商法》《中國知識產權法》

20世紀歷史回顧

設計 \ Design 不詳

時間 \ Time 2004 起
開本 \ Size 136×203mm
頁數 \ Page 系列內含多品種
書號 \ ISBN 系列內含多品種

系列包含 《反猶主義》《希特勒與納粹主義》《卡斯特羅與古巴》《甘地與印度》《中東危機》《以色列——尋找身份的國家》《非洲——漂浮的大陸》《黑手黨》《關於第二次世界大戰的問題》《列寧與俄國革命》

中國文史經典講堂

設計 \ Design 鍾文君

時間 \ Time 2006 起
開本 \ Size 140×210mm
頁數 \ Page 系列內含多品種
書號 \ ISBN 系列內含多品種

系列包含 《論語選評》《莊子選評》《史記選評》《孫子兵
法選評》《明清小品選評》《元曲選評》《宋詞選評》
《聊齋志異選評》《先秦散文選評》《二拍選評》《三言選
評》……

B⁴-11

三聯人文書系

設計 \ Design 彭若東、吳冠曼、鍾文君等

時間 \ Time 2008 起
開本 \ Size 141×210mm
頁數 \ Page 系列內含多品種
書號 \ ISBN 系列內含多品種

系列包含 《一九四九：傷痕書寫與國家文學》《近代的史家
與史學》《抒情中國論》《近代中國的史家與史學》《睇
視之光：千年文脈的接續與轉化》《與周氏兄弟相
遇》《歷史碎片與詩的行程》《邊緣與之間》《宋明儒
學論》……

B⁴-12

澳門知識叢書

Info

Title

● 設計 \ Design　鍾文君、吳冠曼、李達、陳嬋君、孫素玲、吳丹娜等

時間 \ Time　2009 起
開本 \ Size　120×203mm
頁數 \ Page　系列內含多品種
書號 \ ISBN　系列內含多品種

系列包含
《澳門土生葡人》《澳門墟場》《澳門飲食業今昔》《澳門建築》《澳門步行徑》《澳
門民間故事》《澳門古籍藏書》《澳門與南音》《澳
門街市》《澳門葡籍》《澳門哪吒信仰》《澳……

No.

B⁴-13

當代中國研究叢書

Info

Title

● 設計 \ Design　吳冠曼、鍾文君等

時間 \ Time　2009 起
開本 \ Size　168×230mm
頁數 \ Page　系列內含多品種
書號 \ ISBN　系列內含多品種

系列包含
《當代中國思想界：國是訪談錄》《為毛席席而戰》《我和八十年代》《典型年度》《中國未來三十年》《大都會區（都市群）綜合交通運輸系統研究》《中國富強之路前景與挑戰》《讓城市更清潔》《香港特區教育政策分析》《澳門特色經濟：可持續發展的探索》《澳門發展與澳珠合作》《台灣問題：政治解決策論》《美國的邏輯，中國可否複製？》《後金融海嘯時期的中國與東亞經濟寫作》……

No.

B⁴-14

Title

蔣介石及其日記解讀（一至四）

找尋真實的蔣介石──

● 設計 \ Design 彭若東

Info

時間 \ Time 2008 起
開本 \ Size 168×230mm
頁數 \ Page 系列內含多品種
書號 \ ISBN 系列內含多品種

系列包含

《找尋真實的蔣介石──蔣介石及其
日記解讀（一）》《找尋真實的蔣介
石──蔣介石及其日記解讀（二）》
《找尋真實的蔣介石──蔣介石及其
日記解讀（三）》《找尋真實的蔣介
石──蔣介石及其日記解讀（四）》

No.

B⁴-15

Title

蔣介石及其日記解讀（五卷本）

找尋真實的蔣介石──

● 設計 \ Design a_kun

Info

時間 \ Time 2022
開本 \ Size 170×230mm
頁數 \ Page 系列內含多品種
書號 \ ISBN 系列內含多品種

系列包含

《I．早年經歷、北伐戰爭與「清黨」反
共》《II．內外政策與抗日戰爭》《III．
抗戰外交》《IV．內戰再起與統治崩潰》
《V．台灣年代及其婚姻、家庭》

No.

B⁴-16

土製漫畫系列

時間 \ Time　2006 起
開本 \ Size　119×220mm、196×258mm 等
頁數 \ Page　系列內含多品種
書號 \ ISBN　系列內含多品種

● 設計 \ Design　嚴惠珊、廿九七、饒雙宜、John Ho 等

系列包含《路漫漫——香港獨立漫畫25年》《餐餐有餸加》《不軌劇場》《偽科學鑑證》《好鬼棧——不可思議的戰前唐樓》……《伴我閒談》《標童話集》《錦繡藍田（復刻版）》《我樓》

No. B⁴-17

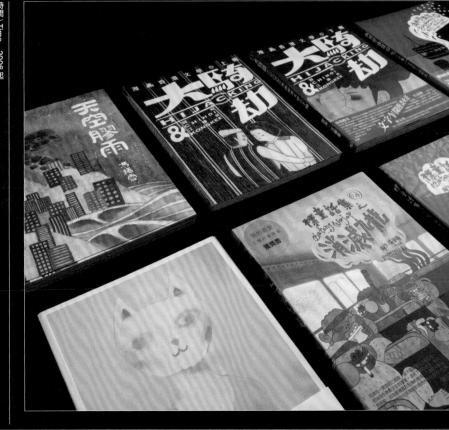

花花世界

時間 \ Time　2009 起
開本 \ Size　119×220mm
頁數 \ Page　系列內含多品種
書號 \ ISBN　系列內含多品種

● 設計 \ Design　嚴惠珊、李嘉敏、Mally Chung

系列包含《花花世界1》《花花世界2》《花花世界3——我老師係貓》《花花世界4——隻字點寫！》《花花世界5——親一下爸爸》《花花世界6——咬者愛也》《花花世界7——雨水味道》《花花世界8——歸家訊號》

No. B⁴-18

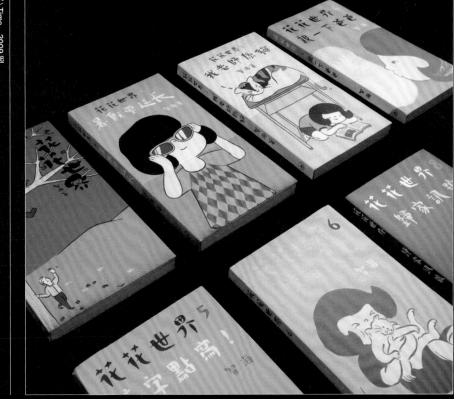

● 設計 \ Design　陸智昌　　　　B⁴-20

時間 \ Time　2000
開本 \ Size　152×228mm
頁數 \ Page　344
書號 \ ISBN　9789620416538

● 設計 \ Design　陸智昌　　　　B⁴-19

時間 \ Time　2000
開本 \ Size　152×228mm
頁數 \ Page　192
書號 \ ISBN　9789620416545

● 設計 \ Design　洪清淇　　　　B⁴-22

時間 \ Time　2000
開本 \ Size　150×210mm
頁數 \ Page　528
書號 \ ISBN　9789620417511

● 設計 \ Design　吳冠曼、彭若東　　B⁴-21

時間 \ Time　2006
開本 \ Size　170×240mm
頁數 \ Page　400
書號 \ ISBN　9789620426094

● 設計 \ Design 朱桂芳　　B⁴-24

時間 \ Time　2001
開本 \ Size　125×210mm
頁數 \ Page　192
書號 \ ISBN　9789620418875

● 設計 \ Design 洪清淇　　B⁴-23

時間 \ Time　2000
開本 \ Size　140×210mm
頁數 \ Page　208
書號 \ ISBN　9789620417496

● 設計 \ Design 吳冠曼　　B⁴-26

時間 \ Time　2005
開本 \ Size　175×230mm
頁數 \ Page　392
書號 \ ISBN　9789620424743

● 設計 \ Design 吳冠曼　　B⁴-25

時間 \ Time　2002
開本 \ Size　210×260mm
頁數 \ Page　392
書號 \ ISBN　9789620421297

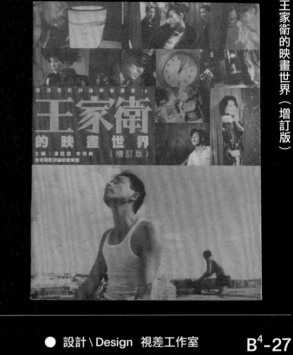

● 設計 \ Design　香港電影美術學會
（封面設計）、Amy
Koo（書籍設計）　　　B⁴-28

時間 \ Time　2005
開本 \ Size　185×230mm
頁數 \ Page　312
書號 \ ISBN　9789620418709

● 設計 \ Design　視差工作室　　B⁴-27

時間 \ Time　2004
開本 \ Size　185×235mm
頁數 \ Page　376
書號 \ ISBN　9789620424014

● 設計 \ Design　嚴惠珊　　　　B⁴-30

時間 \ Time　2007
開本 \ Size　180×230mm
頁數 \ Page　454
書號 \ ISBN　9789620426513

● 設計 \ Design　吳冠曼　　　　B⁴-29

時間 \ Time　2006
開本 \ Size　170×235mm
頁數 \ Page　276
書號 \ ISBN　9789620425554

Title

Info

● 設計 \ Design　嚴惠珊、淡水　　　B⁴-32

時間 \ Time　2006
開本 \ Size　150×246mm
頁數 \ Page　236
書號 \ ISBN　9789620426223

● 設計 \ Design　嚴惠珊　　　B⁴-31

時間 \ Time　2008
開本 \ Size　170×230mm
頁數 \ Page　400
書號 \ ISBN　9789620425097

Title

都會雲裳：細說中國婦女服飾與身體革命（1911-1935）

Info

● 設計 \ Design　吳冠曼　　　B⁴-34

時間 \ Time　2006
開本 \ Size　185×235mm
頁數 \ Page　320
書號 \ ISBN　9789620423933

● 設計 \ Design　陸智昌　　　B⁴-33

時間 \ Time　2001
開本 \ Size　150×195mm
頁數 \ Page　108
書號 \ ISBN　9620418921

● 設計 \ Design 李敏中 B^4-36

時間 \ Time　2006
開本 \ Size　179×225mm
頁數 \ Page　500
書號 \ ISBN　9789620425455

● 設計 \ Design 彭若東 B^4-35

時間 \ Time　2007
開本 \ Size　170×235mm
頁數 \ Page　244
書號 \ ISBN　9789620425592

● 設計 \ Design SK Lam & Yan Ho B^4-38

時間 \ Time　2007
開本 \ Size　150×210mm
頁數 \ Page　306
書號 \ ISBN　9789620427022

● 設計 \ Design 廖潔連、溫衛能 B^4-37

時間 \ Time　2004
開本 \ Size　195×247mm
頁數 \ Page　244
書號 \ ISBN　9789620424182

● 設計 \ Design　何義權、嚴惠珊　　B⁴-40

時間 \ Time　2008
開本 \ Size　360×230mm
頁數 \ Page　120
書號 \ ISBN　9789620426056

● 設計 \ Design　鍾文君　　B⁴-39

時間 \ Time　2007
開本 \ Size　210×250mm
頁數 \ Page　400
書號 \ ISBN　9789620424533

Footnotes

厚生利群 ── 香港保險史（1841-2008）

● 設計 \ Design　袁蕙嬋　　B⁴-42

時間 \ Time　2007
開本 \ Size　140×210mm
頁數 \ Page　208
書號 \ ISBN　9789620426735

● 設計 \ Design　AllRightsReserved　　B⁴-41
　　　　　　　　（設計總監）、黃沛盈

時間 \ Time　2009
開本 \ Size　195×230mm
頁數 \ Page　416
書號 \ ISBN　9789620428555

● 設計 \ Design　彭若東　　　　B⁴-44

時間 \ Time　　2006
開本 \ Size　　187×245mm
頁數 \ Page　　228
書號 \ ISBN　　9789620425271

● 設計 \ Design　彭若東　　　　B⁴-43

時間 \ Time　　2006
開本 \ Size　　187×245mm
頁數 \ Page　　228
書號 \ ISBN　　9789620425059

● 設計 \ Design　Teresa Chu　　B⁴-46

時間 \ Time　　2002
開本 \ Size　　210×255mm
頁數 \ Page　　96
書號 \ ISBN　　9789620422007

● 設計 \ Design　歐陽應霽（美術顧　　B⁴-45
　　　　　　　　問）、陳迪新

時間 \ Time　　2006
開本 \ Size　　185×260mm
頁數 \ Page　　664
書號 \ ISBN　　9789620425790

● 設計 \ Design　彭若東　　　B⁴-48

時間 \ Time　　2003
開本 \ Size　　144×178mm
頁數 \ Page　　216
書號 \ ISBN　　9789620423062

● 設計 \ Design　彭若東　　　B⁴-47

時間 \ Time　　2003
開本 \ Size　　144×178mm
頁數 \ Page　　200
書號 \ ISBN　　9789620423089

● 設計 \ Design　胡卓斌、嚴惠珊、　B⁴-50
　　　　　　　　　YME

時間 \ Time　　2010
開本 \ Size　　170×230mm
頁數 \ Page　　344
書號 \ ISBN　　9789620429217

● 設計 \ Design　胡卓斌、YME　　B⁴-49

時間 \ Time　　2009
開本 \ Size　　170×230mm
頁數 \ Page　　352
書號 \ ISBN　　9789620427916

C4-4	C4-3	C4-2	C4-1

知識改變命運	二十年 二十人	打醮：香港的節日和 地域社會	豐子愷漫畫選繹

C4-8	C4-7	C4-6	C4-5

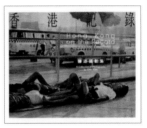

香港生活	早期香港粵語流行曲 （1950-1974）	香港記錄（1950-1980）	重讀大師

C4-12	C4-11	C4-10	C4-9

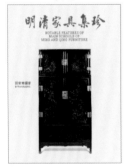

明清家具集珍	20 世紀的世界（上下冊）	死去活來	香港發展地圖集

C4-16	C4-15	C4-14	C4-13

MODERN CHINA： 生活騷	MODERN CHINA： 大師級	改變世界的宣言： 共產黨宣言	改變世界的宣言： 寂靜的春天

C4-20	C4-19	C4-18	C4-17
中國哲學簡史	香港口琴 70 年	中國歷代政治得失	Cat

C4-24	C4-23	C4-22	C4-21
吳大江傳	書家列傳	日本：一個曖昧的國度	三國

C4-28	C4-27	C4-26	C4-25
青紅皂白：從社會倫理到 倫理社會（修訂本）	永恆之女性	文明與野蠻	記憶前書

C4-32	C4-31	C4-30	C4-29
縫熊志	香港法概論	父愛	雲想衣裳

C4-36

圖像中國建築史

C4-35

中華人民共和國經濟史（上下冊）

C4-34

九龍城

C4-33

愛因斯坦及其相對論

C4-40

東亞三國的近現代史

C4-39

外交十記

C4-38

阿Q正傳
（木刻插圖版）

C4-37

病隙碎筆：
史鐵生人生筆記

C4-44

學易明道：宇宙誕生

C4-43

閃耀在同一星空 ——
中國內地電影在香港

C4-42

我在伊朗長大 —— 回家

C4-41

我在伊朗長大 —— 面紗

C4-48

歐風歐雨

C4-47

早期香港電影史
（1897-1945）

C4-46

香港身份證透視

C4-45

香港大老：何東

C4-52	C4-51	C4-50	C4-49
語文求真	迷戀人間	如果沒看錯， 這是吃蕃茄薯片	消隱

C4-56	C4-55	C4-54	C4-53
源與流 —— 東華醫院的創立與演進	70/80 中國新人類	蜂蜜綠茶	中國佛教文化

C4-60	C4-59	C4-58	C4-57
霓裳·張愛玲	自在住	對焦中國畫	老少女基地

C4-64	C4-63	C4-62	C4-61
我恨我癡心	愛令我變碳	標童話集	香港の蛋

Challenges and Breakthroughs

砥礪前行

2010—2023

隨著數字化時代到來，傳統出版行業遭受到互聯網和數字化的強烈衝擊，閱讀方式發生了巨大改變。香港本地圖書市場漸趨飽和，同業競爭加劇，三聯的經營在租金和人力開支與日俱增的壓力下，面臨著新的嚴峻挑戰。圍繞「提升、整合、創新、轉型」的發展目標，三聯克服市場環境不利的影響，實施多元發展戰略，積極開拓新業務及探索新的經營模式。

二〇一二年，港京滬三地三聯書店合資創辦三聯時空國際文化傳播（北京）有限公司，致力生活、時尚、漫畫等領域的出版，及探索多元出版的可能。二〇一七年，成立出版新品牌PUBLISHINGPLUS（P+），以出版面向年輕人的圖書為主。二〇一八年，註冊成立「三聯文化基金」，目標是提倡中國歷史文化、發掘香港多元文化、培養年輕人的價值觀及世界觀。

二〇一五年，三聯與香港教育局、香港教育城等合作舉辦「《基本法》二十五週年全港校際問答比賽」，並出版了《香港基本法問答》。及至陸續推出了「憲法與基本法研究叢書」「港澳制度研究叢書」「中山大學粵港澳研究叢書」「香港國安法研究系列」等書，在國情教育和法律政制等板塊上的出版漸具規模。

在本土題材上，三聯既緊跟香港社會議題，出版了包括《路向》《剩食》《死在香港》《香港好走》《外傭》《街貓》《動物權益誌》《公義的顏色》等圖書，又注重香港文獻整理，推出了「細味香江系列」「香港文庫（研究資料叢刊・學術研究專題・新古今香港」等系列。

此外，在期刊領域，也做了有益探索。二〇一三年，創辦《what》生活文誌。這是一本跨界刊物，每期以一種生活風貌為主題。雖然出版六期後停刊，但積累了相關經驗。及至二〇二一年，創辦香港版《讀書雜誌》（季刊），希望「引領思潮、活躍思想、啟迪智慧」，成為華文閱讀圈重要的文化和讀書刊物，並有志成為跨地域專家、學者和文化人的聚筆點，推介好書的平台，做好「中華文化傳播者、世界文明融合者、香港社會建設者」的角色。現已出版九期。

通過對外廣泛合作和對內制度優化和人才培養，踏實經營，奮發圖強，三聯實現了業績穩步增長，品牌內涵不斷豐富，影響力持續提升。

2010 — 2019

Food Waste

獎項 \ Award

★ 首屆華文出版物設計藝術大賽銀獎
★ 第五屆香港書獎

★ 2011 年開卷十大好書——中文創作
★★ 環球設計大獎 2013 ——書籍設計優異獎
★★ 第二十五屆中學生好書龍虎榜十大好書第二位

Info

● 設計 \ Design CoDesign Ltd

時間 \ Time 2011
開本 \ Size 170×225mm
頁數 \ Page 208
書號 \ ISBN 9789620431333
責編 \ Editor 饒雙宜

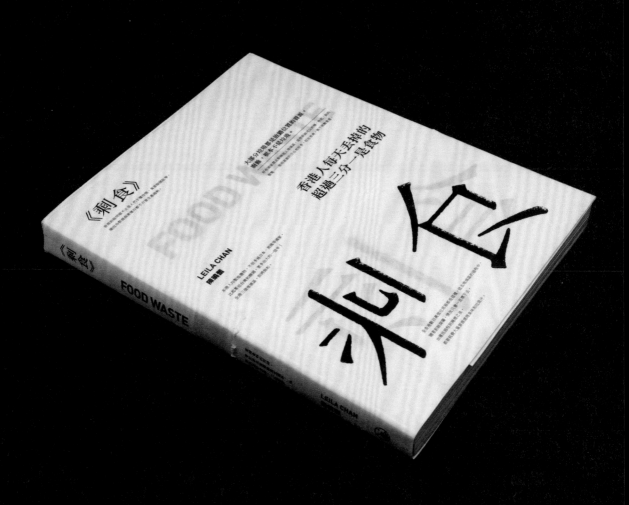

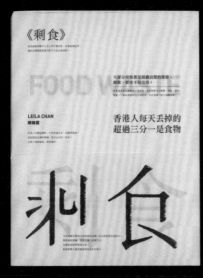

我和伙拍余志光從二〇〇三年開始創辦公司CODESIGN，在此之前我們都在新埗強設計公司工作過，CODESIGN在一開始也傳承了過去商業與文化並行的理念，直至二〇一〇年開始，我們加入了「社會設計」板塊。我們認為設計不應只停留在純粹商業運作上，這會損失設計本身強有力的專業職能。於是我們的想法是，如何讓設計帶動社會走向更好的方向。帶著這個想法，我們結識了一些社會前線工作者，他們在各自領域都有各自的專長。其中《剩食》這本書的作者陳曉蕾就是新聞專題報道的記者。事實上我與她第一本合作的書《6 issue》也是環保議題，我們在合作中能夠將一些想法和議題以潮流雜誌的方式呈現，隨之開始《剩食》這本書的合作。

「剩食」這一現象不單指我們日常吃剩的食物，在整個食物生產環節中，比如餐廳、超市，每天都存在隱形的「剩食」現象。我們與當時的攝影師通過這個項目親身接觸到一些剩餘物資區域，比如香港的堆填區。我在堆填區的角落拍攝了一張照片：滿地包裝無損的飲品被棄置在堆填區裏。這個經歷深深影響了我們後來的設計

方向，即從商業的、以潮流為導向的設計，轉向對設計完成的作品或者使用過程中產生的廢棄物最終應如何處置的關注，從以審美為導向對設計功能的考察，進而回應我們為何而設計的問題。因此完成這個項目後的十幾年，我們會更積極地參與環保相關的議題，比如二〇一九年末我們為香港環保署做的「綠在區區」。其間我們也得知，一些關注剩食議題的小組，以及此後與剩食相關的報道也都或多或少受到了《剩食》這本書的影響。

相比商業設計，書籍設計對我們來說一個很大的挑戰是製作成本。如何用低成本做出理想的效果？當時我們設計封面時選用了一款半透的紙張，一面是光面，一面是糙面，既適合《剩食》期望呈現的質感，同時還非常便宜。半透紙張上的筆畫呈現食物「削皮去骨」後的殘餘透視、拼接，使用單色封面就完成了這個挑戰，並很好地表達了此書的設計理念。內文紙張選用了小說紙，雖在紙張性質上的表現一般，但具有它自身簡樸的味道。書中大部分圖片都關於剩餘物資，它們本身並不需要靚麗的美學包裝，而側重於展現環保這一議題，小說紙即能呈現這樣一種味道和溫度。這本書的封底印有

「i'm perfect」的logo，這是我們結合「不完美」理念的自發項目。「imperfect」加入分隔符即為「i'm perfect」，垃圾實質並不存在，而只是錯置的資源，對「垃圾」的回收處理和再生產便是完成不完美到「完美」的轉化，亦能體現本書的設計理念。（Hung Lam 口述）

◉

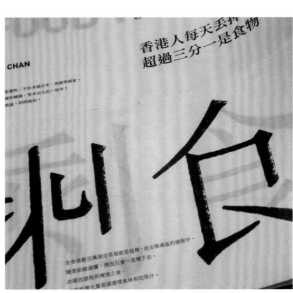

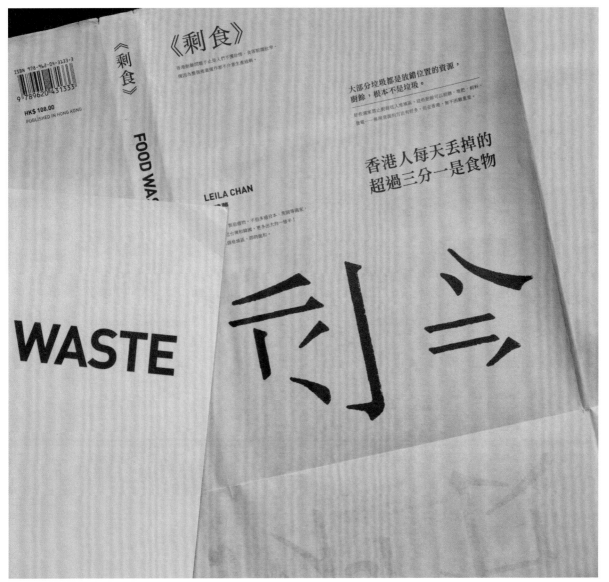

<div align="right">

Title

路向

Directions

Info

● 設計 \ Design CoDesign Ltd

獎項 \ Award

★ 環球設計大獎 2013 —— 書籍設計優異獎

時間 \ Time 2011
開本 \ Size 149×210mm
頁數 \ Page 240
書號 \ ISBN 9789620431647
責編 \ Editor 莊櫻妮

No.

A⁵-2

</div>

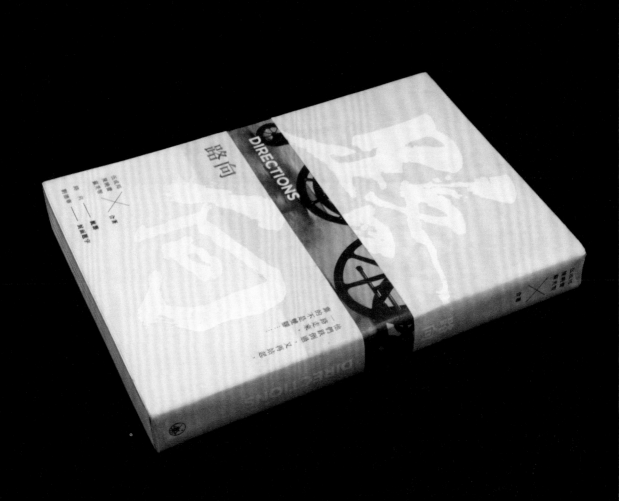

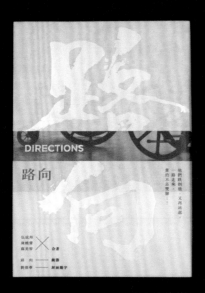

《路向》同屬於「I'm perfect」系列。這本書的故事主角是傷殘人士，他們在很多時候處於被照顧的一方，但各自的經歷也同樣在啟發他人，完成經由「Imperfect」向「I'm perfect」的精神轉化。因此《路向》與《剩食》儘管分屬兩種題材，但精神卻是一以貫之的。

《剩食》出版後，《路向》其中一位作者伍成邦很欣賞我們做的設計，經過李安的介紹找到了我。那段時間我們非常忙，所以一開始沒有接下這本書，後來他非常誠摯地表示，不用現在就做，可以先看完這本書的內容再決定。我在一個週末的時間裏讀完主要的幾篇文章後備受感動，同時我將自己代入其中，有種沉重、透不過氣的感覺。看完這幾篇文章，他們介紹了一部電影《潛水鐘與蝴蝶》，直到看完電影後，我對這本書要如何呈現產生了比較立體的想法。電影以傷殘人士的主觀視角進行拍攝，於是我考慮以「第一身」的視角呈現《路向》。這本書需要一個很好的攝影師，當時我關注到林亦非，他拍攝過國家隊傷殘運動員訓練的照片，作品呈現出的生命力讓我印象深刻。於是我在完全不認識他的情況下，在出

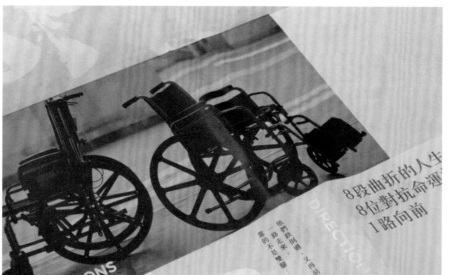

租車上給他打電話，介紹了《路向》這個項目，他爽快答應了。隨後我講述了這本書的設計想法：跟隨主人公的視角拍攝故事中或者主人公想像的主觀視角。比如，有一位患者在醫院病床久久望著天花板，我便請他在醫院拍攝一張從患者臥床視角望著天花板的照片。還有一位在睡覺時因驅趕天台飛來的鴿子不慎失足跌落，從此癱瘓。這些鏡頭在書中都呈現出相關的照片，都源自「第一身」的視角。

在設計過程中，我們將書中每位故事主角都帶到道路上去拍攝，以道路比喻人生，因此能夠看到每位主角都有在路標或者道路上的照片，這是這本書的主體設計。除此之外，我們還請攝影師拍攝了道路的空鏡，這些照片與白頁一併放在每個故事之間，給讀者留有一些透氣和反思的空間。整本書由一條留白的道路貫通，這是編排方式上的獨特之處。與《剩食》相似，《路向》的封面同樣以拼接的方式連接中間的道路，「路向」二字當時由劉德華題字。協會希望突出書名的設計，但同時我們的主體已經很明確了，平衡之下我們選用了大面積的燙白題字呈現於封面。《路向》中的故事都很艱辛，其中有些主角現在已不在人世。在做書期間，有一位主角當時的心願是去長洲的沙灘，攝影師幫助他完成了心願。所以這本書除了呈現故事以外，我們在訪問過程中也幫助他們達成了一些心願。（Hung Lam 口述）◉

獎項 \ Award
★ 環球設計大獎 2013 —— 書籍設計優異獎

Info

● 設計 \ Design　陳曦成

時間 \ Time　2012
開本 \ Size　140×200mm
頁數 \ Page　424
書號 \ ISBN　9789620431999
責編 \ Editor　梁健彬

No.

A⁵-3

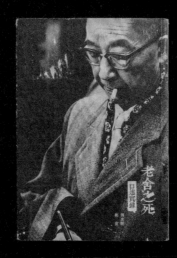

此書講述老舍在「文化大革命」期間被批鬥一日後，於北京太平湖投湖自盡，自此他的死亡之謎至今仍充滿懸念。作者訪問了「老舍之死」的相關人物，包括其妻子、兒子、文化界人士及打撈其屍體的人等，藉以拼湊出一幅較為完整的歷史圖畫。

這是一本十五萬字的訪談錄。我初接到這個項目時，一直在想，怎樣才能把它設計成既感傷，又具文學氣息的書呢？老舍是中國文壇上舉足輕重的人物，當時究竟發生了什麼，他才會走向自殺的深淵呢？要明白箇中煎熬，我當然回到書中去找答案。這部作品是紀實文學，對談的真實對白觸動了我。我認為書籍設計最根本的還是看文字本身，文字若能感動設計師，設計師必能想出好點子，不會辜負好的文本。

模擬老舍死前最後一幕

讀畢全書後，我決定替此書營造出灰暗、沉重的氛圍。首先，我選上 350gsm 灰卡作為封面紙，印上老舍神情落寞的肖像照。灰卡表面的纖維與碎屑所表現的粗糙感，深化了黑白照的質感效果，勾起舊日的情感。我再把奶白色的滑面書腰套在灰色封面上，表現雙重的層次與質感。在書腰上，我特別選了冰心對老舍的感言：「我總覺得他一定會跳水死。」字體大大地放在其上，進一步加強視覺震撼。

此書開首的十六頁，我嘗試仿效電影語言，編寫「視覺歷程」(Sequence of Pages)，訴說老舍臨死前的情景。一打開書，讀者看到的是北京太平湖平靜的湖面，寫上一句「如今，太平湖連同老舍的生命，永遠消失了。」及後的三個對版，展示老舍當時慢慢把眼睛閉上的過程。在臨斷氣前，我企圖幻想老舍會把記憶的碎片一一拾起、回味：由出生、成長、結婚生子、抱孫、與文壇朋友交往，到與毛澤東握手，再到紅衛兵在孔廟前火燒戲服等等，最後，臨終的一刻，獨自一人凝望遠方。之後的對版灑上一片血紅，他真的離開人世了。他死後，我們正式進入有血有淚的文字訪談。

書籍設計的六維思考

這書的結構簡明，分為三個部分，首章是訪問老舍的家人、夫人胡絜青與兒子舒乙；第二章訪問的是當年的受害者、見證人、甚至加害者；第三章則訪問了距離核心遠一點的人，包括報館記者、當年打撈老舍屍體的人等。內文版式設計雖仍以灰、黑作主調，但結構與柵格系統 (Grid System) 清晰有序，豎排右翻，務求讓讀者舒適地讀完洋洋十餘萬字。

除了封面與內文版式，書口 (即書本側面掀頁的位置) 也能設計，我分別放上兩張老舍的相片；將書口向左攤平時會出現「寫作圖」，而向右攤平時則出現「抽煙圖」。一個切口，兩幅圖像，互相關聯。老舍曾跟妻子說：「凡是你看我坐在那裏抽煙，你別跟我搭話，我不是跟你鬧彆扭，是我正在想小說呢。」由此可見，他要先抽煙，找靈感，然後寫作。因此，書口兩圖表達了他寫作的過程。

封面、封底、左右書邊，四面皆出現老舍像，當讀者閱讀此書之際，就不斷似有還無地看見老舍的虛幻影像，能讓他們更投入、更印象深刻，亦更能感受其傷痛。

美國書籍藝術家 Keith A. Smith 曾說：

「Whereas a book is three dimensional. It has volume (space), it is a volume (object), and some books emit volume (sound).」他以視覺「空間」、三維六面的「物體」、翻書產生的「聲音」解釋書籍設計不止於平面，而是能誘導多重感官的立體設計。只要我們用心探索書的身體與閱讀的行為，書籍設計就能深化閱讀體驗。（陳曦成供稿） ◉

Title

what. 生活文化誌

系列包括

《what. issue 0：黑夜之後》《what. issue 01：自主身體》
《what. issue 02：現代山海經》《what. issue 03：功藝手帖》
《what. issue 04：自由騎行》《what. issue 05：異鄉人》

Info

● 設計 \ Design　張穎恒

時間 \ Time　2013 起
開本 \ Size　210 × 274mm
頁數 \ Page　系列內含多品種
書號 \ ISBN　系列內含多品種
責編 \ Editor　鄧烱榕（主編）、饒雙宜（編輯）

獎項 \ Award

★ 第二十五屆香港印製大獎——優秀出版大獎
★ 第二十六屆香港印製大獎——優秀出版大獎「最佳出版（認識香港）」

No.

A⁵-4

設計概述
Concept of Design

一、《what.》雜誌緣起

Nico（《what.》雜誌主編）：大概是二〇一一年左右，香港三聯的李安找我聊到，三聯有過《三聯生活週刊》，有《讀書》雜誌，但還未有《新知》，當時我們對於開辦一本新的文化雜誌都抱有興趣，於是我就寫了一個選題方案。李安後來與北京三聯商議後，北京三聯決定做《新知》，而我們所做的《what.》其實是與《新知》擁有共同旨意的一套雜誌，兩者都在探尋某個概念的內涵、生活何以新知。《what.》雜誌由二〇一二年開始籌辦，我們更傾向於將這套雜誌定位為一套「書誌」，也即以雜誌的形式圍繞同一個主題展開，既有雜誌橫向的、包羅萬象的形式，亦能以縱深性的結構將內容收編，繞開雜誌中「雜」的部分。《what.》是在香港創辦，關注的也是香港最初關於香港生活的構想，它講述香港人日間與夜晚的行動變化：相比在日間處理工作等程式化的行動，夜晚通常能夠解放自己，呈現一種自我打開的狀態，因此產生了「黑夜之後」的概念。

但試刊號與後來正式發刊的效果很不同，當時呈現的結果還是很像雜誌，於是我們也在探討「書誌」呈現的氛圍應如何讓讀者敏銳地察覺到其與雜誌的區別。首先在設計上，這套雜誌的設計師Billy給了它一個很好的人文藝術的氛圍；其次在主題上，第一期是「身體」，第二期是「山海經」，聚焦於城市，第三期是「手工藝人」，又回到了個體身上，於是我們圍繞「人—城市—人」的變換來思考每一期主題。

二、《what.》雜誌設計構想

Billy（《what.》雜誌設計師）：《what.》介於書籍與雜誌之間，如何以一個以貫之的主題，將集體創作兼及日常內容納入其中，同時具有可讀性呢？這套雜誌設計的焦點是內容，我們面對的是內容上的空白，實現的是從無到有的生產。比如《現代山海經》這個主題，如何選擇行山的人，如何篩選素材，為何由「山海經」開始，這些都是需要去構想的。我們在設計上對每一期都會有一些獨特的呈現，也會採用不同的印刷元素來回應主題，比如《身體》這一期的封底，我們留下了一塊擊凸部分對應「Body and Mind」的字符。又如《異鄉人》一期，我們將貼紙粘貼於面具，面具取下隨即呈現一張笑臉。而《現代山海經》這一期，則用不同size的頁面展示山海的遠景和近景，讓人體驗一種豐富、立體的景象，不過，這個印裝成本比較高。因此每一期的設計都增強了雜誌的收藏性。當然，內容上的設計難點也有很多，比如如何在重複的形式中編排新意，一系列的訪談如何根據對象呈現區別，不一樣的經歷如何遞進呈現，看待自己與被他人看待的內容上的異同在設計上又如何區分，等等。

為了表現主題物象的特徵，我們嘗試不同材質的紙張來表達。例如，《現代山海經》用廣告紙來分隔每部分的內容，廣告紙的質感比較特別，一面粗糙一面光滑，在廣告紙上印插扉的時候，一開始印刷廠的師傅把顏色印得很實，但不是我們想要的效果，重新印刷是一種像是印衰（失誤）的感覺，師傅反覆跟我們確認，我們確定是要這種印得比較鬆的，有斑駁肌理似石頭的感覺。

三、縱橫交錯的設計空間

Nico：書籍設計強調縱向坐標，《what.》側重橫向坐標，所有與主題相關的內容都可以囊括在內，這個幅度相比書籍而言是很大的。比如《現代山海經》這一期，即以「山海經」的主題與香港人的生活產生交集，內容與設計相互配合去呈現香港人的故事。這時設計師的角色實際是導

演，通過集合「山海經」的概念，尋找適配對象，進行服飾道的一系列工序，配合氛圍進行拍攝，這個過程我們稱為「做像」。但囿於成本，我們圖像的模特大部分都是自己身邊的人。

Billy：我們不想把《what.》設計成一般的雜誌的樣子，比如，封面上有明顯的第幾期，有一些文章的標題等，我們希望它看起來更像一本書。內文的版面不是固定的 layout，而是因應內容去編排，因此，每期的版面是不同的。當然，每期之間有一些共同的特徵，比如封面有一張主圖，內文的開頭會有一組氣氛的圖片。

一個有趣的分享是，策劃第一期《身體》主題時，需要請一些模特配合脫衣服，其中包括我們的家人、朋友和同事。這件事一開始會很難開口，需要向對方介紹自己在做一個怎樣的雜誌，有怎樣的需求。當然也會有一些特別的際遇，比如《現代山海經》這一期的封面模特，其實是我們在拍攝途中遇到的，他的身高與頭頂上球體的比例正好合適，我們就問他可否做模特，讓我們拍張照。這些其實都是很有趣的經歷。

Nico：《what.》的縱深性體現為每一期起承轉合的結構。比如《身體》這一期，首先呈現個體在日常生活中如何放置和處理自己的身體，包括著裝、對身材的認知，隨之呈現與身體的互動關係，包括個體的經歷和成長。其次講述如何透過身體來呈現自身，比如私密部位，以及透過肢體語言，比如跳舞表現自己的諸種方式。最後是關於身體與靈魂關係的探討，包括少數群體、性工作者他們如何面對這對關係，又如何呈現個體與環境之間的張力，由淺及深，討論身體不同面向的可能性。《現代山海經》也是相似的結構，由實質的山水到藝術的、想像中的山水不斷牽引讀者。這些主題都透過新的視角呈現普世性的話題，以「新知舊語」體現個體的主觀能動，亦即雜誌首尾「what inspire us」「we inspire what」的呼應所在。(Nico、Billy 口述)

IB 課程中文圖書系列

IBDP-IBMYP-IBPYP
Chinese Course

系列包含：《DP 中文 A 語言與文學課程學習指導》《DP 中文 A 文學課程學習指導》《DP 中文 A 課程概念驅動的單元設計》《DP 中文 A 課程文學知識小辭典》《DP 中文 A 語言與文學課程非文學文體知識手冊》《DP 中文 B 考試指導（上下冊）》《DP 中文 B 學習入門指導》《DP 中文 B 聽力基礎訓練》《DP 中文 B 閱讀基礎訓練》《DP 認識論課程學習指導》《DP 中文 A 文學專題研究論文寫作指導》《MYP 語言與文學課本》《MYP 語言與文學課程概念驅動的教學指導》……

Info

● 設計 / Design　靳劉高創意策略（視覺形象設計）；吳冠曼、任媛媛、吳丹娜、a_kun、道轍等（書籍設計）

時間 / Time　2018 起
開本 / Size　140×210mm、170×240mm、215×278mm
頁數 / Page　系列內含多品種
書號 / ISBN　系列內含多品種
責編 / Editor　尚小萌、鄭海檳、郭楊、王穎等

No.

A⁵-5

國際漢語及國際課程教育，是香港三聯書店的重要出版板塊之一。其中，在國際文憑組織（International Baccalaureate Organization，簡稱 IBO）所開設的 IB 課程的中文科目上，三聯已出版了數十種圖書，並涵蓋 DP（大學預科項目）、MYP（中學項目）、PYP（小學項目）三個階段。

出版之初，為更好地呈現此板塊的系列感，三聯委託新劉高創意策略進行出版視覺形象設計。

首先，對三聯的經營理念、品牌形象、目標客群和市場趨勢等做了梳理，並調研分析了市面主流教材教輔（不限於中文科目）和相關領域的出版同業等情況，找到三聯 IB 課程中文圖書的獨特性，以及考慮出版形象如何走向國際化。

其次，制定設計方向及策略定案，並進行出版視覺系統設計，包括下列視覺元素：一、三聯漢語教材視覺形象識別，及其在書刊上的基本署式；二、一、系列視覺元素系統設計；三、字體應用系統設計；四、色彩應用系統設計；五、插畫風格建議；六、符號設計風格建議；七、輔助圖案設計風格建議；八、印刷物料建議。關於第一、二點，三聯根據公司中英文名稱的縮寫「三

聯」和「JP」(Joint Publishing)，與「國際漢語」和「Chinese」做了結合，設計出這個系列的 logo —— JPChinese 三聯國際漢語，並放置在書封的固定位置，增強品牌辨識度。同時，考慮到這些書都是漢語教參，可選取一種中國元素來做視覺主元素，最終採用了中式窗格／窗花的圖案樣式，並進行系列化變形和抽象化處理。

最後，按照出版格式對開本、封面、封底、書脊、內頁等位置進行設計。在開本上，為滿足不同篇幅要求和節約印刷成本，設定三個開本，分別是：大開本（大十六開，215mm×278mm）、中開本（十六開，170mm×240mm）、小開本（大三十二開，140mm×210mm）。在封面上，切割上下兩部分，上半部放中英文書名、作者署名、版本信息等，下半部以系列化窗花元素搭配相應圖片。封底則作為封面延伸，並在文字樣式上設好固定欄目。書脊統一樣式，無論哪個系列、哪種開本、哪類窗花元素，書脊的底色、文字欄目及位置，均整體劃一。至於內頁，則提取封面窗花和圖案作為正文第一、二級標題的設計元素。

綜上，這套視覺形象有完整的系統性，可以較好地套用在相同系列的圖書設計上，同時又有豐富的延展性，可以適應未來新品種的系列開發。（據靳劉高創意策略設計方案整理）◉

Title

香港北魏真書

A Study on Hong Kong
Beiwei Calligraphy and
Type Design

獎項 / Award

★ 第三十屆香港印製大獎 —— 最佳出版設計書籍

★ 第二屆香港出版雙年獎出版大獎、藝術及設計類最佳出版獎

Info

● 設計 \ Design　麥繁桁

時間 \ Time　2018
開本 \ Size　140×200mm
頁數 \ Page　344
書號 \ ISBN　9789620443688
責編 \ Editor　寧礎鋒

No.

A⁵-6

作者陳濬人可以說是我的設計啟蒙老師，我的第一份工作就在他的工作室「叁語設計」。此前我從未學過設計，我對設計的認識是通過對商業設計的涉獵逐漸開始的，當時一個日本的展覽需要工作室設計一個小冊子，陳濬人就讓我來構思這個項目。於是我以當時正在參與的北魏字體為設計底本，整理出一套幾十頁的小冊子，共有兩本，一本名為《真》，關於北魏的歷史，一本名為《書》，關於如何將字體應用於實際的商業項目，這套小冊子就是《香港北魏真書》的緣起。我來到香港三聯後，社裏正好在商議出版這本書，我就開始了這本書的設計。事實上，香港在幾年前對於字體的討論並不多，市面上關於中文字體討論的書籍中，案例類的書要多於實際研究類的書，原創獨立字體類的書籍也很少。商業帶動設計，當商業類型的設計中對字體的需求越來越高時，相關的研習班、講座也隨之興起。香港的市場很小，因此這本書的出現我認為也是很難得的。

我提前一年開始構思這本書的設計，相對以往，周期長了許多，其間包括與作者對內容、圖片選擇的持續溝通。這本書的字體源自南北朝魏碑，我在字體大小的呈現方面做了很多嘗試，最後調試到一個理想的大小，定為10.5號，這個大小剛好源自活字印刷的五號明朝體，這是個很有趣的現象。

書籍的裝幀就像看到一個人的外貌一樣，東方樣式的書籍在裝幀上偏圓，比如卷軸、線裝書，西式的則傾向釘裝。香港是中西文化的交匯地，我在這本書的書脊上用了一張輕薄的紙張，封面則選用了具有厚度的紙張，輕與重的匯合能夠呼應中西匯集的內在元素。內文圖片都屬於舊照片，加上成本的考慮，我們最終選用黑白印刷，而想到北魏字體在香港街頭多以霓虹燈的形式出現，因此我將黑白印刷中的白色部分替換為銀色，增加一些亮度，不至於太過單調。這本書有兩個版本，一個是平裝，一個是精裝，精裝版裏面有一個手寫書法的編號，海報可以從中撕開，變為一組對聯。我希望在保留現代元素之餘，加入傳統中國的元素，例如書法、穿線，這些元素讓本書的中國性逐漸沉積起來。

《香港北魏真書》獲過很多獎項，獲得的獎項中出版類的多於設計類，這一點我感到很開心，因為我希望設計本身是低調的，不會喧賓奪主。後來得知，這本書不只是吸引了設計師群體的關注，許多書法或歷史學習者也會購買這本書，某種程度上我覺得它的設計達到了這個效果。（麥綮桁口述）

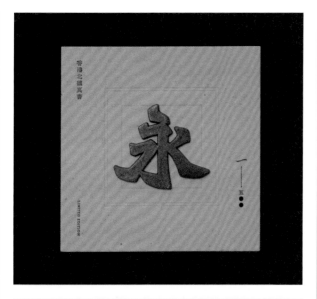

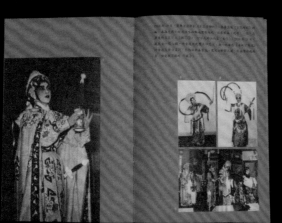

花月總留痕 ——
香港粵劇回眸
（1930s —1970s ）

Title

Remembrance of
Evanescent Times Past —
A Retrospective Look at
Hong Kong Cantonese
Opera

● 設計 \ Design 吳冠曼

Info

時間 \ Time 2019
開本 \ Size 140×210mm
頁數 \ Page 320
書號 \ ISBN 9789620445125
責編 \ Editor 鄭海槟

No.

A⁵-7

設計概述
Concept of Design

「難記興亡事，花月總留痕」

——唐滌生《帝女花》（一九五七）

這是一本回顧香港粵劇歷史的書。內容從動盪不安的一九三〇年代，也是粵劇最興盛之時說起，涵蓋抗戰前、淪陷時和抗戰後三個階段，輔以豐富的報章資料和劇照影像，對各時期的名伶、名劇、重要事件都做了鋪陳。

粵劇是內涵非常豐富的藝術形式，包括文學、音樂、舞台和服飾等。如果可以吸引更多的讀者，尤其是年輕人，使他們通過本書了解傳統的文化和藝術，啟發審美和創作，就能將好的東西傳承下去。因此，我想把這本書做得有意思些，以增加可讀性。設計這本書稿前，我做了一些準備工作，先去博物館看了粵劇的主題展覽，以及各個時代的粵劇代表。為了多一些時間和餘地做好整本書的設計，我請編輯在作者來稿時就把資料提供給我。瀏覽書稿資料後發現，本書的文字和圖片是對粵劇史料的常規整理和敍述，本書行文平實，若按慣常的歷史書來設計，簡單的圖隨文排版，恐怕只有粵劇的粉絲或研究粵劇的學者才有興趣。我與編輯溝通後了解到，作者收藏了不少關於粵劇方面的資料，於是，我們決定拜訪作者。看到作者的藏品時，我們很激動，有樂譜、劇本和鼓點手勢圖等珍貴手稿，當中的繪圖和粵劇樂譜符號就像藝術品，我們從中精選了一些，準備放入書中。

收集完素材後，我和編輯開始探討這本書的設計方向。我希望讀者在翻閱這本書時，能真實感受到粵劇的魅力，甚至像在欣賞一齣粵劇。我們按一場劇的順序，將內容編排成「起承轉合」四個部分，讀者在閱讀時會有跌宕起伏的節奏感：一、起（序曲）：粵劇名角與經典台詞模擬序曲音樂出場；二、承（故事發展）：圖文穿插方式講歷史；三、轉（高潮）：一個完整劇本《天下太平》＋精彩劇照；四、合（尾聲）：鼓點手勢圖。

設計版式的時候，我留意到早期報紙廣告和戲橋的字體和圖片很特別，裝飾性強，於是提取人物、戲團名稱等元素，放在對應的每篇文章的篇頭，這些獨特的符號亦是珍貴的歷史資料，既有可讀性，也有欣賞的功能。但後來發現，由於圖很多，處理起來工作量非常大，做到一半時，有些後悔當初的決定。而書出版之後，收到了一些設計朋友和讀者的好評，又覺得當時的付出是值得的。

由於這本書的定位是普及類的書，因此定價不能太貴。如何在有限的成本內做到豐富、精彩的呈現，在選紙和印刷方面，我和編輯頗費心思。經過反覆討論和考量，最後決定第一部分「起」用八十克米黃書紙印雙色，印單黑；第二部分「承」用八十克牛皮紙，印單黑；第三部分「轉」用紙同二，印四色；第四部分「合」同一，印單專色。

不同紙張和印色的穿插，讓整本書的層次、色彩和質感更加豐富。由於四色的部分只有一手紙（32頁），故印刷費用不會太高。

裝訂方面採用裸書背裝訂方式，內文打開類似精裝的效果，可以完全打開，不影響欣賞跨版的圖片，訂口處設計斑馬條紋，裝訂之後形成有趣的排列圖案。

在梳理和編排內文時，我一直在留意能夠用於封面設計的圖片。劇照是常用的元素，但比較普通。我希望找到一個能夠一眼看出是粵劇的簡潔造型的元素來做主視覺圖，經過反覆對比、考量，最後決定用帽子這一元素。內封的設計則進一步簡化：帽子用線勾勒一個外形，印色只有一個黑色。整本書做出來後，我自己最滿意的是內封的設計。（吳冠曼供稿）

難記興亡事，花月總留痕。

流光飛舞

莫怨摧花
人太忍，
癡心贏得
是淒涼。

1. 馬師曾
2. 薛覺先

映海十三郎《女兒香》(1935)

千古女兒
千古恨，
苦樂無端
總屬人。

3. 桂名揚
4. 覺先聲
5. 白玉堂
6. 小覺先
7. 馬師曾
8. 譚蘭

潘冠英《四十載》(1959)

馬師曾的《洪承疇》千古恨

馬師曾是一位愛國伶人，他熱心愛國事，和譚蘭卿、譚玉真等組成太平劇團經常演出廣東大戲，搬演激勵、抗戰以來，他和太平劇團的成員也把每月的薪酬的一部分 捐助救國，直至香 淪陷前捐輸不斷。

其中七千，在烽火連天中，馬氏 概自籌租上車，此次獻金行動，個人獻金高達五千，只有馬師曾和的文虞兩人。

據《藝林》第 37 期（1938 年 9 月）一文記述〈馬師曾赴廣州戲金〉一文記述。

古廣州淪陷前夕，即 1938 年 8 月 19 日，馬師曾於早上搭船上省，為 籌款參與省員役義演。

（圖文說明）

薛覺先的《王昭君》 先覺薛

薛覺先在愛國劇創作方面，志力作，無論在劇本、頭飾、還是 佈景、音響、服裝等各方面，都有創新。1938 年薛覺先《胡不歸》等作品，後演廣東粵戲，半日安先師...

太平劇團創辦於台 1940 年 3 月 4 日到粵樂演出三齣《洪承疇千古恨》，然後又回太平再演五齣，太平劇團除抗戰期間上演過十多齣愛國戲劇外，除了《洪承疇千古恨》外，還有《清奸的結局》《愛國是愛民》《秦檜》《史可法守揚州》等。

四大美人系列是薛氏在抗戰期間的 1939 年，在《西施》一劇的上半...

薛覺先的《胡不歸》劇照（1938）

《藝林》第 21 期〈薛覺先愛國劇的路向〉
1938.1.1

經典重溫：《香花山大賀壽》劇本手稿鬼劇照

香港八和會館（一九六二）革光先師寶誕特刊

香花山大賀壽

鳳凰女 飾花孝女

Title

囉囉唆唆：又一山人六十年——想過 寫過 聽過 說過的

LOLOSOSO: 60 Years of Anothermountainman

獎項 \ Award

★ 台灣金點設計獎 2019 年度最佳設計獎

★ 第三十一屆香港印製大獎書刊印刷：單色及雙色調書刊冠軍

★ 第三屆香港出版雙年獎書籍設計獎

★ 紐約 TDC 2020 — Certificate of Typographic Excellence

★ 東京 TDC 賞 2020 — Excellent Works

Info

● 設計 \ Design 麥繁桁

時間 \ Time 2019
開本 \ Size 120×168mm
頁數 \ Page 544
書號 \ ISBN 9789620444937
責編 \ Editor 李宇汶

No.

A⁵-8

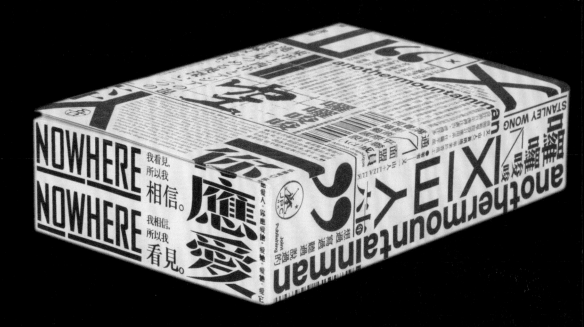

設計概述
Concept of Design

作者又一山人（黃炳培）是香港很出名的藝術家，這本書是對他六十年設計生涯的文字類總結。

當時我在研究作者的作品集時，有一個畫面令我印象很深刻，是關於九龍皇帝在香港一個郵箱的塗鴉，視覺效果正好就是我構想的這本書的感覺：白色郵箱上密集的文字，我希望這本書的封面讓讀者產生囉囉唆唆的感覺。書很像一個建築，它有很多不同的面向，又一山人覺得自己一邊是又一山人，一邊是黃炳培，一邊側重於藝術創作，一邊則關注商業創作，有時兩者又有交織。

《囉囉唆唆》在內地做展覽時，內地讀者的閱讀習慣是橫排左起，而這本書是豎排右起，展覽回了關於他的一本書，是多年前做九龍皇帝的

方時常會將這本書的封底誤認為封面。事實上，封底附有書名和 logo，與封面十分相似，因此從另一個角度來看這本書就會產生這樣的誤差，這是個很有趣的現象。

本書的內文字體選用了比較大的字體，一方面能夠兼顧年長的讀者，一方面使其體量厚度隨之增加，實現最初關於「郵箱」的一種設想。那麼如何產生視覺衝擊呢？我將書籍尺寸壓縮為袖珍式的大小，翻開後大大的字體會讓整體觀感變得十分有趣，形成一種張力。內文的字體做了進一步區分，包括加粗字體、字間括弧中兩行非常小的字體，等等。每種字體都傳遞了不同的信息，有的是文章的援引，有的是作者的隱喻。

我希望用最簡單的直線閱讀的方式來處理全文，一條直線貫穿整本書，這是這本書版式上的特色。

當時我將版式構思交予又一山人時，他馬上

書。我的版式構思與他此前的想法恰好吻合，只是手法上有所不同，《囉囉唆唆》的方式是在一個立方體的書籍中以線條串聯所有字體，又一山人則在書邊印上了字。（麥綮桁口述）

年輕作家創作比賽系列

itle

獎項 \ Award

★ 第八屆全國書籍設計藝術展獲獎作品

Info

● **設計 \ Design** typo_d 等

時間 \ Time 2013
開本 \ Size 170×230mm
責編 \ Editor 肖小困、米喬、石雅如、李安

頁數 \ Page 系列內含多品種
書號 \ ISBN 系列內含多品種
系列包含 《日月星傳》《不存在的旅行》《夫妻檔》《去一個
不被吃的地方》《北緯 69°西經 51°》《我的豪華
劏房生活》《知了》《往回跑》《夢旅人》《解除朋
友關係》

No.

A⁵-9

回想起來，「年輕作家創作比賽」是一個夢幻的題材，幫助年輕的、為成為作家而努力的人，出版他們的第一本書，這是理想主義照進現實的案例。

內地版的叢書是在港版的書籍出版後進行的簡體字再版。原書籍形式的意願。但畢竟已經是他們的書的第二次出版，所以也許看到自己作品以另一種樣式出現，也有不同的感受和作的十本書姿態各異，每位作者都呈現了各自書籍型態的想

法。我則統一了書的開本和裝訂樣式，使整套書更加系列化、整體化，從而將再版與原版分開，更加強調這個出版項目的整體價值。當然，一定程度上委屈了各位作者對於自己書籍形式的意願。

樂趣。

而這十本書中有兩位作者（陳曦成、黎偉傑）本身有設計背景，他們的作品從創作開始就是與成書的結果緊密相連的，所以我在內頁中完全保存了原書的設計，其他文本向的作者，則對內頁全部重新設計、編排。（馬仕睿供稿）

Title:
動物權益誌

Info

● 設計 / Design　Kacey Wong

時間 / Time　2013
開本 / Size　150×220mm
頁數 / Page　304
書號 / ISBN　9789620433696
責編 / Editor　莊櫻妮

沉默的色調，躍動的定格，一張有說服力的照片，比起千言萬語更能震撼人心。照片是內容的一部分（攝影：葉漢華，《街貓》作者），一看到這照片就覺得再合適不過。因為畫而的衝擊遠比文字更有力。

貓咪在城市的狹縫跳躍的照片看來是平常的事？我們不能因「平常」而忽略了每天都在上演的各種傷害、爭奪、磨合。刻意把貓咪跳躍的照片調成黑白，把照片跨到封底，加上一條鮮紅色的書腰。沒有任何血腥的畫面，但也足以

告訴讀者，動物的權益是不容忽視的。紅色書腰上，植上細細的白色絨毛。溫柔的觸感，希望觸及每個人心底最柔軟的一面。

從書名滴下來的，是血，還是淚？（黃頌舒供稿）

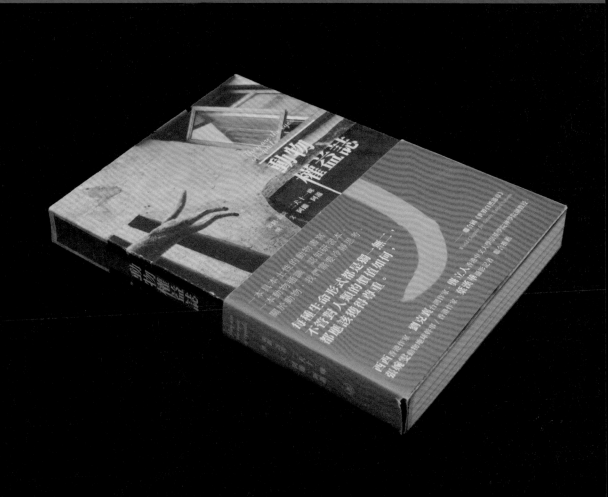

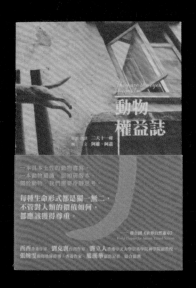

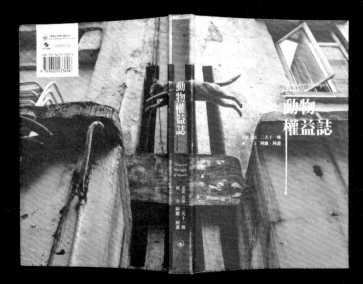

Title

Jessy 老師國際漢語教學加油站
（教學策略篇）

Info

● 設計 \ Design 吳丹娜

獎項 \ Award
★ 第二屆香港出版雙年獎語文學習類最佳出版獎

時間 \ Time 2018
開本 \ Size 170×240mm
頁數 \ Page 264
書號 \ ISBN 9789620443091（簡）
9789620443107（繁）
責編 \ Editor 尚小萌、鄭海楠

這是一本教學寶典。我們老慮的是如何在視覺呈現上將很「難」的一本書做得很「輕鬆」，且兼顧功能和美觀。一、顏色：採用馬卡龍色系，色彩清新自然明亮、豐富、有變化，章扉用醒目明亮的滿版色塊分隔章節，但內文則相應降低顏色明度，以免刺眼。二、版面：切分出三級標題後，對內嵌板塊如圖、表加設章節色塊或框線，切口加索引並呈

[V] 字形排佈，重點提示句模仿熒光筆 highlight 等，並統一圖標、序號，使原本細碎的板塊和材料以乾淨、清新的面貌呈現，更有整體感。三、質感：因顏色豐富、圖表較多，為保證印刷效果，採用較潤而不反光的鬆啞粉紙，也避免被紙張割手。四、形象：加入孩童、年輕教師等插畫，增加人情味。

本書製作周期漫長，對一本創新型教參來說，沒有可參照的範本，經歷多次推倒重來的過程。這是一個無中生有的經驗，也為後續相關圖書提供了一個範本，是一次很大的突破。（吳丹娜供稿）

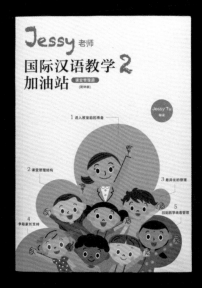

Title

蘋果樹下的下午茶：
英式下午茶事

Info

● 設計 \ Design　姚國豪

獎項 \ Award

★ 第三十屆香港印製大獎——最佳出版（飲食文化）

時間 \ Time　2018
開本 \ Size　152×215mm
頁數 \ Page　288
書號 \ ISBN　9789620443190
責編 \ Editor　趙寅

No.

A⁵-12

英國人早午晚均有茶相伴，讓人覺得他們三分之一的生命都消耗在飲茶中了。

十七世紀，茶正式傳到英國，自此上至皇室貴胄，下至工人農夫，全都為茶著迷。英式下午茶當然少不了茶點，三層蛋糕架可以說是標準搭配。講究的英國人注重禮儀：進食點心的順序、怎樣切開英式鬆餅等等，都有規矩可循。十九世紀時更針對先加奶還是先加茶展開調查，可見他們飲茶之精。

英國不產茶，茶的人均消費量卻佔全球首位，英式下午茶更成為英國的標誌。本書分享了茶在英國扎根的歷史、趣聞、著名下午茶茶室、知名茶品牌和茶種類、下午茶點食譜，以及關於英式下午茶的那些事。

衛斯理回憶錄之 移心／乍現

Info

● 設計／Design　陳德峰

時間＼Time　2019
開本＼Size　130 × 190mm
頁數＼Page　340．340
書號＼ISBN　《衛斯理回憶錄之移心》：9789620445101
　　　　　　《衛斯理回憶錄之乍現》：9789620445118
責編＼Editor　蘇健偉

No.

A^5-13

在製作初期，大家認為這本書有機會成為一個系列，因此設計的思此傾向系列書的方向，即使不成系列，《移心》和《乍現》兩本書一定是統一風格，所以二書使用了相同的版式。在封面右下角做了「衛斯理回憶錄」的 logo，作為這個系列的標誌，「M」和「W」相互環扣，意為「Memoirs of Wesley」。這個系列屬於科幻類型，所使用的色調是藍色調，當時預想的效果是更鮮明一些的顏色，但最終呈現的效果卻比較渾濁。雖然顏色表現上不那麼理想，但設計上衛斯理的顏色系統應該是藍色、紫色這樣科幻一些的顏色。在構思封面時，我通常會在書的標題中找到一個主視覺，透過視覺進行翻譯和詮釋（visual translate）。這個主題對我來說既科幻又魅惑，充滿魔力，因此在《移心》這本書中，我將「心」字的字體設計得肥大，右邊形成「心」字移動的圖像，同時配合魔幻的主題，將紙張呈現出朦朧質感，封面字體也拉寬處理。另一本《乍現》也使用相似的手法設計完成。（陳德峰供稿）

李小龍：
生活的藝術家

Bruce Lee: Artist of Life

李小龍 著

約翰·力圖編

劉軍平譯

Info

● 設計／Design 嚴惠珊

時間\Time 2010
開本\Size 167×230mm
頁數\Page 336
書號\ISBN 9789620429019

李小龍不僅是演員、武術家，而且是詩人、哲學家、科學家。還是一位丈夫、父親。他把全部身心都投入到生活中去，以致任何在螢幕上或現實中認識他的人，都會被他的魅力所吸引。他求知慾極強，涉獵大量書籍，且經常反覆思考其中的觀點，將東西方最敏銳的思想融為一爐，形成他獨一無二的自我發現的哲學。

本書精選了李小龍撰寫的一些文章、詩歌、信函，還特意挑選部分文章的不同改稿，讓讀者透過時空了解他的心路歷程，想法如何逐漸演變而成、步向成熟、付諸實行。從這些信函裏，我們可以窺見到一個真實的李小龍。

No.

B⁵-1

chapter 4
礪前行 Challenges and Breakthroughs

Year
2010—2019

226

這是我印象中最喜歡的一本書。在三聯做設計期間，一個有趣現象是，我負責的大部分書都包含「香港」主題。我將簡短、視覺性強的效果應用於這本書的設計中，把書名中的字兩兩拆分，做出比較有印象感的視覺效果。當時觀察到瑞士的排版設計會遵循一種嚴謹的網格結構，字體安排上也會有嚴謹的方法。我希望把西方的網格系統排版風格，融合到中文字體的排版之中。於是，我在封面背景中設計出類似隱形的網格效果，將幾何圖像融入中文字體。將書名與月亮元素並置，月亮配合書名一路下沉，類似於定格動畫，這裏的文字與圖像在同一個畫面中能夠同時呼應「淪陷」這一主題。日期則排在封面左側，下方是一句文案，營造出的整個氛圍比較恰當。（陳德峰供稿）

Info

● 設計 / Design　陳德峰

時間 \ Time　2015
開本 \ Size　140×200mm
頁數 \ Page　280
書號 \ ISBN　9789620438356

No.
B⁵-2

8.12.1941

香港 淪陷 日記

戰爭帶給人類的「生命短促」意識，立即改變「社會秩序」這種破壞力，遠大於他人的實際損害。

「前事不忘，後事之師」
在當今動盪不安的世界形勢下，
重新回憶這段歷史。

25.12.1942

街上再沒有了人，夜幕下垂，香港第一次有了她破天荒的
安靜，靜，沒有光……

簡直是一個死了的世界。

薩空了　著

Info

● 設計 / Design　李嘉敏

時間 \ Time　2018
開本 \ Size　148×210mm
頁數 \ Page　280
書號 \ ISBN　9789620443473

本書是十五位香港畫家以家為起點集結而成的著作，包含工作室走訪及每人經歷。

平面相關書籍封面大多以畫作、手繪或拼貼形式詮釋，而我帆到被訪畫家的工作室照片後，印象深刻的是他們的創作初衷，以及筆下的一道道線。於是，我想像它是一幅空間平面圖，是能讓畫家住進去的空間，以「畫家宅」的文字骨幹為

基礎，用手繪線條造出抽象但明確的畫面。選紙方面，希望選用即使放久變色也仍然好看的紙質：剛印好是冷白色的花紋紙，氧化後則更溫柔好看。

另外，分享一個處理文字資料的點子。畫展上的畫作通常配有展品標籤，註明作品標題、創作日期、尺寸材料等。我想到，對於畫家，本書也是一個作品，那就應在封面加上書的

名稱、出版年份與開度尺寸。於是，便將之放在右下書角，並用壓印方框加工，用意是不分散對主畫面的注意力，而效果就像看在白牆貼上藝術品標籤，遠距離看會覺得融為一體，近看才發現特意框起的文字信息，希望以簡單的加工方法去傳達這個概念。（李嘉敏供稿，有刪節）

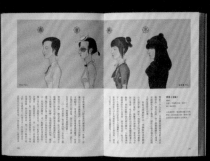

Chapter 4
砥礪前行　Challenges and Breakthroughs

Year
2010 — 2019

228

No.

B⁵-3

築覺：閱讀香港建築

閱讀香港建築

築覺 Arch. Touch

Like a human being,
each building is different and
has a story of its own.

Alex Lau, Wing Tung Group Architects & Planners

建築是一座城市的外衣，
也是城市文化的容器，
更隱約透露道座城市的內涵，
盛載歷史也記錄變遷。

建築遊人／著／攝
陳潤智／攝

為營造文字編排上的建築感，扉頁設計受瑞士設計師 Wolfgang Weingart 啟發，打破傳統整齊乾淨的字體編排規律；內文版式因關乎閱讀便利，則採用豎排 2-Column Grid 的形式，一個個 Block，像從地面把文字一層層築成樓。本書主色調是深藍，一來對應建築藍圖，二來表現冷靜與理性，並重繪與調整輔助性插圖，以表現空間透視的立體感，且保持風格統一。

封面書名設計十分重要，築覺二字是專門創造的，採用橫、直、斜線條，沒有彎筆畫，體現了工業化特質。筆畫交錯也似足地盤的竹棚構造。兩字中的封閉空間被填黑，除了讓黑白空間勻稱外，更令字體變得實在、有「坐地感」。主圖像表達了此書解拆不同建築物的功能，加上鋒利的橫豎線條，所有元素配合營造出一種建築書的型格感。

書衣特別選用淡米黃色花紋紙，內封則是 300 克灰卡紙，活像混凝土般的顏色與質感，形成封面的雙重質感。（陳曦成供稿，有刪節）

Info

● 設計\Design 陳曦成

Title

時間\Time 2013
開本\Size 170×220mm
頁數\Page 288
書號\ISBN 9789620433832

No.

B⁵-4

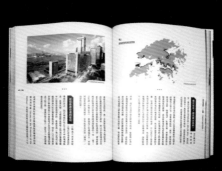

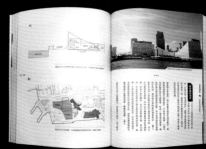

當初接到此書時，以為是一本關於風水命理的書。跟編輯了解過後，原來這是一本博大精深中國的天文曆法書，以科學客觀的角度，解述天氣、星宿運行、術數、五行等，而且數據資料非常龐大。

正因如此，我希望這本書能給人強烈而鮮明的衝擊，一改固有的傳統形象。更希望避免分流到星相命理的類別。硬朗的幾何、壓印的凹凸、對比的紅黑，把天地、晝夜、陰陽一下子劃分出來。天上有北斗七星、地上聳立起山脈，斜

邊為風，虛線為雨。這些全都是想告訴大家，要用理性的角度去閱讀這本內容豐富的天文曆法書。（黃頌舒供稿）

Info

● 設計 \ Design 黃沛盈

時間 \ Time　2013
開本 \ Size　160×220mm
頁數 \ Page　360
書號 \ ISBN　9789620433580

古今曆術考

譚冰 著

第六章、
七政四餘與
中國曆法

No.

B⁵-5

Chapter 4
砥礪前行 Challenges and Breakthroughs

Year
2010—2019

230

本書有六十五張舊照片，從預算、流暢度和圖片分佈考慮，我們把圖像與內文分開，書首三十二頁專放彩色圖片，並用對摺輕柔的六十克白廣告紙，帶出比較中式線裝書的效果，配合中國傳統戲曲的主題。

在書角上以起霸、趟馬、水袖三組基本動作的手繪圖，製作 flip book animation 的跳脫動畫效果。在書封上，用京劇剪影圖像，加上迷漫瑰麗的藍色墨水與紅色的煙，及唱做唸打的文案詞作 typography，去表現京劇的美感；書名的字體

設計，則用姚體改造，有點像插在戲服上的小旗及京劇演員轉身走位的型格美感。封面用紙上，同樣選用一張六十克白廣告紙摺出來封套，透出淡淡的米黃色，充分表現中式書的輕柔與質感。（陳曦成供稿，有刪節）

Title

京劇六講

Info

● 設計＼Design　陳曦成

時間＼Time　2012
開本＼Size　140×200mm
頁數＼Page　256
書號＼ISBN　9789620432972

No.

B⁵-6

怪談：小泉八雲靈異故事全集

Info

Title

● 設計／Design 吳冠曼

時間＼Time 2014
開本＼Size 150×210mm
頁數＼Page 304
書號＼ISBN 9789620432897

No.

B⁵-7

本書取材於日本民間故事，兼具東方共有的文化美感。封面設計上，材質用黑色絨布，因其觸感像變幻成狐狸或貉的妖女，冷艷又溫暖。圖像選擇方面，「轆轤首」在眾多妖怪圖形中特別突出，頭髮飄逸，外形幽悽，從黑洞中飄然而出，貼切地表現了似幻似真、迷離恍惚的鬼怪故事。黑洞外形嘗試過一個圓、兩個圓相拼、方形等圖形，但編輯俞笛建議「用葫蘆吧！」，當葫蘆形狀放上之後，便覺得黑洞的外形非它莫屬。

主書名僅兩個字，為了使紅黑兩色能在封面文字中交錯出現，我試圖尋找日文來做輔助點綴，卻發現日文和中文是一樣的字。於是改用英文，當把紅色的英文字 kwaidan 加在中文書名中間，字的顏色紅黑相映，筆畫粗細對比，令封面更精緻、更飄逸。

為控制成本，紙張用最普通、最便宜的單粉卡，印粗面，色澤較光粉卡溫潤、雅緻。（吳冠曼供稿）

Info

● 設計 \ Design　陳小巧

書籍設計是對書稿內容理解後的再度創作。為讀者提供對於書籍闡釋的更多思辨、對話、品評的空間，是書籍設計師需要考量的重要問題。

本書透過品論經典電影，將生命中的永恆話題解構成哲學議題。每篇文章都嘗試引導讀者重溫精彩的熒幕故事，在閱讀過程中漸入哲學思辨。據此，思辨空間的營造成為書籍設計的切入口。在版面上，版心整體設計偏上方，給讀者留下做筆記的空間。知識框的文本設計採用耀眼的藍色與多變的文

本輪廓來豐富讀者的視覺體驗，為結構單一的書稿帶來靈動的閱讀節奏。封面設計則採用模切工藝，切出一個滿月的形狀，與寬大的勒口相互透疊，增強封面的光影效果，並給讀者留下光影人生的想像空間。（陳小巧供稿，有刪節）

時間 \ Time　　2014
開本 \ Size　　140×210mm
頁數 \ Page　　256
書號 \ ISBN　　9789620435577

合編：尹撼成 + 羅雅駿 + 林澤榮

光影中的人生與哲學

杉浦康平是中國設計界的老朋友，他對漢字文化的執著和熱愛，他那跨越時代的革命性的開拓精神和注入亞洲多元視點的思維方式，不僅可以在與國際化接軌浪潮下的中國設計界引發思考，還能對中國年輕一代設計師們的藝術尋夢路有所

禆益。

本書將杉浦康平從五十年代就學建築、赴歐任教，到回歸亞洲設計哲學精神的藝術經歷進行了縝密的梳理和解讀，就其斑斕多彩的藝術人生作了清晰而鮮活的還原。著者用平實的

文字描繪出杉浦康平在八十年時間中的每一個橫斷面中充滿生命感的生動畫面。

跨越時代的先驅精神
其鳴宇宙的亞洲視點

杉浦康平
的設計世界

臼田捷治 著
USUDA SHOJI

呂立人 呂敬人 譯

SUGIURA KOHEI

Info

● 設計 / Design　呂旻

時間 \ Time　2014
開本 \ Size　170×230mm
頁數 \ Page　376
書號 \ ISBN　9789620435614

霓虹黯色——
香港街道視覺文化記錄

info

● 設計 \ Design 陳曦成

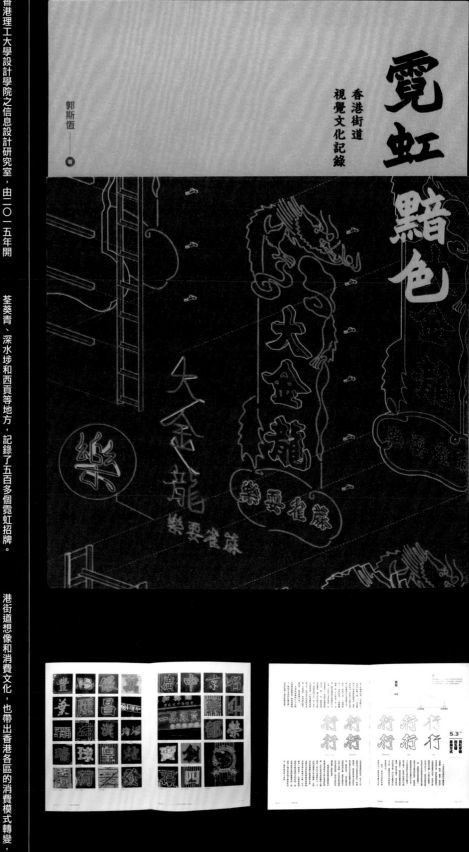

始，從尖沙咀徒步走到太子，途經佐敦、油麻地、旺角，踏遍十五條主要馬路和四十多條街道，也走到灣仔、銅鑼灣、

香港理工大學設計學院之信息設計研究室，由二〇一五年開

荃葵青、深水埗和西貢等地方，記錄了五百多個霓虹招牌。研究團隊透過攝影實地記錄還未拆卸的霓虹招牌，窺探各行各業的視覺文化和本土美學特色，從而了解招牌如何建構香

港街道想像和消費文化，也帶出香港各區的消費模式轉變，並探討霓虹招牌如何豐富香港的街道空間，延伸港人的集體回憶。

時間 \ Time　2018
開本 \ Size　185×255mm
頁數 \ Page　352
書號 \ ISBN　9789620443770

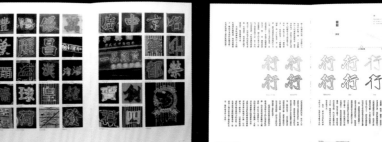

Two Centuries of Excellence: The Bicentennial History of Ying Wa College

佰載英華

篤 信 善 行

英華書院由馬禮遜牧師和米憐牧師在馬六甲創辦，一八一八年奠基，並於一八四三年遷至香港，是香港現存歷史最悠久的學校。英華書院除致力於傳道和教育外，還翻譯和印刷《聖經》，出版多種中英文刊物，其中《遐邇貫珍》和《智

環啟蒙塾課》更為亞洲人開啟認識西學的窗口，被史家稱譽為「亞洲第一學府」。英華書院的創立，實為華人教育史和文化交流史上的里程碑。

為慶祝學校立基二百年，一群校友經過三年多努力，編成了

這冊校史，作為獻給母校的賀禮。（本書設計劉小康即為英華校友）

Info

● 設計\Design 劉小康、顏倫意

時間\Time 2018
開本\Size 185×260mm
頁數\Page 632
書號\ISBN 9789620444166

READING ——YU DIAN LI

——IS——A——

RESPONSIBILITY

閱讀是一種責任

于殿利——著

世界是無言的使命
是有聲的畫卷
我们用閱讀
將她編織
將她呈現

● 設計／Design　陳曦成

封面設計以「人人皆閱讀」出發，描繪個體在閱讀時的不同姿態：躺著、向前靠、坐著、站著；各自拿著大小不同的書，以自己認為最舒服、最滿足的姿勢去閱讀。像書中所說，這每一個個體也在持續不懈地閱讀，結合起來，能夠催化人類的知識與文明觀。巧思在於，把封面以不同角度旋轉

時，會看到幾種閱讀角度，相當有趣。

封面插畫跟內文一致，像版畫風格，以深淺漸變與微粒繪製，以黑色與湖水藍作主色，再以橙色作點綴。護封底色用了漸變的銀色、黃色、桃紅色，加上微粒效果，加強此書的現代感與 pop 感，更吸引年輕讀者。

版式設計上，豎排會更有文學感，主要結構是上欄內文、下欄註釋。本書註釋很多，因此這個編排最好、最舒服、最清楚。大標題則以一些很微小的 graphics 去表現紙張重疊的感覺。(陳曦成供稿，有刪節)

時間＼Time　2019
開本＼Size　150×210mm
頁數＼Page　256
書號＼ISBN　9789620444555

Info

● 設計 \ Design 陳德峰

時間 \ Time　2019
開本 \ Size　130×185mm
頁數 \ Page　316
書號 \ ISBN　9789620444821

本書的設計使用主視覺的進入方式。我畫了一個抽象的偵探，採用代表偵探身份的西式紳士帽為設計元素，並將偵探帽做了幾何化的處理。封面上的眼睛則代表偵探的眼睛，

用燙金、顏色變化和牛皮紙這幾種不同材質的色塊呈現出一種抽象的偵探效果。眼睛元素在內文頁邊反覆出現，快速翻閱能夠出現眼睛開合閉合的動畫效果，為書籍增添一些趣味

性。內文版式下方的留白多一些，上方的文字緊湊一些，整體空間具有透氣感，閱讀性比較強。（陳德峰供稿）

封面文字：

今天
不聊真相
聊聊尋找真相的人

評推理名家
談偵探小說

Detective
Book
List

偵探書話

杜漸——著

DETECTIVE　BOOK LIST　DETECTIVE　BOOK LIST　DETECTIVE

CEO 西服學——
中國男士的必修課

本書是一本關於西服的小百科全書，從歷史到流派，從剪裁材質到穿著場合，其中不乏我們日常生活中對西服這一類可穿度極高的服飾品類的認知盲點，也有搭配和保養的「how to」指南。

在封面設計上，特意採用一款廣告紙對摺，形成類似西服衣領的效果，頗具量體裁衣的巧思。這是一本普適性的生活方式讀物，既適合初涉職場的年輕白領，也適合叱咤風雲的商界名流，當然也是賢內助們必備的法寶。

● 設計 \ Design 羅詠琳

時間 \ Time　　2012
開本 \ Size　　162×234mm
頁數 \ Page　　224
書號 \ ISBN　　9789620433030

B⁵-14

神形陌路——葉錦添的創意美學

Info

● 設計\Design 吳冠曼

本書探討時間與空間的紋理與變化,通過舞台劇中各國文化的緣起圖騰、生活禮儀、音樂與舞蹈等,尋找身體空間與聲音所製造的回憶。在這裏,我們感受到時間的另一個層次和人存在的另外一個模樣,陌生卻真實。

設計採用內文橫排和豎排混排的方式,豎排代表五千年華夏文化和傳統藝術,橫排代表西方視野和現代理念,而封面與封底可互換角色,體現世界是一個沒有界線的空間,時間沒有終始,在開始時就已結束,藉此詮釋本書對時間奧秘的探索和對文化融合研究,讓讀者在翻閱中感受空間無度。(吳冠曼供稿)

時間\Time 2017
開本\Size 170×240mm
頁數\Page 392
書號\ISBN 9789620441943

No.

B⁵-15

異色經典——邱剛健電影劇本選集

邱剛健是前衛戲劇與詩歌實踐者，後投身影壇，成為縱橫華文世界的編劇名家。一九六六至二〇一三年間，邱剛健始於邵氏公司，揚名於香港電影新浪潮，與張徹、楚原、許鞍華、方令正等導演創作多部名作。其中，和關錦鵬合作最

久，拍成多部探索人性、異色細膩的佳作。邱剛健不但提供意念和文本，更於編寫階段竭力追求劇本當為獨立文學的宗旨。這些電影雅俗共賞，被公認為香港經典，享譽國際。本書精選《地下情》《胭脂扣》《人在紐約》《阮玲玉》四部經典，收錄原著手稿劇本，並有關錦鵬導演專訪，藉此呈現邱剛健劇本的藝術特色，傳承香港電影編劇的成就。

● 設計 / Design 麥綮桁

時間 \ Time 2018
開本 \ Size 153×230mm
頁數 \ Page 480
書號 \ ISBN 9789620443314

胭脂扣、地下情、
人在紐約、阮玲玉。
完整劇本收錄。

異色經典。

邱剛健 電影劇本選集 →

作為「中國」的世界

豪族社會　　古代平民社會
封建社會　　地理與歷史

樞紐

3000年
的中國

·

施展 ｜ 著

內在於世界的「中國」

世界歷史民族的精神自覺　　現代平民社會　　帝國餘暉
中國經濟的崛起與世界秩序的失衡

樞紐——3000 年的中國

Title

Info

● 設計 ∕ Design　任媛媛

時間 ∖ Time　　2019
開本 ∖ Size　　170×230mm
頁數 ∖ Page　　704
書號 ∖ ISBN　　9789620444326

No.

B⁵-17

本書以凸印的「中國地圖＋經緯線」作為主要意象，對應書中認為當代中國處於大陸秩序和海洋秩序的樞紐地位的核心思想。本書觀點新穎，在封面呈現上也希望不拘泥於傳統印象裏的歷史書。字體主導了封面第一觀感的風格：標題選用較清爽的細楷體，文案配合使用了部分古一點的康熙字典體。而大面積的留白和字體排佈則是想在版面構成上突破一點，不那麼地墨守成規。凸印的工藝，讓成書質感和留白部分的層次更豐富。

當時在提煉書中觀點、選取標準地圖上，編輯蘇健偉多次給了嚴謹建議，順利通過審查。雖然是跨地區印刷，在工藝和紙樣上遇到一些不確定性，但幸好也達到了預期效果。（任媛媛供稿，有刪節）

《窮巷》與《海水的腥味》作為「香港文蹤」系列的兩種。書名「窮巷」的字體是我自己設計的，筆畫做出了一些穿透效果。我用自身角度出發，將書名視覺化，找到一個主視覺，如封面所呈現的一道門，推開這道門，所見都是黑色。

書的內容屬於半自傳小說形式，「窮巷」的氛圍感對我來說是比較沉重的，因此整體上做出了全黑色的演繹：身在窮巷，走到哪裏都是死路的那種感覺。書名字體上，也專門抹去幾筆筆畫來表演這種情緒。書邊同樣呈現黑色，使整本書

被黑色包圍封閉。內文版式是簡單的橫排，內文前幾頁呈現黑色的氛圍，內文中間做了黑色的漸變。不論在封面設計上，還是翻閱書的過程中，方方面面都呈現出「窮巷」的氛圍感。（陳德峰供稿）

● 設計\Design 陳德峰

時間\Time　2019
開本\Size　140×200mm
頁數\Page　364
書號\ISBN　9789620435218

No.

B⁵-18

Title

男孩危機?！──
男孩家長必讀手冊
女孩危機?！──
女孩家長必讀手冊
父教危機?！──
如何做個好父親
我的第一本教子工具書

Info

● 設計 / Design 鍾文君

時間 \ Time　2011（增訂版 2017）、2011（增訂版 2017）、2013、2013
開本 \ Size　150×210mm、152×228mm
頁數 \ Page　240（增訂版 328）、264（增訂版 320）、280、264

書號 \ ISBN　《男孩危機?！》：9789620430695、9789620441196（增訂版）、
《女孩危機?！》：9789620431319、9789620441462（增訂版）、
《父教危機?！》：9789620433887
《我的第一本教子工具書》：9789620434334

No.
B⁵-19

「危機」那三本書屬同系列，題材貼近當下的教育問題。《男孩危機》內文用明亮陽光的天藍色搭配黑色，《女孩危機》則分別是粉紅色和深藍色搭配黑色。為豐富版面設計，章節頁和內文穿插了許多插畫，由一名八歲男孩執筆，使得此書整體設計充滿童趣的意味。封面設計上以四字書名放大豎排來凸顯「危機」的主題，白色底襯托孩童稚嫩隨意的插畫來提高封面的趣味性，減少讀者的焦慮感，封面工藝過光膠，便於收納保存。在設計此書時，我的孩子剛好是一個六歲的男孩，而我也遇到了書中提到的許多問題。可以說，在拿到書稿的那一刻，我的內心就漸漸平靜了下來。忽然發現之前的許多困惑都有了答案。另外，因地制宜，我搭配了孩子平時的一些小畫穿插在內文的空白處，豐富此書的版面。而《教子工具書》要突出實用性，所以開本狹長、內文有大量表格及留白用於記錄，並採用圓角設計。（鍾文君供稿，有刪節）

增訂版

不要再用錯誤方法教男孩

男孩家長必讀手冊
男孩危機?！

不要再罵男孩坐不定！

孫雲曉 李文道 編著

Title

圖解 DSE 文言範文＋經典

Info

● 設計\Design 陳嬋君

時間\Time 2017
開本\Size 170×230mm
頁數\Page 560
書號\ISBN 9789620441615

No.

B⁵-20

這是一本語文教參，從文字、圖畫、情感三方面，讓學生鞏固文言知識，重拾和提升研讀古文的興趣和信心。

第一，全文知識點密集，故以疏朗的版式為主，方便翻閱和做筆記；第二，內文的表格、插圖通過調整字距、行距排版，閱讀時不易感到疲倦；第三，通過色塊分層、註解強調、字款變化來解構內容，使之層次清晰。

書籍的前身，就如一塊未經雕琢的寶石——一堆寫滿豐富內容的稿件，通過「搬運工」——編輯和設計的「干預」，成為一本易攜、好讀的書，使讀者感受到由平面向立體轉化的過程，亦吸收書本身帶來的養分。（陳嬋君供稿，有刪節）

圖解DSE
文言範文
＋經典

田南君 編著

16 篇指定文言範文 ＋ 19 篇經典文言篇章

圖畫幫助理解，易學易記

DSE中文科 求生手冊 文言文懶人包

Info
● 設計\Design CoDesign Ltd.、王鋭忠

死在香港：流眼淚／死在香港：見棺材／香港好走：怎照顧？／香港好走：有選擇？

時間\Time 2013-2016
開本\Size 170×230mm
頁數\Page 316、240、328、336

書號\ISBN
《死在香港：流眼淚》：9789620434273
《死在香港：見棺材》：9789620434266
《香港好走：怎照顧？》：9789620440830
《香港好走：有選擇？》：9789620440823

死在香港
流眼淚
這本書，關於所有人。

陳曉蕾·蘇美智 著

每一個人都會面對死亡
我們用了相當多時間和力氣去活得好
很少想到死得好
才是一生

No. B⁵-21

Info
● 設計\Design 吳丹娜、吳冠曼
時間\Time 2017-2020
開本\Size 185×260mm
頁數\Page 系列內含多品種
書號\ISBN 系列內含多品種

香港立法機關關於政制發展的辯論

系列包含
《第一卷——港英代議政制改革與基本法起草（1985-1990）》《第二卷——彭定康改革（1992-1994）》《第三卷——香港後過渡期（1994-1997）》《第四卷——第一次政改（2003-2005）》《第五卷——第二次政改（2007-2010）》《第六卷——第三次政改（2013-2016）》

香港立法機關關於
政制發展的辯論
港英代議政制改革與基本法起草

1985
1990

張世功 袁陽陽 編

No. B⁵-22

時間＼Time 2016

開本＼Size 210×280mm（精裝相集）、170×230mm（訪談集、評論集）

設計＼Design 姚國豪

青春的一抹彩色──影迷公主陳寶珠（全三冊）

頁數＼Page 160（精裝相集）、256（評論集）、272（訪談集）

書號＼ISBN 9789620440953（套裝）

內含 精裝相集《青春的一抹彩色》、訪談集《玉女沒有秘密》、評論集《愛她想她寫她》

No. B⁵-23

Title

青春的一抹彩色

時間＼Time 2019

開本＼Size 140×210mm

頁數＼Page 368、376、400

設計＼Design 李嘉敏

盧瑋鑾文編年選輯（全三冊）

書號＼ISBN

《一九五七──一九八○ 傻瓜的夢》：9789620445200
《一九八一──一九九七 一夜風雨》：9789620444876
《一九九八──二○一九 浴火鳳凰》：9789620444685

No. B⁵-24

Info

一九五七──一九八○

傻瓜的夢

盧瑋鑾 著
許迪鏘 編

Title 細味香江系列

Info

● 設計＼Design 鍾文君、陳嬋君等

時間＼Time 2013-2018
開本＼Size 142×210mm
頁數＼Page 系列內含多品種
書號＼ISBN 系列內含多品種

系列包含《拆村：消逝的九龍村落》《香港本土旅行八十載》《閒暇、海濱與海浴：香港游泳史》《入境問禁：香港邊境禁區史》《非我族裔：戰前香港的外籍族群》《藍天樹下：新界鄉村學校》《老兵不死：香港華籍英軍》......《漢越和集：漢唐嶺南文化與生活》

No. B⁵-25

Title 中學生文學精讀（修訂版）

Info

● 設計＼Design 陳德峰、吳丹娜、鍾文君、道轍等

時間＼Time 2016起
開本＼Size 150×210mm
頁數＼Page 系列內含多品種
書號＼ISBN 系列內含多品種

系列包含《古文》《唐詩》《宋詞》《李白》《也斯》《老舍》《劉以鬯》《沈從文》《冰心》......《商隱》

No. B⁵-26

時間＼Time　2018 起

開本＼Size　《研究資料叢刊》：185×260mm
《學術研究專題》：185×260mm
《新古今香港系列》：140×210mm

設計＼Design　陳曦成、吳冠曼

香港文庫：研究資料叢刊、學術研究專題、新古今香港系列

系列包含

《香港雜記（外一種）》《香港忙要：近代文獻著作選》《早期香港史研究資料選輯》
《小說香港：香港的文化身份與城市觀照》《報刊香港：歷史語境與文學場域》
《九龍街道故事》《九龍城寨簡史》《香港中區街道故事》《香港身份證透視》《香港西藥業史》
《香港西區街道故事》《香港漫畫春秋》

● 設計 \ Design　鍾文君　　　　B⁵-29

時間 \ Time　2012
開本 \ Size　160×230mm
頁數 \ Page　320
書號 \ ISBN　9789620432309

Info

● 設計 \ Design　鍾文君　　　　B⁵-28

時間 \ Time　2011
開本 \ Size　170×238mm
頁數 \ Page　320
書號 \ ISBN　9789620430534

● 設計 \ Design　吳冠曼　　　　B⁵-31

時間 \ Time　2018
開本 \ Size　145×210mm
頁數 \ Page　304
書號 \ ISBN　9789620442926

Info

● 設計 \ Design　陳嬋君　　　　B⁵-30

時間 \ Time　2017
開本 \ Size　185×258mm
頁數 \ Page　644
書號 \ ISBN　9789620435652

Info

● 設計 \ Design 吳丹娜　　　　　B⁵-33

時間 \ Time　2014
開本 \ Size　150×220mm
頁數 \ Page　280
書號 \ ISBN　9789620436086

● 設計 \ Design 吳冠曼　　　　　B⁵-32

時間 \ Time　2013
開本 \ Size　170×240mm
頁數 \ Page　356
書號 \ ISBN　9789620432804

● 設計 \ Design 吳冠曼　　　　　B⁵-35

時間 \ Time　2018
開本 \ Size　152×228mm
頁數 \ Page　272
書號 \ ISBN　9789620442452

● 設計 \ Design 吳冠曼　　　　　B⁵-34

時間 \ Time　2017
開本 \ Size　130×190mm
頁數 \ Page　360
書號 \ ISBN　9789620440885

● 設計＼Design 姚國豪　　　　B⁵-37

時間＼Time　2017
開本＼Size　170×237mm
頁數＼Page　128
書號＼ISBN　9789620440861

Info

● 設計＼Design 陳曦成　　　　B⁵-36

時間＼Time　2012
開本＼Size　210×285mm
頁數＼Page　408
書號＼ISBN　9789620432637

● 設計＼Design 嚴惠珊　　　　B⁵-39

時間＼Time　2015
開本＼Size　148×185mm
頁數＼Page　192
書號＼ISBN　9789620434716

Info

● 設計＼Design 姚國豪　　　　B⁵-38

時間＼Time　2015
開本＼Size　170×237mm
頁數＼Page　152
書號＼ISBN　9789620437830

● 設計 \ Design　嚴惠珊　　　　　B⁵-41

時間 \ Time　2013
開本 \ Size　196×258mm
頁數 \ Page　148
書號 \ ISBN　9789620434365

● 設計 \ Design　黃沛盈　　　　　B⁵-40

時間 \ Time　2011
開本 \ Size　210×285mm
頁數 \ Page　160
書號 \ ISBN　9789620431128

● 設計 \ Design　吳丹娜　　　　　B⁵-43

時間 \ Time　2017
開本 \ Size　150×210mm
頁數 \ Page　228
書號 \ ISBN　9789620441684

● 設計 \ Design　吳丹娜　　　　　B⁵-42

時間 \ Time　2014
開本 \ Size　150×210mm
頁數 \ Page　268
書號 \ ISBN　9789620436079

● 設計 \ Design　S.T　　　　B⁵-45

時間 \ Time　2017
開本 \ Size　170×230mm
頁數 \ Page　432
書號 \ ISBN　9789620430121

● 設計 \ Design　李嘉敏　　　　B⁵-44

時間 \ Time　2014
開本 \ Size　170×230mm
頁數 \ Page　288
書號 \ ISBN　9789620430114

● 設計 \ Design　吳冠曼、林敏霞　　　　B⁵-47

時間 \ Time　2015
開本 \ Size　137×210mm
頁數 \ Page　200
書號 \ ISBN　9789620438325

● 設計 \ Design　吳冠曼、林敏霞　　　　B⁵-46

時間 \ Time　2015
開本 \ Size　137×210mm
頁數 \ Page　164
書號 \ ISBN　9789620436703

Info

● 設計 \ Design　吳冠曼　　　　　B⁵-49

時間 \ Time　2018
開本 \ Size　132×210mm
頁數 \ Page　224
書號 \ ISBN　9789620442483

● 設計 \ Design　吳冠曼　　　　　B⁵-48

時間 \ Time　2013
開本 \ Size　132×210mm
頁數 \ Page　232
書號 \ ISBN　9789620433375

Info

● 設計 \ Design　吳丹娜　　　　　B⁵-51

時間 \ Time　2017
開本 \ Size　130×210mm
頁數 \ Page　360
書號 \ ISBN　9789620441172

● 設計 \ Design　吳丹娜　　　　　B⁵-50

時間 \ Time　2017
開本 \ Size　130×210mm
頁數 \ Page　392
書號 \ ISBN　9789620441165

Info

● 設計 \ Design　吳冠曼　　B⁵-53

時間 \ Time　　2011
開本 \ Size　　160×238mm
頁數 \ Page　　320
書號 \ ISBN　　9789620430725

● 設計 \ Design　嚴惠珊　　B⁵-52

時間 \ Time　　2011
開本 \ Size　　170×258mm
頁數 \ Page　　136
書號 \ ISBN　　9789620430633

Info

● 設計 \ Design　陳嬋君　　B⁵-55

時間 \ Time　　2015
開本 \ Size　　180×250mm
頁數 \ Page　　528
書號 \ ISBN　　9789620437885

● 設計 \ Design　李嘉敏　　B⁵-54

時間 \ Time　　2014
開本 \ Size　　140×200mm
頁數 \ Page　　352
書號 \ ISBN　　9789620436291

Title

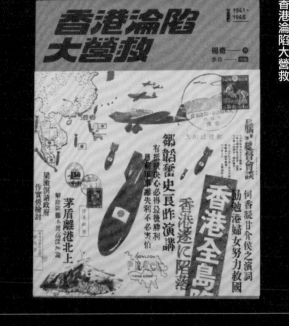

Info

● 設計 \ Design　吳冠曼　　　　　B⁵-57

時間 \ Time　2015
開本 \ Size　160×210mm
頁數 \ Page　352
書號 \ ISBN　9789620437762

● 設計 \ Design　陳曦成　　　　　B⁵-56

時間 \ Time　2014
開本 \ Size　170×220mm
頁數 \ Page　200
書號 \ ISBN　9789620436536

Title

香港園林史稿

Info

● 設計 \ Design　吳冠曼　　　　　B⁵-59

時間 \ Time　2019
開本 \ Size　170×240mm
頁數 \ Page　304
書號 \ ISBN　9789620444654

● 設計 \ Design　吳冠曼　　　　　B⁵-58

時間 \ Time　2019
開本 \ Size　168×230mm
頁數 \ Page　304
書號 \ ISBN　9789620445378

Info

● 設計 \ Design　姚國豪　　　　B⁵-61

時間 \ Time　2015
開本 \ Size　160×220mm
頁數 \ Page　384
書號 \ ISBN　9789620438318

● 設計 \ Design　Kacey Wong　　　B⁵-60

時間 \ Time　2013
開本 \ Size　160×210mm
頁數 \ Page　240
書號 \ ISBN　9789620432606

Info

● 設計 \ Design　姚國豪　　　　B⁵-63

時間 \ Time　2019
開本 \ Size　150×210mm
頁數 \ Page　272
書號 \ ISBN　97896204450021

● 設計 \ Design　姚國豪　　　　B⁵-62

時間 \ Time　2016
開本 \ Size　125×185mm
頁數 \ Page　288
書號 \ ISBN　9789620440199

● 設計 \ Design 吳冠曼　　　　B⁵-65

時間 \ Time　2018
開本 \ Size　128×178mm
頁數 \ Page　104
書號 \ ISBN　9789620443701（普通版）
　　　　　　9789620443718（限量版）

● 設計 \ Design 陳嬋君　　　　B⁵-64

時間 \ Time　2012
開本 \ Size　140×210mm
頁數 \ Page　268
書號 \ ISBN　9789620432941

● 設計 \ Design 吳丹娜　　　　B⁵-67

時間 \ Time　2017
開本 \ Size　140×200mm
頁數 \ Page　272
書號 \ ISBN　9789620442315

● 設計 \ Design Kacey Wong　　B⁵-66

時間 \ Time　2014
開本 \ Size　150×210mm
頁數 \ Page　248
書號 \ ISBN　9789620436253

澳門古今（插圖版）

● 設計 \ Design 吳冠曼　　B⁵-69

時間 \ Time　2015
開本 \ Size　140×210mm
頁數 \ Page　320
書號 \ ISBN　9789996570681

● 設計 \ Design 吳冠曼　　B⁵-68

時間 \ Time　2012
開本 \ Size　140×210mm
頁數 \ Page　180
書號 \ ISBN　9789620431692

此心安處亦吾鄉——嚴歌苓的移民小說文化版圖

● 設計 \ Design 吳丹娜　　B⁵-71

時間 \ Time　2014
開本 \ Size　130×200mm
頁數 \ Page　272
書號 \ ISBN　9789620436048

● 設計 \ Design 吳冠曼　　B⁵-70

時間 \ Time　2018
開本 \ Size　140×210mm
頁數 \ Page　220
書號 \ ISBN　9789620443275

● 設計 \ Design　黎偉傑　　　　B⁵-73

時間 \ Time　2013
開本 \ Size　170×230mm
頁數 \ Page　176
書號 \ ISBN　9789620434341

● 設計 \ Design　胡卓斌、關璞如　　B⁵-72

時間 \ Time　2012
開本 \ Size　140×200mm
頁數 \ Page　304
書號 \ ISBN　9789620432538

● 設計 \ Design　陳曦成　　　　B⁵-75

時間 \ Time　2018
開本 \ Size　150×210mm
頁數 \ Page　244
書號 \ ISBN　9789620442308

● 設計 \ Design　陳德峰　　　　B⁵-74

時間 \ Time　2018
開本 \ Size　140×210mm
頁數 \ Page　312
書號 \ ISBN　9789620443053

● 設計 \ Design　陳曦成　　B⁵-77

時間 \ Time　2017
開本 \ Size　170×240mm
頁數 \ Page　488
書號 \ ISBN　9789620442254

● 設計 \ Design　吳丹娜、吳冠曼　　B⁵-76

時間 \ Time　2016
開本 \ Size　168×230mm
頁數 \ Page　480
書號 \ ISBN　9789620439339

● 設計 \ Design　任媛媛　　B⁵-79

時間 \ Time　2019
開本 \ Size　185×255mm
頁數 \ Page　576
書號 \ ISBN　9789620444104

● 設計 \ Design　陳曦成　　B⁵-78

時間 \ Time　2018
開本 \ Size　140×200mm
頁數 \ Page　384
書號 \ ISBN　9789620443572

真的有來自「揭滿」的炒飯嗎？
「食色性也」真的是孟子他說的嗎？
蕭峰到底姓「蕭」還是姓「白」？

辨析日常語病，講解語文知識。

生活在一個處處有語病的社會，何不試試「獨善其身」？

● 設計 \ Design　陳德峰　　　　B⁵-81

時間 \ Time　　2014
開本 \ Size　　140×200mm
頁數 \ Page　　240
書號 \ ISBN　9789620435508

● 設計 \ Design　吳丹娜　　　　B⁵-80

時間 \ Time　　2015
開本 \ Size　　140×210mm
頁數 \ Page　　1944
書號 \ ISBN　9789620432088

● 設計 \ Design　陳德峰、吳丹娜　　B⁵-83

時間 \ Time　　2016
開本 \ Size　　120×170mm
頁數 \ Page　　504
書號 \ ISBN　9789620439315

● 設計 \ Design　陳德峰、吳冠曼　　B⁵-82

時間 \ Time　　2009
開本 \ Size　　140×210mm
頁數 \ Page　　388
書號 \ ISBN　9789620428197

ART TOY STORY（下）

ART TOY STORY

Title

Info

香港正菜

Title

Info

LABUBU by KASING LUNG

● 設計 \ Design　姚國豪

B⁵-85

時間 \ Time　2018
開本 \ Size　167×264mm
頁數 \ Page　360
書號 \ ISBN　9789620441882

● 設計 \ Design　姚國豪

B⁵-84

時間 \ Time　2017
開本 \ Size　167×264mm
頁數 \ Page　352
書號 \ ISBN　9789620441875

風化成典 —— 西藏文史故事十五講

● 設計 \ Design　鍾文君

B⁵-87

時間 \ Time　2011
開本 \ Size　170×240mm
頁數 \ Page　372
書號 \ ISBN　9789620429965

● 設計 \ Design　黃沛盈

B⁵-86

時間 \ Time　2010
開本 \ Size　150×228mm
頁數 \ Page　340
書號 \ ISBN　9789620430435

● 設計 \ Design 麥綮桁　　B⁵-89

時間 \ Time　2018
開本 \ Size　140×210mm
頁數 \ Page　448
書號 \ ISBN　9789620443695

● 設計 \ Design 李嘉敏　　B⁵-88

時間 \ Time　2018
開本 \ Size　140×200mm
頁數 \ Page　312
書號 \ ISBN　9789620443244

隱山之人

物事…97 項影響李永銓的……

● 設計 \ Design 姚國豪　　B⁵-91

時間 \ Time　2019
開本 \ Size　140×205mm
頁數 \ Page　268
書號 \ ISBN　9789620444838

● 設計 \ Design 姚國豪　　B⁵-90

時間 \ Time　2018
開本 \ Size　128×180mm
頁數 \ Page　456
書號 \ ISBN　9789620443497

設計 \ Design　吳丹娜　　B⁵-93

時間 \ Time	2018
開本 \ Size	140×210mm
頁數 \ Page	648
書號 \ ISBN	9789620442834

設計 \ Design　吳冠曼　　B⁵-92

時間 \ Time	2014
開本 \ Size	140×200mm
頁數 \ Page	296
書號 \ ISBN	9789620432279

設計 \ Design　吳冠曼　　B⁵-95

時間 \ Time	2019
開本 \ Size	170×220mm
頁數 \ Page	304
書號 \ ISBN	9789620444074

設計 \ Design　吳冠曼　　B⁵-94

時間 \ Time	2018
開本 \ Size	140×210mm
頁數 \ Page	288
書號 \ ISBN	9789620443800

Info

● 設計 \ Design　吳冠曼　　B⁵-97

時間 \ Time　2017
開本 \ Size　140×210mm
頁數 \ Page　288
書號 \ ISBN　9789620441189

● 設計 \ Design　吳冠曼　　B⁵-96

時間 \ Time　2017
開本 \ Size　140×210mm
頁數 \ Page　616
書號 \ ISBN　9789620438202

Info

● 設計 \ Design　吳冠曼　　B⁵-99

時間 \ Time　2019
開本 \ Size　130×185mm
頁數 \ Page　196
書號 \ ISBN　9789620444371

● 設計 \ Design　吳冠曼　　B⁵-98

時間 \ Time　2017
開本 \ Size　130×185mm
頁數 \ Page　296
書號 \ ISBN　9789620441042

C5-4

文學與神明：
饒宗頤訪談錄

C5-3

尋找香港電影的獨立景觀

C5-2

誰在地球的另一邊：
從古代海圖看世界

C5-1

http://www.bitbit.com.hk

C5-8

聞香記

C5-7

吃掉社會：
走出廚房看世界

C5-6

廣告及電視先鋒

C5-5

車仔檔

C5-12

楊振寧傳

C5-11

逆風千里

C5-10

食以載道

C5-9

身體密碼：
你所不知的生命科學

C5-16

與香港藝術對話
（1980-2014）

C5-15

吾師與吾友

C5-14

童年樂園

C5-13

井上有一：
書法是萬人的藝術

C5-20

新刻繡像批評金瓶梅
（會校本 · 重訂版）（全二冊）

C5-19

香江有幸埋忠骨

C5-18

香港發展地圖集（第二版）

C5-17

坐困愁城：
日佔香港的大眾生活

C5-24

我的豪華劏房生活

C5-23

我的遺書

C5-22

香港節日

C5-21

荷衣蕙帶：中西內衣文化

C5-28

香港工程考 II

C5-27

香港工程考

C5-26

圖解中國佛教建築

C5-25

The Story of Bathing Ape

C5-32

中華文化百家書：唐詩

C5-31

琉球沖繩交替考

C5-30

香港天主教傳教史
（1841-1894）

C5-29

說不盡的外交

C5-36

戲劇浮生（增訂本）

C5-35

透視男教授

C5-34

那個下午你在舊居燒信

C5-33

向敵人的腹背進軍

向敵人的腹背進軍

C5-40

國史概要（插圖修訂本）
（第二版）

C5-39

香港治與亂：
2047 的政治想像

C5-38

以法達治

C5-37

香港回歸以來大事記

C5-44

爬出廢墟的孩子們

C5-43

高錕自傳（紀念版）

C5-42

貓步尋蹤

C5-41

半島

C5-48

徐鑄成日記
（一九七七－一九七八）

C5-47

看見生命的火花：
德國高齡社會紀行

C5-46

生死時刻 ——
對抗氣候災劫的關鍵十年

C5-45

心靈的風景 —— 子玉的畫

C5-52	C5-51	C5-50	C5-49
字體傳奇	君子以經綸	時尚偶像	全球貿易摩擦與大國興衰

C5-56	C5-55	C5-54	C5-53
中西融和羅何錦姿	大師．慈父．愛	中國男裝（下）	中國男裝（上）

C5-60	C5-59	C5-58	C5-57
大學小言	細說西藏歷史文化	巴黎	十年未晚

C5-64	C5-63	C5-62	C5-61
皇帝也是人（宋代卷）	現代陶藝	我不是師傅：一代醒獅之路	讀中文看世界

C5-68

看得見的廣東話：
語言的視覺創意

C5-67

現代漢語（修訂版）

C5-66

新編普通話教程
（初、中、高級）

C5-65

簡化字總表檢字（增訂版）

C5-72

孩子的問題不是問題

C5-71

澳門大學三十年

C5-70

竹久夢二：畫與詩

C5-69

萬園之園

C5-76

尋花 ── 香港原生植物手札

C5-75

醫學正解

C5-74

小心

C5-73

一本之道

C5-80

筆生建築

C5-79

愛在紙上游 ──
向雪懷歌詞

C5-78

12 馬．跑遊七大洲

C5-77

工廈裡的人

C5-84

美術手帖：亞洲藝術風起時
（2016 年春季特別號）

C5-83

旅行之必要

C5-82

老店風情畫

C5-81

薄扶林村

C5-88

屠呦呦傳

C5-87

太古之道 ——
太古在華一百五十年

C5-86

壽山石全書（修訂版）

C5-85

你看錯了，我們不是邊青

C5-92

中東亂局 ——
美歐政策孕育了伊斯蘭國

C5-91

珍 · 13 點

C5-90

衣飾無憂

C5-89

我們三代人

C5-96

香港短篇小說百年精華
（上下冊）

C5-95

做海做魚 ——
康港漁業的故事

C5-94

字與光：文學改編電影談

C5-93

紫色的秘密：
楊千嬅歌影二十年

C5-100

轉型時期的香港經濟

C5-99

香港中資財團（增訂版）
（上下冊）

C5-98

香港通史 —— 遠古至清代

C5-97

香港金融史（1841-2017）

C5-104

公義的顏色 —— 王惠芬與少
數族裔的平權路

C5-103

儲物櫃

C5-102

出版　藝術　人生

C5-101

紫荊花開映香江 ——
香港回歸二十週年親歷記

C5-108

營養謬誤（增訂版）

C5-107

香港音樂的前世今生 ——
香港早期音樂發展歷程
（1930s-1950s）

C5-106

警告！內有年輕人

C5-105

黑白人生

C5-112

中國歷史關鍵詞 500+

C5-111

美國早期漫畫中的華人

C5-110

過平常日子（修訂版）

C5-109

走進手工啤酒世界

C5-116

許鞍華・電影四十

C5-115

香港洋酒文化筆記

C5-114

歌裏人

C5-113

開門有光 ——
十個自閉孩子與爸爸

C5-120

保險叢書 1：保險概論

C5-119

班門子弟 ——
香港三行工人與工會

C5-118

幻旅 × 魅映

C5-117

中國歷史故事

C5-124

讀書隨筆（套裝）

C5-123

不學無食（增訂版）

C5-122

香港英資財團
（1841-2019）

C5-121

電競簡史 ——
從遊戲到體育

C5-128

中國好東西故事系列：
有朋自遠方來

C5-127

香港童軍故事

C5-126

夢伴此城：
梅艷芳與香港流行文化

C5-125

港文言・粵輕鬆

2020—2023

獎項 \ Award

★ 第三屆香港出版雙年獎文學及小說類出版獎

Info

● 設計 \ Design 曦成製本
（陳曦成、焦泳琪）

時間 \ Time 2020
開本 \ Size 170×230mm
頁數 \ Page 480（上冊）、400（下冊）、264（別錄）
書號 \ ISBN 9789620433115
責編 \ Editor 許正旺

「近年葉靈鳳的著作多度套裝出版，裝幀也愈來愈精美……今年由盧瑋鑾、張詠梅整理、箋註的《葉靈鳳日記》——封面採曖昧的藍褐綠混合色，磨砂燙金一抹墨染，三本拼起來，書脊才顯出那鳳凰，精緻夢幻到超乎想像，恰恰是懂得香港文化的人心中，葉靈鳳的地位。」—網上文學平台

「虛詞」

葉靈鳳是香港文化界知名的文人作家，一九三八年來香港，在這裏度過三十七年時光，至一九七五年逝世，一生傳奇多彩。此大部頭書一盒三冊（兩冊文字日記與一冊圖集），記錄了他從一九四二年至一九七四年的十一冊日記，從中窺視一個香港文人大家的讀書、寫作及編輯生活；加上小思老師（盧瑋鑾）及張老師的箋和註，

讓讀者了解到那些年香港的文藝脈絡與社會情態，簡直是本土文化發展變化的縮影。

我從二〇一五年接下這個項目，歷經五年之久，終於在二〇二〇年完成出版，算是近年小思老師策劃的嘔心瀝血之作！

「火舞黃沙」—書籍設計概念

文字與經歷如火，經過千錘百鍊，才煉成靈巧的火鳳凰。

書盒設計上，拍翼飛舞的「火鳳凰」不但與作者葉靈鳳的名字掛鈎，也比喻其千錘百鍊的文字與人生經歷。文化界行內人一看「鳳凰」便聯想到葉靈鳳。這「火鳳凰」同時呼應著作者書內那張鳳凰藏書票。這花火點燃、閃爍的火鳳凰形象非常自然、詩意、漂亮，同時表達「火」的元素及「鳳凰」的形象。

「火」的歷鍊同時呼應著封面上「沙」作為時間的概念。書名燙金，圖像在黑色凝柔紙上印金色，展現鳳凰與花火的閃爍，經典華麗，亦風格大氣。

書名「葉靈鳳日記」字體為帶有楷書韻味、舊年代味道的黑體設計（燙金），結構修身，筆畫兩端留有喇叭口，文人味濃。其他編者、文案也放在相應的位置，簡約、經典、舒服。

由於這共十一冊日記（合併成三冊書）歷經三十二年歲月，是他每日在記錄其文人生活與社會狀態中一點一滴的累積，是經年累月的記憶，也是時間的見證。

因此，三冊封面設計上，這次以「沙子」比喻為「時間」的概念，表達「時間如沙，雖悄悄流逝；然而聚沙成塔，一點一滴積成歷史印記」。這次以不同形態的「飛沙」作為封面的主視覺，隱喻作「日記」的時間印證。作為文學家的日記，這次我的設計想表達得抽象一點、詩意一點；即使讀者未必能第一時間明白當中的意義，也能感

受到設計營造的氛圍，這是比較重要的。

我揀選及調整了不同「飛沙舞動」的圖像，配以金屬顏色（金、銀），印在富沉穩花紋的凝柔紙（靛青／深藍、核桃啡、橄欖綠三種穩重的顏色紙）上，加上書名的局部「燙金／銀」效果，展現一種經典、優雅、文人、穩重的氣息。

除了每冊穿上書衣外，內文的裝訂方法是穿線露脊膠裝。因為有些書有四百多頁，所以可以一百八十度全攤平，方便閱讀。

這次的設計，不能以單獨的封面來看，要以書盒與三冊書結合起來整體的欣賞，才能感受箇中魅力。

小思老師在接受媒體訪問時曾引《葉靈鳳日記》作為例子，解釋如何深入地做口述歷史：「因為是鑽礦，向下深入的。例如我現在做葉靈鳳日記，就是他做漢奸那時期的，怎樣做呢？我做的是箋和加張詠梅的註釋，書中提到的人名我就去查，我是查那個人，不是查葉靈鳳，然後再理出一條路來，很艱難的，但細心的話一定做得到。」

就是因為小思老師、張詠梅老師與編輯團隊（張艷玲、許迪鏘、許正旺）多年來努力不懈地編修，才能完成這部如此巨大作品。

此書不但反映四十至七十年代的文人生活點滴，還呈現了當時的文藝風貌與社會世情，這樣的本土記憶彌足珍貴。（陳曦成供稿）

◉

獎項＼Award

★ 2021 年 GDC（平面設計在中國）—— 優異獎

Info

The Spiritual Eyes on
the Canvas:
Colors and Lines &
Good and Evil

● 設計＼Design　a_kun

時間＼Time　2021
開本＼Size　150×230mm
頁數＼Page　340
書號＼ISBN　9789620448294
責編＼Editor　王婉珠

No.

A⁶-2

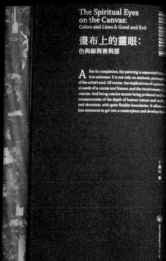

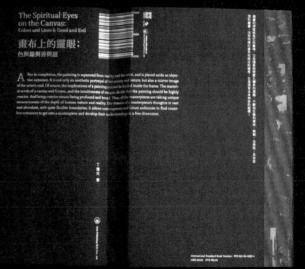

設計概述
Concept of Design

一、書籍結構

本書是一部語言詩意、行文自然的散文集，融合歷史背景與時代概念，加上一定的繪畫藝術分析，對若干幅世界名畫進行個人的解讀，為油畫的理解提供了思考的空間和審美的想像。

此類書籍的內文常規形式將油畫圖片插入對應的文章中，將文字與畫作對照欣賞，以構成較好的閱讀體驗，這是最簡單也最常規的做法。但是對於一部字數超過二十萬字，而油畫只有不到四十幅的稿子而言，如果按常規做法，將油畫插入正文中做成四色，成本勢必很高，似乎也不那麼「划算」。在綜合考慮成本的前提下，還有另一種穩妥的傳統方法，即將油畫全部集中放到書的前面，做部分彩插。

這兩種常規做法，雖然穩妥，但失了靈活。

如何打破常規、更加靈活地展示圖文是我思考的方向，除集中彩插的常規做法外，我向編輯提出了一個設計方案：彩插單獨成冊，但透過封底連結，翻摺到主封面，這樣左右均可同時翻開，彩插集中右翻，文字左翻，更加靈活。這個方案完美解決了將文字與畫作對照閱讀的需求。

二、書籍封面

提到油畫，人們對其的固有印象是色彩繽紛的。而對於一本解讀油畫作品的散文集，是否預期它的封面也是彩色的呢？這本書卻恰恰選擇了深色書封。

一般來說，對於深色類書封，會有過於沉重、不顯眼而影響銷售的擔憂。而且使用黑色書封還需考慮材料用紙問題、應損問題等，最好使

用工藝，而這又涉及成本。作為一本結構創新的圖書，我們當然也希望它的封面更加出彩。

從這本散文集本身出發，那些相對嚴肅、沉重、帶著思考性質的內容，確實給人一些隱隱的沉重、憂傷、悲憤、無奈之感，如米勒的《拾穗者》、列維坦的《深淵旁》、比羅夫的《送葬》等，深色基調是符合圖書特性的。不能因為黑色在通常認知裏過於沉重、不顯眼而判定它影響銷售。我以紅色書脊並和燙銀工藝增加視覺衝突感，可以適當消解掉這份沉悶壓抑。這種黑與紅的碰撞，比起繽紛的色彩，亦多了一份質感與厚重。

雖然過程中有很多聲音，我也來回修改了諸多版本，但最終，作者的肯定帶來了堅持的動力：「用黑色調很好，我也很喜歡黑與紅，也很貼近我的審美趣味，有深度，有先鋒氣，具有很強的視覺衝擊力。」

這才有了這本書的完整形態。（a_kun 供稿）

Title

保育黃霑

（限定製作紀念套裝）

Conserving
James Wang

獎項＼Award

★ 第 101 屆紐約藝術指導協會年度獎 —— 銅立方（出版物設計）

★★ 東京 TDC 賞 2022 —— 入選作品

★★★ 台灣金點設計獎 2022 年度最佳設計獎（傳達設計類）

★ 第十八屆 APD 亞太設計年鑒入選作品 —— 年度主題單元

★★ 第四屆香港出版雙年獎書籍設計獎、優秀編輯獎

★★★ 香港 DFA 亞洲最具影響力設計獎 2023 銀獎

Info

● 設計＼Design 姚國豪

時間＼Time 2021
開本＼Size
《黃霑看黃霑》：140 × 200mm
《黃霑與港式流行》：185 × 245mm
《黃霑書房流行音樂物語》：200 × 280mm
《附錄：黃霑音樂創作全紀錄》：200 × 280mm

頁數＼Page 408、328、432、248、144
書號＼ISBN
《黃霑書房流行音樂物語》：9789620446955
《黃霑與港式流行》：9789620446962
《黃霑看黃霑》：9789620446627
《附錄：黃霑年輪》：9789620446979
《附錄：黃霑音樂創作全紀錄》：9789620446986

責編＼Editor 寧礎鋒

No.

A⁶-3

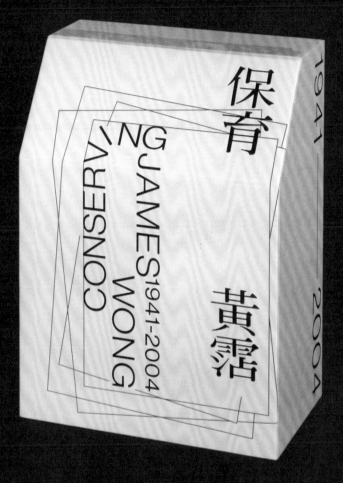

設計概述
Concept of Design

設計概念以「多變多面」呼應黃霑其海量作品所建構出來的創作生涯，以至他與一整個文化時代之間的交錯。

全套書同時是一個巨大的文獻「整理場所」。因此主體三冊各以不同開本、選紙處理，最大化地呈現各類文本的不同面貌，以最恰妥的「容器」盛載學者們數十年來搜集整理的努力。三冊各以三種主題顏色作視覺識別，從內文版式、封面到

裝幀，都一致地以主題色處理。

黃霑是愛書人，家中藏書甚多。從古籍函套的保護性作靈感，三冊裝幀都有一個「尾頁拉頁」包覆書口，意味其內容的珍貴。拉頁內各印有1∶1尺寸的黃霑物品，讓讀者能夠感受到學者們整理黃霑物品時的現場視覺。

書脊上方特以資訊設計形式處理。作為研究黃霑的重要專集，讀者或學者皆可在其書架上，輕易讀取到更具直觀性的參考資訊，快速切入黃霑創作生涯的各個時間點。

書盒利用了各書冊開本厚度不一所構成的高度差，精準地設計成一個斜面，套入各冊，並以

對齊書脊口方式固定。從傳統四方盒中開出「新一面」，以此呼應黃霑的獨特存在。全套書從各種內裏變化中層層遞進，建構出一個裝載了黃霑一生與時代交錯，並且充滿存在感的融合體。（姚國豪供稿）

Title

記得當時年紀小——
李志清的筆墨下

When I Was Young
Lee Chi Ching

獎項 \ Award
★ 第四屆香港出版雙年獎藝術及設計類最佳出版獎

Info

● 設計 \ Design 姚國豪

時間 \ Time 2021
開本 \ Size 185×245mm
頁數 \ Page 270
書號 \ ISBN 9789620448386(普通版）
★ 9789620448553（珍藏版）
責編 \ Editor 寧礎鋒

No.

A⁶-4

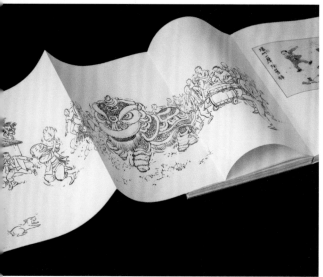

設計概述
Concept of Design

本書以香港著名畫家李志清其童年回憶為題，包含其利用不同媒介所創作的一系列作品。設計概念配合作品，透過各種裝幀及設計手法，在讀者翻揭閱讀時營造各種玩味樂趣的氛圍，令讀者進入作者所回憶的童年玩樂之境，並與此共鳴。

書封以大型燙金板，將作者其中一幅長畫燙印在封面上，並橫跨至封底。書盒則配合書脊設計，構成一個三百六十度的環迴風景。

珍藏版附上作者蓋印及手寫獨立編號的藏書票展現珍藏感。

內文以各種圖文互動及數種拉頁設計方式配合展示作者的作品。中間夾有一本參考中式線裝書做法的小本子，以昆蟲為題作點綴，用以配合章節版式，作間場過渡之用。

全書各類作品的層次，從書盒封面到內文，皆以不同的紙材、版面設計及裝幀來突顯及串聯，以古樸踏實的精緻感去映襯作者兒時所生活的那個物質匱乏、心靈卻豐盛的年代。將作者創作期超過一年的作品以別具心思的形式保存起來。（姚國豪供稿）

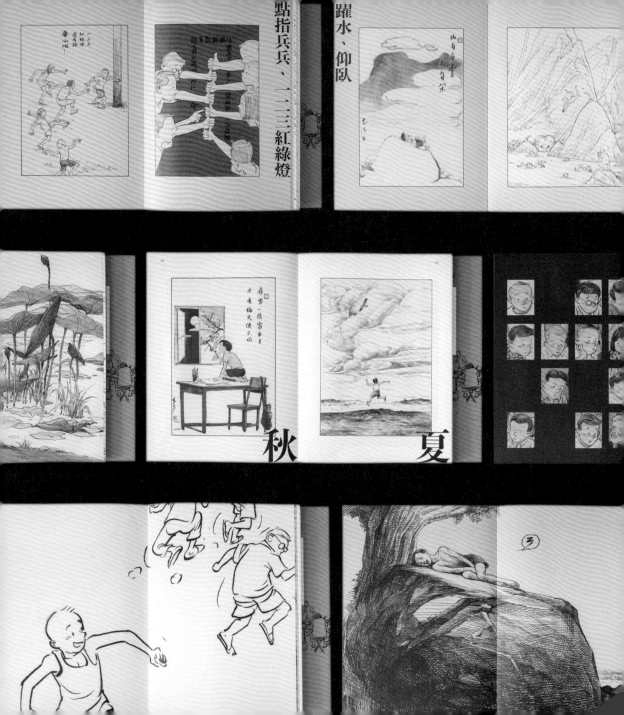

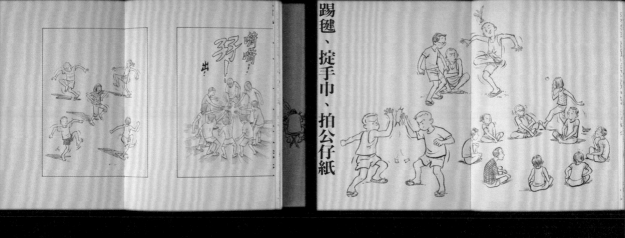

踢毽、捽手巾、拍公仔紙

一個賣慈菇一個賣馬蹄

圓買條船漫底漫親兩個番兒仔

高買張刀、切葉買雞薑、

買羹角、尖買馬鞭、長起屋樑

苦買豬肚、肥買年皮、薄

檳榔香嚼紫薑、辣買蒲達

月光，照地堂
年卅晚
摘檳榔

Title

我住在這裏的Z個理由

The Reasons Why
I Live Here

Info

● 設計 \ Design　a_kun

時間 \ Time　2021
開本 \ Size　150×230mm
頁數 \ Page　384
書號 \ ISBN　9789620445590
責編 \ Editor　香港三聯人文部（策劃）、李斌

獎項 \ Award
★　第十七屆 APD 亞太設計年鑒入選作品
★　靳埭強設計獎──書籍設計優異獎

No.

A^6-5

設計概述
Concept of Design

《我住在這裏的理由》是日本導演竹內亮推出的旅遊類紀錄片，採取「無台本」方式拍攝，善於捕捉民眾最日常的酸甜苦辣與人間冷暖，以「讓中國人了解外國，和讓外國人了解中國」為主題，尋找住在中國各地的外國人，以及住在日本的中國人的故事。該書由紀錄片改編而成。

書籍設計上，我摒棄了該類書籍較常使用的設計方式：將作者竹內亮的照片放大置於封面，配合相關文案的排版完成封面。此做法雖然最為安全穩妥，但是我不想將本書定義為一本常規市場化書籍，而且對本書內容來說，書中人物的二十個「我」，以及各自住在中國的理由是設計讓讀者完全翻閱本書，而不是僅僅通過封面了解書籍內容。

空部分繼續打開，則可看到人物與之對應的住在中國的理由，通過簡單的翻摺加深讀者對於書中人物的印象，增強讀者與書中人物互動的過程，讓讀者完全翻閱本書，而不是僅僅通過封面了解書籍內容。

上需要同等強調的，但這是否意味著我需要放上二十個主人公的照片呢？這樣的做法其實我認為沒有本質上的區別，我構想利用好讀者翻閱書籍的封面、勒口、內容部分的過程，讓三個部分彼此產生聯繫，立體地表現內容，而不是過於專注在封面信息，因此封面在本書上只承擔了告知讀者書名與作者的基本信息的功能。打開護封，能看到鏤空的書中二十個人物頭像與姓名，再將鏤空部分繼續打開，則可看到人物與之對應的住在中國的理由。

該設計方案很快得到作者方的認可，方案除了必要的文案變動，作者沒有提任何意見，也得以順利落地。此書設計過程中，我對作者印象深刻：作者雖然是一個日本人，但是中文很好，性格也外向，與作者的交流過程中，我倒是成了含蓄的那方。（a_kun 供稿）

◉

Title

衣路歷情

Info

● 設計／Design　黃詠詩

獎項／Award

★★ 第三屆香港出版雙年獎生活及科普類出版獎
★ 第十四屆香港書獎

時間／Time　2020
開本／Size　165×235mm
頁數／Page　336
書號／ISBN　9789620446726
責編／Editor　李宇汶

本書講述鄧達智自時裝界一路走來的心路歷程及設計點滴，歷經數十年的起伏跌宕，除了記錄其在時裝夢工場的旅程，也見證了香港、大中華區，以至外國的時裝發展。

時裝設計師的傳記，以紙材結合布料與縫線，做出衣服標籤

與穿衣意象，工法細緻。作者鄧達智的身份，已不只是時裝設計師，他既是專欄作家又是主持人，種種身份以讓「鄧達智」成為一個品牌，所以將作者的名字與書名放在布標上用線縫合，表現他個人就是一個品牌的概念。書背部分是紙

張，封面部分則將布料裱貼在紙張上。裏封保留簡單的文字資訊，內頁依照不同單元，呈現不同的版型設計。（黃詠詩供稿）

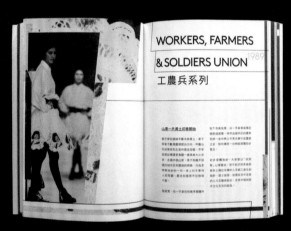

A⁶-6

Title

紫砂小史

Info

● 設計＼Design　任媛媛

時間＼Time　2020
開本＼Size　170×240mm
頁數＼Page　192
書號＼ISBN　9789620445606
責編＼Editor　沈夢原

No.

本書收錄了許多精美照片，但圖文如何排佈才能讓閱讀節奏舒適合宜，需要仔細思考。想要書籍多點中式味道，顯然豎排版更適合。正文工整有序，帶出沉穩；作為小板塊的小百科和插圖，則可放大工藝品自身的韻味；註釋部分有些是配圖的，條目和長度較多，

為避免正文被壓縮，便把版心分上下兩部分，而在正文中間再分出一條區域給註釋；圖片處理上，與編輯沈夢原商量剔除掉不必要的照片，並根據圖文關聯度調整順序。封面則希望稍內斂一些，使整體翻閱有節奏切換。用筆刷繪製的不完全輪廓的壺，圖形部分留足想像空間，以牛皮紙內

封＋線裝裸脊＋牛皮紙外封的工藝呈現，聚焦風格感受，有中式味道又帶些新意，不限制不搶戲，從封面到內文的翻閱體驗也合宜。（任媛媛供稿，有刪節）

第二章
紫砂壺的文化背景

A^6-7

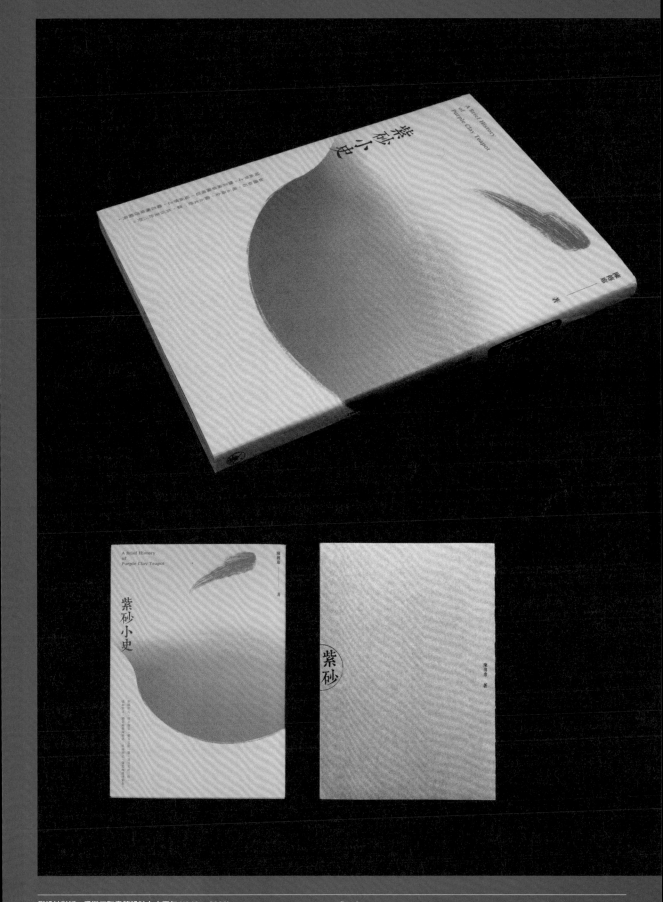

Title

GCSE\IGCSE 中文作為外語
複習指導

這是一本比較複雜和豐富的教參書，每章的題目形式都不一樣，且中英文混排。本書版式設計的重點和難點在於如何統一成一個整體的樣式，使信息清晰地呈現。本書在中英文字款、字號、顏色深淺等方面都有細緻的設定，層級與功能一目了然。本書是面向學生的教參，通過使用圓角框、各類圖標，使整體更加輕鬆、活潑、直觀，兼顧功能和形式。（道轍供稿）

Info

● 設計\Design 道轍

時間\Time 2021
開本\Size 215×278mm
頁數\Page 280
書號\ISBN 9789620447877
責編\Editor 謝雨琪

No.

A⁶-8

Title

太平戲院紀事：
院主源詹勳日記選輯
（1926—1949）（上、下冊）

Info

● 設計＼Design a_kun

時間＼Time 2022
開本＼Size 170×240 mm
頁數＼Page 1224
書號＼ISBN 9789620449253
責編＼Editor 李斌

本書為太平戲院院主源詹勳日記的選輯，文本體例主要為日記格式，篇幅簡短，數量較多。版面設計中，在保證每篇日記格式，篇幅簡短，數量較多。版面設計中，在保證每篇日記格式的前提下，儘可能多地在同一版面上排列日記篇章。同時特別設計了對應列年份的頁眉，便於讀者查找。

書籍設計的整體風格較為平實，將院主源詹勳作為主要視覺，文字居中排列，顯得莊重。通過紙張顏色變化區分上下兩冊，書脊也分別凸印了上下冊所收錄的日記時間段。

（a_kun 供稿）

Chapter 4
砥礪前行 Challenges and Breakthroughs

Year
2020—2023

No.

A⁶-9

308

Title

紙上戲台——粵劇戲橋珍賞
（1910s——2010s）

Info

● 設計 \ Design　吳冠曼

時間 \ Time　2022
開本 \ Size　140×210mm \ 170×240mm（別冊）
頁數 \ Page　224
書號 \ ISBN　9789620450297
責編 \ Editor　鄭海檳

粵劇的戲橋是開戲前派給觀眾的宣傳單張。早期的戲橋有很多精彩之處，如文字方面的廣告語，視覺方面的戲院徽標、劇團班牌和藝術字體等。於是，我和編輯鄭海檳分頭行動，他負責內容梳理，包括廣告金句、名伶譜系和名作傳承等，

我負責視覺整理，包括徽標、藝術字體和紋樣插圖等。

在決定開本時，我們決定以大三十二開為主，然後附贈一本十六開的別冊。封面的設計很順利，色彩來自早期雙色印刷的戲橋，圖像是大劇團的班徽。封底則頗費心思，我想利用

封底再現戲橋的風采。當時這本書要趕七月份香港書展，為了封底，我和編輯週末加了一天班。做完後，我們分別感慨，「這是我集十年編輯功力，寫得最好的封底語！」「這是我集二十年設計功力，做得最好的封底！」（吳冠曼供稿）

香港動畫新人類

Title

Info

● 設計／Design 姚國豪

獎項／Award
★ 第四屆香港出版雙年獎藝術及設計類出版獎

時間＼Time 2022
開本＼Size 170×205mm
頁數＼Page 432
書號＼ISBN 9789620450440（普通版）
9789620450433（特別版）

責編＼Editor 寧礎鋒

No.

A⁶-11

本書訪問了十八個動畫製作單位，基本囊括了近十多年來香港最活躍及最具代表性的動畫人物。

這批「香港動畫新人類」不單掌握了最優秀的動畫技術，更各自有一套獨特的講故事方法，美術表現亦各具特色。最難得的是，他們都在說香港的故事，而且將這些故事訴說到全世界，並獲得回響。

從一九七〇年代開始，經過一班有心人的努力，香港動畫不但作出多元化發展，而且成績斐然，作品充分發揮港式無限創意，尤其近十年間，在國際極受注目，這都是一班「動畫新人類」的功勞。

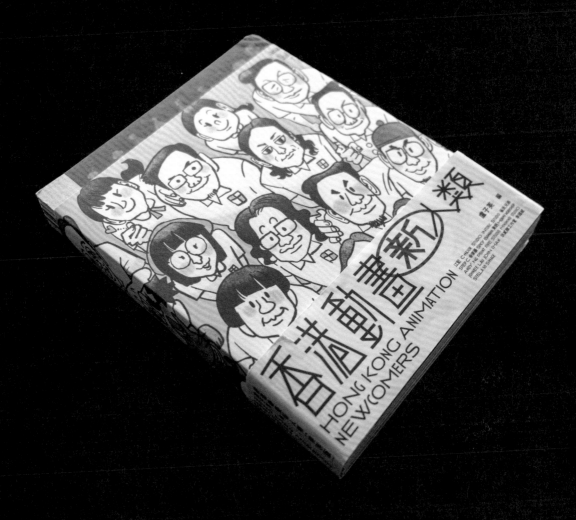

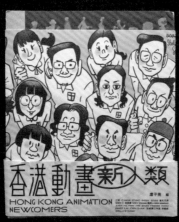

古都巡遊 好風如水

Title

Info

● 設計 \ Design　曦成製本（陳曦成、鄭建啟）

時間 \ Time　2023
開本 \ Size　170 × 230 mm
頁數 \ Page　216
書號 \ ISBN　9789620451430
責編 \ Editor　寧礎鋒

本書選取中國歷代八個最重要的古都名城，以風水的角度解讀地理選址、建築特色等，剖析當中的風水術數理論。在設計風格上，將古典與現代融合。封面主視覺用了龍馬與神龜這兩隻與古時定都有關的祥獸；內文四邊線框中，加魚尾、書耳等中式元素；章扉設計上，左版

右上角則用三垣二十八宿星圖，傳達「天人合一」在宮殿建築上的體現；顏色以黑色、金色、銀色為主，具帝皇之氣；字體用漢儀赤雲隸，富中國古風；封面四邊有線框，呼應內文，體現中式感。

Full Page 特別放大都城名稱，以突出震撼感，右版第一段說明都城地理位置，並配上小地圖。整體上按字數、圖片的關係和篇幅，有序中加以變化地編排，並適當留白，給予讀者透氣的空間。（陳曦成供稿，有刪節）

A⁶-12

No.

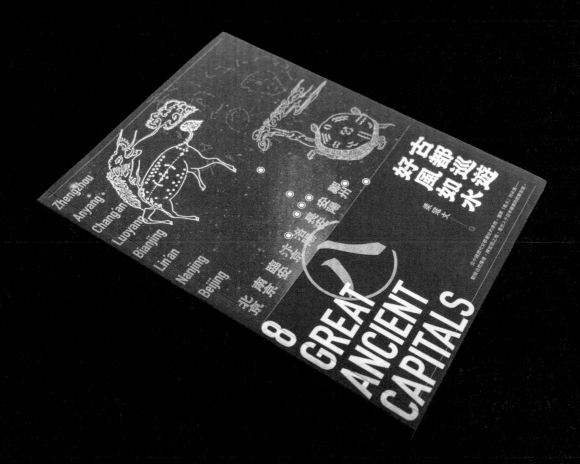

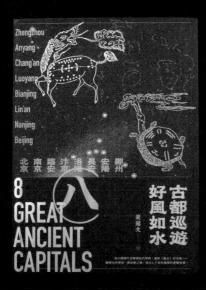

Info

● 設計 \ Design　西奈

No.

時間 \ Time　2023
開本 \ Size　170 × 220 mm
頁數 \ Page　328
書號 \ ISBN　9789620453007
責編 \ Editor　羅文懿

A⁶-13

本書作者彭展華研究香港本地粗獷建築歷史達三年之久，試圖填補歷史的空白，打開討論的大門，由零開始，還原本地粗獷建築的精神面貌。

多年來粗獷建築均被誤解，有人認為與城市空間格格不入，另外也有人批評混凝土外觀冰冷無味，殘破不堪。有人嫌它醜，更多人其實是一無所知。本書介紹的二十組香港粗獷建築及十二位建築師的故事，展現出緊貼世界潮流的觸覺。前衛的設計，令本土的城市風景增添了國際化的色彩。同時也反映當時的人文風景：樸實無華，追求基本生活的精神。

Info

● 設計／Design 盧永強

時間＼Time 2023
開本＼Size 135×195mm
頁數＼Page 448
書號＼ISBN 9789620452680

本書內容關於孤獨、無知、廣告、留學、Alan、林振強、創業、失敗、幸福、加多利山、人生，也關於作者 David Lo。

「設計對我來說，並不是一場長跑，而是一場又一場的歷練。每個設計師，包括我自己都是主觀怪，對創意、對美學、對人生，都有一套自己的觀點與角度。很多設計師的內心都有著一份淡淡的孤獨，這種孤獨，會隨著時間的沉澱而轉化成一種莫名的幸福感。浪蕩半世紀，從少年輕狂變成頑固大叔，就像彈指間的事情。設計師都是貪新念舊，整理舊物之餘也想整理一下人生，作為對自己上半場的一個交代。人生需要記憶，設計需要記錄。」（盧永強供稿）

The most important thing is to enjoy your life, to be happy

It's all that matters

向水屋筆語（增訂注釋版）

● 設計 \ Design a_kun

本書為香港著名作家侶倫的筆語合集，因侶倫住所曾經向水，故名「向水屋」。本書的設計也由「向水屋」展開。書籍護封使用抽象的藍色漸變，搭配以徐悲鴻題字「向水屋」表現水的寓意。「向水屋」三個字特別使用燙透工藝，

使其表面呈現如湖面般波光粼粼的感覺。書脊部分貼上常用於精裝書內芯的紗布，使書名顯示出朦朧的質感。內封面簡單地印上水波紋，搭配徐悲鴻的落名，與護封相對應。上下冊的內封底則分別使用作者寫作和閱讀時的照片，讓讀者能

夠在打開護封後，聯想到作者於居所寫作閱讀勞累後望向窗外平靜海面的場景。（a_kun供稿）

時間 \ Time　2023
開本 \ Size　170×230mm
頁數 \ Page　848
書號 \ ISBN　9789620449413（套裝）

B⁶-2

Title

讀書雜誌

Info

● 設計\Design 吳冠曼、a_kun、陳朗思等

時間\Time 2021 起
開本\Size 170×240mm
頁數\Page 系列內含多品種
書號\ISBN 系列內含多品種
責編\Editor 林冕、邵含笑等

No.

B^6-3

《讀書雜誌》是由香港三聯書店創辦的一本文化季刊，自二〇二一年七月創刊，至今已出版九期。雜誌內容以人文、歷史為主，亦涉獵文學、藝術，由「文化焦點」「書人書事」「學思隨筆」「專欄」「共讀雙城」「出版內外」「書評」「閱讀前線」等欄目構成。

雜誌封面圖亦頗具心思，力求彰顯香港文化特質。繼第一系列本港書店實景照之後，目前第二系列則採用香港知名畫家近期畫作。

時間／Time　2021-2023
開本／Size　170×240mm
頁數／Page　系列內含多品種
書號／ISBN　系列內含多品種

Info

● 設計／Design　道轍

該系列為 logo 與封面整體設計。Logo 以 system（制度）的「S」為出發點，結合書冊作圖形處理。封面設計也從 logo 出發和擴展，確定中文書名、作者、英文書名的各自位置，整體平衡中也突出重點，系列

後續書沿用該規範也容易操作。該系列使用明亮配色，每本使用不同的主色，書脊頂部和底部有一條色帶，使得整體系列感更強。（道轍供稿）

A Study on Judicial Review of Hong Kong Special Administrative Region

香港特別行政區司法審查制度研究

魏健馨　著

A Study on Judicial Power and Power of Final Adjudication of Hong Kong Special Administrative Region

香港特別行政區司法權與終審權問題研究

謝天長　陳雯華　婁世豪　著

Research on Political Party Law: Based on the Perspective of Hong Kong

政黨法論：基於香港的視角

張淑文　著

A Study on the Power of Interpretation of Hong Kong Basic Law

香港基本法解釋權研究

張淑鈞　著

A Study on Identity and Cultural Policy in Hong Kong

身份認同與香港文化政策研究

任瑾　著

A Study on the System of Part-time Judges of Hong Kong Special Administrative Region

香港特別行政區非全職法官制度研究

張淑鈞　著

A Study on the Administrative Emergency Power System for Major Epidemic Outbreaks in Macao SAR

澳門特別行政區重大傳染病事件行政應急權制度研究

周經　婁世豪　著

第一節

司法審查概念存在的爭議及其辨析

讓希望催促自己趕路、昨天喝了河豚湯、一件有益的小物

昨天喝了河豚湯

米哈 著

一位作家
一種面對殘酷世界的回應

在這不完美的世界，找一個可能，多一個答案。

《讓希望催促自己趕路：99 個故事，99 種生活態度》《昨天喝了河豚湯：五十位作家，五十種面對殘酷世界的回應》《一件有益的小物》，這幾本米哈的散文作品，以經典文學與其個人經歷之間的點滴作生活化的分享。文本調子輕鬆卻

富啟發性，每次皆以不同的角度切入文學世界。
因此，我以不同的裝幀變化，藉此呼應其一系列的小品書。
《讓希望催促自己趕路》為軟精裝，《昨天喝了河豚湯》為封面縮短及毛邊書口，《一件有益的小物》則回歸為傳統書

衣。讀者收藏其作品的同時，亦會不經意地收藏了一系列的裝幀方式。（姚國豪供稿）

Info

● 設計 \ Design 姚國豪

時間 \ Time　2019、2021、2022
開本 \ Size　128×200mm、128×200mm、128×200mm
頁數 \ Page　272、224、208
書號 \ ISBN　9789620445750、9789620447945、
9789620449994

一件有益的 小物

米哈 著

a small, good thing

讓希望催促自己趕路

99 個故事
99 種生活態度

米哈［著］

一件有益的小物

米哈 著

本書是一本文學閱讀和教學隨筆，既是作者唐睿習藝旅途的私人記錄，同時亦是其他文藝行者的行腳指南。

作者在書中熔煉了二十多年於不同地域研習、教授文學和文藝創作的經驗，通過深入淺出的生動筆法，介紹二十三位外國經典作家，特別論述了影響一眾作家的文藝思潮、歷史因素，以及作家的個人經歷和生活秘趣，剖析各經典作品的誕生背景，為欣賞這些作品提供既簡明又精確的切入點，並向有志於從事文藝創作的讀者，揭示不同經典可供借鑒和取法的地方。

文藝行腳的修行之路，和一幀幀異國的風景，將在翻開本書的一刻，隨即展開。

Info

● 設計／Design 姚國豪

時間＼Time 2022
開本＼Size 135 x 200mm
頁數＼Page 272
書號＼ISBN 9789620449475

Title

文獻中的百年黨史

Info

● 設計 \ Design 吳冠曼

時間 \ Time 2021
開本 \ Size 170×240mm
頁數 \ Page 576
書號 \ ISBN 9789620047976

No.

B⁶-7

本書按年份陳列重大黨史事件，設計希望用講故事的方式呈現歷史，使這本體量較大的歷史書生動有趣。

首先，在文字內容的呈現上，版式設計以時間為線索，將事件標題、概要與研究性文字拉開距離；歷史圖片與事件標題、概要放在同一個對版，這些內容比較輕鬆有趣，適合年齡較低和只想大致了解這段歷史的普通讀者；正文部分比較緊湊，文字量大，適合研究者和想深入了解歷史的讀者。豐富的信息層次和空間的變化，使閱讀可以層層遞進。

其次，在視覺符號系統的建立上，版面中的線條運用在目錄、標題和註釋中，使信息富有音樂的節奏感；書眉增加年份的標籤，方便讀者查閱。

最後，是獨特的裝幀和封面。書脊與封面之間錯層設計，增加立體感。書脊粗布與封面絨面觸感形成對比。紅色封面與墨綠色書脊相互映襯，烘托慶典的氛圍。（吳冠曼供稿）

1944 讓世界了解延安
目錄

「飛髮」指的是港式理髮，亦可解作頭髮飛散的姿態。本書的封面設計概念和風格也在呈現不同面向的飛髮，這包括了封面的理髮剪刀、書脊上梳的鋸齒紋、背景若隱若現的碎髮以及跨越整本書的一條頭髮。這些意象除了是加強主題特色外，還是一種傳統與現代的碰撞與交替、時間裏的溝通。

第一，傳統字款的書名配上現代的剪髮刀，兩者的融合形成了六七十年代的復古感，也適合同名小説的時代背景。第二，巧妙地運用書名字款中的一「橫」筆畫排成鋸齒紋，以舊的元素做出新的鋸齒姿態。第三，背景凌亂的碎髮及一條完整的頭髮，這是具象上的理髮前後之比較，從以前到現在也是一樣。另外，書腰的設計亦用了反白的顏色，映襯書皮用色之餘，也起了對比的作用。而文案上沒有統一排列，橫排和直排的字體排列，更是一種視覺碰撞。

版式方面，扉頁的處理亦用了三種手藝的相關紋理，更貼合整體的氛圍。整書以黑銀的用色表達出整個「飛髮」的效果，就像手藝一樣簡約而純粹。（陳朗思供稿）

● 設計＼Design　陳朗思

時間＼Time　2022
開本＼Size　140×200mm
頁數＼Page　344
書號＼ISBN　9789620449369

無言獨上西樓，月如鈎，
寂寞梧桐深院鎖清秋。
剪不斷，理還亂，是離愁，
別是一番滋味在心頭。

VOLUME 01

無言獨上西樓月如鈎

爸爸的畫

豐子愷＿繪

豐陳寶 豐一吟＿著

Title

爸爸的畫（全新修訂版·全三冊）

Info

● 設計 \ Design 吳冠曼・鍾文君

時間 \ Time　2021
開本 \ Size　140×184mm
頁數 \ Page　860（288、288、284）
書號 \ ISBN
9789620447969

No.

B⁶-9

三國小札

劉逸生

Title

三國小札、水滸小札、紅樓小札

Info

● 設計 \ Design　道轍

時間 \ Time　2021
開本 \ Size　130×210mm
頁數 \ Page　360、216、344
書號 \ ISBN
《三國小札》·9789620447211
《水滸小札》·9789620447228
《紅樓小札》·9789620447235

No.

B⁶-10

Info

紅樓夢（第二版）（上、中、下）

設計 / Design　任媛媛

時間 \ Time　2020
開本 \ Size　170×240mm
頁數 \ Page　552・600・536
書號 \ ISBN
9789620445347（套裝）

No.

B⁶-11

Title

渣甸家族：龍頭洋行的特殊發展與傳承
沙遜家族：逃亡、創業、擴張轉移兩世紀傳奇
巴斯家族：信仰、營商、生活與文化別樹一幟

設計 / Design　黃詠詩

時間 \ Time　2022
開本 \ Size　170×230mm
頁數 \ Page　360・328・344
書號 \ ISBN
《渣甸家族》：9789620450112
《沙遜家族》：9789620450136
《巴斯家族》：9789620450143

No.

B⁶-12

Title
那些年，那些人和書——一個出版人的人文景觀

Info
設計 \ Design　陳曦成

時間 \ Time　2020
開本 \ Size　170×230mm
頁數 \ Page　464
書號 \ ISBN　9789620445033

No. B⁶-13

《那些年，那些人和書》封面用上兩個編輯的元素作為設計主視覺，一是校閱的元素，二是書的付號。首先，選取作者的三段文字，用了像舊時活版印刷的字體，表現該年代感。再把校對的符號圈上，並將 crop mark 與對色 bar 等日常校稿頁面呈現出來。封面背景是「本書的剪影」，以金色印刷，呼應文案上所說的作者趕上出版黃金時代的弄潮兒。構圖上把該校對文字放頂部，中間有 impact 感的書名。中間比較有空間感，下層是書腰。脫掉書腰後，整體下半部分也富空間感。書名用了一種有書味道的黑體，跟書內大題的宋體字相呼應，文氣很重，很適合這編輯的主題。而印刷顏色則用了 Pantone 專色，書名與校對符號則以局部燙亮黑處理。內文版式則以簡潔、文氣重為方向，沒有很繁雜的設計元素，以文字易讀易看為主。（陳曦成供稿，有刪節）

Title
一生一事：做書的日子（一九八二至二○二二）

Info
設計 \ Design　陳朗思

時間 \ Time　2022
開本 \ Size　170×230mm
頁數 \ Page　448
書號 \ ISBN　9789620445495

No. B⁶-14

中國服飾史

設計 \ Design　a_kun

時間 \ Time　2020
開本 \ Size　130×190mm
頁數 \ Page　264
書號 \ ISBN　9789620446016

B⁶-15

香港百年風月變遷

設計 \ Design　吳冠曼

時間 \ Time　2021
開本 \ Size　125×180mm
頁數 \ Page　216
書號 \ ISBN　9789620447617

B⁶-16

● 設計 \ Design a_kun B⁶-18

時間 \ Time 2021
開本 \ Size 200×275mm
頁數 \ Page 552
書號 \ ISBN 9789620448645

● 設計 \ Design a_kun B⁶-17

時間 \ Time 2020
開本 \ Size 200×275mm
頁數 \ Page 546
書號 \ ISBN 9789620446559

HISTORY AND CULTURE OF THE FIRE MAKER
取 火 打火的歷史和文化
田家青 著

HISTORY AND
CULTURE OF
THE FIRE MAKER
田家青·著

取 火 —— 打 火 的 歷 史 和 文 化

● 設計 \ Design 吳冠曼 B⁶-20

時間 \ Time 2021
開本 \ Size 185×260mm
頁數 \ Page 192
書號 \ ISBN 9789620448782

● 設計 \ Design 吳冠曼 B⁶-19

時間 \ Time 2021
開本 \ Size 185×260mm
頁數 \ Page 192
書號 \ ISBN 9789620448775

● 設計 \ Design　姚國豪　　　　B⁶-22

時間 \ Time　　2023
開本 \ Size　　185×255mm
頁數 \ Page　　384
書號 \ ISBN　9789620452949

● 設計 \ Design　陳曦成、焦泳琪　　B⁶-21

時間 \ Time　　2020
開本 \ Size　　185×255mm
頁數 \ Page　　376
書號 \ ISBN　9789620446702

● 設計 \ Design　吳冠曼、道轍　　B⁶-24

時間 \ Time　　2022
開本 \ Size　　240×240mm
頁數 \ Page　　376（及拉頁 16）
書號 \ ISBN　9789620449062

● 設計 \ Design　陳偉忠　　　　B⁶-23

時間 \ Time　　2022
開本 \ Size　　228.6×228.6mm
頁數 \ Page　　228
書號 \ ISBN　9789620449970

● 設計 \ Design 吳冠曼 B^6-26

時間 \ Time 2022
開本 \ Size 130×185mm
頁數 \ Page 248
書號 \ ISBN 9789620449208

● 設計 \ Design 吳冠曼 B^6-25

時間 \ Time 2022
開本 \ Size 130×185mm
頁數 \ Page 216
書號 \ ISBN 9789620449178

● 設計 \ Design 吳冠曼 B^6-28

時間 \ Time 2022
開本 \ Size 130×185mm
頁數 \ Page 264
書號 \ ISBN 9789620449277

● 設計 \ Design 吳冠曼 B^6-27

時間 \ Time 2022
開本 \ Size 130×185mm
頁數 \ Page 256
書號 \ ISBN 9789620449239

Title

Info

● 設計 \ Design　a_kun、陳朗思　　B⁶-30

時間 \ Time　2022
開本 \ Size　132×210mm
頁數 \ Page　292
書號 \ ISBN　9789620449086

● 設計 \ Design　a_kun　　B⁶-29

時間 \ Time　2020
開本 \ Size　132×210mm
頁數 \ Page　232
書號 \ ISBN　9789620446467

Title

Info

● 設計 \ Design　a_kun、陳朗思　　B⁶-32

時間 \ Time　2023
開本 \ Size　132×210mm
頁數 \ Page　200
書號 \ ISBN　9789620451447

● 設計 \ Design　a_kun　　B⁶-31

時間 \ Time　2022
開本 \ Size　132×210mm
頁數 \ Page　232
書號 \ ISBN　9789620449017

設計 \ Design　金小曼

B⁶-34

時間 \ Time　2021
開本 \ Size　125×176mm
頁數 \ Page　96
書號 \ ISBN　9789620447778

設計 \ Design　金小曼

B⁶-33

時間 \ Time　2021
開本 \ Size　152×228mm
頁數 \ Page　264
書號 \ ISBN　9789620421747

設計 \ Design　道轍

B⁶-36

時間 \ Time　2022
開本 \ Size　130×190mm
頁數 \ Page　480
書號 \ ISBN　9789620449512

設計 \ Design　道轍

B⁶-35

時間 \ Time　2022
開本 \ Size　130×190mm
頁數 \ Page　368
書號 \ ISBN　9789620449505

● 設計 \ Design 吳冠曼　　　　B⁶-38

時間 \ Time　2021
開本 \ Size　140×210mm
頁數 \ Page　416
書號 \ ISBN　9789620447990

● 設計 \ Design a_kun　　　　B⁶-37

時間 \ Time　2020
開本 \ Size　130×190mm
頁數 \ Page　320
書號 \ ISBN　9789620446528

● 設計 \ Design a_kun　　　　B⁶-40

時間 \ Time　2022
開本 \ Size　130×190mm
頁數 \ Page　240
書號 \ ISBN　9789620449420

● 設計 \ Design 任媛媛　　　　B⁶-39

時間 \ Time　2022
開本 \ Size　130×190mm
頁數 \ Page　288
書號 \ ISBN　9789620449710

設計 \ Design　a_kun

B⁶-42

時間 \ Time　2020
開本 \ Size　140×210mm
頁數 \ Page　200
書號 \ ISBN　9789620446788

設計 \ Design　吳冠曼

B⁶-41

時間 \ Time　2020
開本 \ Size　170×230mm
頁數 \ Page　440
書號 \ ISBN　9789620446870

梁思成、林徽因與我（最新修訂版）

設計 \ Design　姚國豪

B⁶-44

時間 \ Time　2022
開本 \ Size　150×210mm
頁數 \ Page　248
書號 \ ISBN　9789620449116

設計 \ Design　吳冠曼

B⁶-43

時間 \ Time　2021
開本 \ Size　165×230mm
頁數 \ Page　452
書號 \ ISBN　9789620447808

Title

Info

● 設計 \ Design　a_kun　　　B⁶-46

時間 \ Time　2022
開本 \ Size　150×210mm
頁數 \ Page　344
書號 \ ISBN　9789620450280

● 設計 \ Design　a_kun　　　B⁶-45

時間 \ Time　2020
開本 \ Size　170×240
頁數 \ Page　296
書號 \ ISBN　9789620446481

Title

Info

● 設計 \ Design　a_kun　　　B⁶-48

時間 \ Time　2021
開本 \ Size　125×185mm
頁數 \ Page　248
書號 \ ISBN　9789620446498

● 設計 \ Design　吳冠曼　　　B⁶-47

時間 \ Time　2023
開本 \ Size　140×200 mm
頁數 \ Page　304
書號 \ ISBN　9789620450099

Info

Info

● 設計 \ Design a_kun

B⁶-50

時間 \ Time 2023
開本 \ Size 185×260mm
頁數 \ Page 400
書號 \ ISBN 9789620448935

● 設計 \ Design 道轍

B⁶-49

時間 \ Time 2022
開本 \ Size 140×210mm
頁數 \ Page 320
書號 \ ISBN 9789620448577

● 設計 \ Design 王銳忠

B⁶-52

時間 \ Time 2022
開本 \ Size 130×185mm
頁數 \ Page 480
書號 \ ISBN 9789620450877

● 設計 \ Design 吳冠曼

B⁶-51

時間 \ Time 2023
開本 \ Size 140×210mm
頁數 \ Page 432
書號 \ ISBN 9789620450419

● 設計 \ Design　道轍　　　B⁶-54

時間 \ Time　2022
開本 \ Size　170×240mm
頁數 \ Page　448
書號 \ ISBN　9789620447396

● 設計 \ Design　道轍　　　B⁶-53

時間 \ Time　2022
開本 \ Size　170×240 mm
頁數 \ Page　424
書號 \ ISBN　9789620449000

● 設計 \ Design　吳丹娜　　　B⁶-56

時間 \ Time　2020
開本 \ Size　152×228mm
頁數 \ Page　352
書號 \ ISBN　9789620445569

● 設計 \ Design　吳冠曼　　　B⁶-55

時間 \ Time　2020
開本 \ Size　170×240mm
頁數 \ Page　632
書號 \ ISBN　9789620446863

Title

● 設計＼Design　姚國豪　　B⁶-58

時間＼Time　2020
開本＼Size　115×188mm
頁數＼Page　184
書號＼ISBN　9789620446764

Info

● 設計＼Design　姚國豪　　B⁶-57

時間＼Time　2019
開本＼Size　115×188mm
頁數＼Page　248
書號＼ISBN　9789620444920

職場筆跡知你我：不可不知的筆跡分析技巧

Title

● 設計＼Design　姚國豪　　B⁶-60

時間＼Time　2022
開本＼Size　115×188mm
頁數＼Page　200
書號＼ISBN　9789620449987

Info

● 設計＼Design　黃詠詩　　B⁶-59

時間＼Time　2021
開本＼Size　115×188mm
頁數＼Page　232
書號＼ISBN　978962048409

Info

● 設計 \ Design 吳冠曼　　　　B⁶-62

時間 \ Time　2023
開本 \ Size　130×190mm
頁數 \ Page　272
書號 \ ISBN　9789620451614

● 設計 \ Design a_kun　　　　B⁶-61

時間 \ Time　2020
開本 \ Size　148×210mm
頁數 \ Page　240
書號 \ ISBN　9789620446511

Info

● 設計 \ Design a_kun、陳朗思　　B⁶-64

時間 \ Time　2023
開本 \ Size　140×210mm
頁數 \ Page　240
書號 \ ISBN　9789620450952

● 設計 \ Design 吳冠曼　　　　B⁶-63

時間 \ Time　2020
開本 \ Size　150×210mm
頁數 \ Page　184
書號 \ ISBN　9789620446375

Info

● 設計 \ Design 曦成製本 　　　　　　B⁶-66
　　　　　（陳曦成、焦泳琪）

時間 \ Time　2020
開本 \ Size　170×240mm
頁數 \ Page　256
書號 \ ISBN　9789620445583

● 設計 \ Design 麥綮桁 　　　　　　B⁶-65

時間 \ Time　2020
開本 \ Size　140×200mm
頁數 \ Page　376
書號 \ ISBN　9789620446573

Info

● 設計 \ Design 姚國豪 　　　　　　B⁶-68

時間 \ Time　2023
開本 \ Size　200×270mm
頁數 \ Page　336
書號 \ ISBN　9789620452932

● 設計 \ Design 麥綮桁 　　　　　　B⁶-67

時間 \ Time　2022
開本 \ Size　160×220mm
頁數 \ Page　440
書號 \ ISBN　9789620449949

● 設計 \ Design 姚國豪

B⁶-70

時間 \ Time　　2022
開本 \ Size　　140×210mm
頁數 \ Page　　248
書號 \ ISBN　9789620450228

● 設計 \ Design 姚國豪

B⁶-69

時間 \ Time　　2020
開本 \ Size　　140×210mm
頁數 \ Page　　256
書號 \ ISBN　9789620446696

● 設計 \ Design 郭達麟、沈君禧、曦成
　　　　　　　　製本 (陳曦成、鄭建啟)

B⁶-72

時間 \ Time　　2023
開本 \ Size　　150×230mm
頁數 \ Page　　284
書號 \ ISBN　9789620452918

● 設計 \ Design 姚國豪、黃沛盈

B⁶-71

時間 \ Time　　2021
開本 \ Size　　150×210mm
頁數 \ Page　　504
書號 \ ISBN　9789620448850

Info

● 設計＼Design a_kun　　　　B⁶-74

時間＼Time　2020
開本＼Size　150×228mm
頁數＼Page　226
書號＼ISBN　9789620447242

● 設計＼Design 吳冠曼　　　　B⁶-73

時間＼Time　2022
開本＼Size　170×240mm
頁數＼Page　576
書號＼ISBN　9789620451010

Info

● 設計＼Design 李嘉敏　　　　B⁶-76

時間＼Time　2021
開本＼Size　185×250mm
頁數＼Page　448
書號＼ISBN　9789620448379

● 設計＼Design 吳冠曼　　　　B⁶-75

時間＼Time　2019
開本＼Size　165×240mm
頁數＼Page　256
書號＼ISBN　9789620444418

鄭永年論中國：中國民族主義新解

● 設計 \ Design 道轍　　　　B⁶-78

時間 \ Time	2022
開本 \ Size	140×210mm
頁數 \ Page	304
書號 \ ISBN	9789620450778

● 設計 \ Design 道轍、金小曼　　　B⁶-77

時間 \ Time	2022
開本 \ Size	210×200mm
頁數 \ Page	96
書號 \ ISBN	9789620449659

文明終結與世界帝國：美國建構的全球法秩序

非凡十年：海外和港澳專家看中國

● 設計 \ Design a_kun、道轍　　B⁶-80

時間 \ Time	2021
開本 \ Size	170×240mm
頁數 \ Page	400
書號 \ ISBN	9789620448607

● 設計 \ Design a_kun　　　　B⁶-79

時間 \ Time	2022
開本 \ Size	150×228mm
頁數 \ Page	208
書號 \ ISBN	9789620450853

C6-4

日本「風情」誌

C6-3

日本妖怪物語（第三版）

C6-2

秋水堂論金瓶梅

C6-1

瀛洲華聲：日本中文報刊
一百五十年史

C6-8

路向（增訂版）

C6-7

中國尋路者訪談錄

C6-6

中國的近代：
大國的歷史轉身

C6-5

香港：我心我城

C6-12

夢境心理學

C6-11

懸崖之上：
從貿易戰看中美關係

C6-10

溢出：
中國製造的未來（增補版）

C6-9

澳門基本法案例彙編
（1999-2019）

C6-16

城市傷痕：
港漂眼中的香港修例風波

C6-15

瑪麗蓮·夢露

C6-14

你不知道的，夢都知道

C6-13

建城·傳承：20世紀滬港華人
建築師與建築商

C6-20

中文作文實戰手冊

C6-19

我怕將來會忘記 ——
武漢抗疫手記

C6-18

國安法 廿三條 安全與自由？
—— 國家安全法之立法及比較研究

C6-17

解決爭議的藝術

C6-24

築 · 愛 —— 從建築設計到
建立關係的應用哲學

C6-23

展望（課本全二冊）

C6-22

香港語言文字面面觀

C6-21

我的香港足球綠皮書

C6-28

中國傳統色 ——
故宮裏的色彩美學

C6-27

香港詞人詞話

C6-26

匈奴史稿

C6-25

回憶的味道

C6-32

青年與一帶一路：
中東歐的機遇和挑戰

C6-31

鐘錶的故事

C6-30

牛兄牛弟

C6-29

五霸迭興説春秋

C6-36

流動的血脈 ——
大運河文化透視

C6-35

東言西語：
在語言中重新發現中國

C6-34

都市人的瑜伽：
創造個人的療癒

C6-33

霓裳・張愛玲（增訂版）

C6-40

旗袍時尚情畫

C6-39

中國思想

C6-38

刑罰的歷史

C6-37

大象的旅行：
「短鼻家族」北上南歸記

C6-44

開拓人類與真菌的
共同未來

C6-43

一豆一世界

C6-42

中國海報藝術史

C6-41

100 支酒與我和他和你

C6-48

古典文學研究的視野

C6-47

談而不判　仁者不憂 ——
香港警察談判組 45 年紀實

C6-46

在慶祝中國共產黨成立
100 週年大會上的講話

C6-45

棒球拾夢

C6-52

香港談食錄 ── 環宇美食

C6-51

筷子：飲食與文化

C6-50

人生小紀：
與李澤厚的虛擬對話

C6-49

香港二十八總督（第二版）

C6-56

當中醫遇上西醫 ──
歷史與省思（增訂版）

C6-55

時代之問　中國之答 ──
構建人類命運共同體

C6-54

「中國之路」與平行世界 ──
COVID-19 疫情時代的中國視角觀察

C6-53

設計元宇宙

C6-60

方生方死 ──
被遺忘的專業

C6-59

中國住宅概説

C6-58

中國繪畫史

C6-57

讓空間留白 ──
參與式建築設計

C6-64

歡迎來到人間

C6-63

八和的華麗轉身 ──
重塑傳統品牌

C6-62

揸莊家族 ──
澳門龍頭產業造王者

C6-61

三十年北京　三十年香港
── 我的跨世紀故事

設計師訪談

Interview with Designers

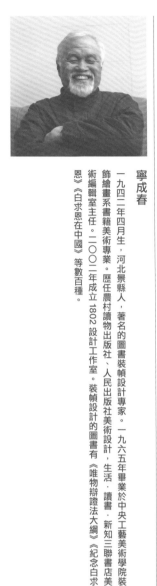

尹文／尹健文

一九五三年生於香港，自幼隨父習畫。一九七○年，畢業於香港漢華中學，入職少年畫報社，其後曾任朝陽出版社編輯、南粵出版社編輯及香港三聯書店美術編輯等。參與策劃出版多本書冊，包括《舊京風俗百圖》《中國園林藝術》《敦煌的藝術寶藏》《中國古建築》《西藏布達拉宮》《明式家具珍賞》等。

黎錦榮

攝影師，書籍設計師。年青時從事金屬工藝廠的樣板設計工作，後於香港太古設計學院（現為香港理工大學設計系）進修夜間平面設計課程，一九八三年畢業。同年經尹健文先生介紹入職香港三聯書店，主要負責畫冊及文史圖書設計。曾獲香港設計師協會印製大獎書刊類冠軍、平面設計在中國銅獎等。

靳埭強

一九六七年開始從事設計工作，國際著名設計師及藝術家，靳埭強設計獎創辦人，國際平面設計聯盟AGI 會員，香港藝術館榮譽顧問，中國文聯香港會員總會顧問。靳氏熱心藝術及設計推薦工作，現為汕頭大學長江藝術與設計學院榮譽院長，曾任中央美術學院、清華大學、吉林動畫學院等高等院校的客座教授。

靳氏在本地及海外屢獲殊榮，是獲選香港十大傑出青年的首位設計師，獲頒贈市政局設計大獎的唯一設計師，名列世界平面設計師名人錄的首位華人，並獲英國選為二十世紀傑出藝術家及設計師。其藝術作品常於海內外各地展出，曾在中國、英國、美國、德國、芬蘭、日本、韓國、新加坡等地多次策劃及舉行個人展覽。

寧成春

一九四二年四月生，河北景縣人，著名的圖書裝幀設計專家。一九六五年畢業於中央工藝美術學院裝飾繪畫系書籍美術專業。歷任農村讀物出版社、人民出版社美術設計、生活·讀書·新知三聯書店美術編輯室主任。二○○二年成立 1802 設計工作室。裝幀設計的圖書有《唯物辯證法大綱》《紀念白求恩》《白求恩在中國》等數百種。

Zepu Ning

Kan Tai Keung

Oscar Lai

Ken Wan Kin Man

N K L W

陸智昌

香港出生，畢業於香港理工大學平面設計專業，曾於香港三聯書店任職書籍設計，期間曾遊學法國兩年。二〇〇〇年迄今，於北京從事書籍設計及出版策劃。二〇〇三年，與資深出版人董秀玉女士及友人共同成立一石文化工作室。二〇〇八年，與趙廣超先生合作，於北京出版社合作推廣故宮藝術文化研究工作室研究成果，並獲聘任北京紫禁城出版社合作推廣故宮藝術文化計劃設計總監。

多年來設計的書籍曾獲獎八十多項，包括香港設計中心亞洲最具影響力設計大獎及亞洲最具影響力文化特別獎、香港設計師協會書籍設計金獎、韓國坡州圖書獎書籍設計大獎、全國書籍裝幀藝術金獎、中國建築圖書獎最佳編排裝幀圖書、中國出版政府獎裝幀設計獎、中國最美的書、亞洲出版業協會卓越雜誌設計大獎等。

洪清淇

一九八一年畢業於福建工藝美術學校，一九八六年結業於中央工藝美術學院，曾在福建人民出版社從事書籍裝幀設計。一九八八年移居香港，後於一九八九年入職香港三聯書店，任書籍裝幀設計師，二〇〇〇年離職。

設計書籍曾獲華東六省一市裝幀設計一等獎、香港印藝單色調設計一等獎、香港貿易發展局書籍設計金獎、香港設計師年展銅獎等。

廖潔連

香港理工大學設計學院副教授（已退休），塗鴉創意間創辦人及顧問，專注中文字體設計研究。獲美國紐約大學頒授碩士學位，並先後於美國和中國香港出任藝術總監及設計師，作品在多地展覽並獲不同機構收藏，合編有《中文字體設計的教與學》等書。曾應邀擔任世界最美的書評委（二〇〇七至二〇一二），曾獲一九九六年度 WhitePaper 兩項金獎和一九九九年度 thinkCLICK 兩項金獎，以及香港理工大學頒授 President's Awards for Achievement in Research and Scholarly Activities 等數十個獎項。

趙廣超

生於香港，早年留學法國。回港從事文化藝術及設計教育超過二十年。二〇〇一年成立「設計及文化研究工作室」，致力研究中國傳統藝術和設計文化，從中探索中國文化的意義與現代價值。主要著述包括《不只中國木建築》《筆紙中國畫》《一章木椅》《紫禁城 100》《我的家在紫禁城》等。趙氏有關傳統中國建築文章亦收錄於二〇一九年英國 Bloomsbury Publishing 出版的 Encyclopedia of East Asian Design。

二〇〇七年開始擔任故宮出版社合作推廣故宮藝術文化計劃顧問，《故宮 100》《紫禁城雜誌》編輯委員。二〇一〇年擔任「城市發展中的中華智慧」研討會顧問及中國國家館「智慧長河——清明上河圖」展項展示深化設計專家顧問。二〇一二年擔任《當盧浮宮遇見紫禁城》的紀錄片的創意藝術顧問。二〇二五年與故宮出版社共同成立「故宮文化研發小組」，並擔任總監。

Chiu Kwong-chiu

Esther Liu

Hung Ching Ki

Luk Chi Cheong

C L H L

彭若東

出身藝術家庭，自幼學習繪畫，曾擔任中學美術教師八年。從事出版二十餘年，曾任香港三聯書店高級設計師，現任香港中和出版有限公司設計總監。喜好中國傳統文化、藝術，多年勤習書法。書籍設計作品《清代文書檔案圖鑒》榮獲美國國際印刷工藝師協會卓越印廊金獎。

吳冠曼

書籍設計師，畢業於湖南大學設計藝術學院，曾任美的集團美的工業設計公司平面部設計總監，二〇〇〇年加入香港三聯書店至今，現任香港三聯書店設計總監。多年來，她專注書籍設計，希望通過設計，創造美好的閱讀體驗。作品曾獲美國國際印刷工藝師協會卓越印廊金獎、華文出版物設計藝術大獎優秀獎等。

鍾文君

設計師，二〇〇二年至二〇一七年就職於香港三聯書店，任書籍設計。喜愛大自然，熱愛生活，熱愛一切美好的事物。作品曾獲華文出版物設計藝術大獎優秀獎等。

袁蕙嬋

香港城市大學創意媒體榮譽文學士，主修攝影、批判性藝術，曾任香港三聯書店書籍設計。圓潤型，眼睛只看到美好的東西，最愛看九二年版《家有囍事》，祝願人人自在安好。個人出版著作有：《如果沒看錯，這是吃蕃茄薯片》。

Edith Yuen

Zhong Wenjun

Amanda Woo

Peng Ruodong

Y Z W P

孫浚良 Les Suen

出生於上海，成長於香港，曾旅居東京與柏林，現居上海。武藏野美術大學視覺傳達系碩士及博士候選人。曾任教於汕頭大學長江藝術與設計系，其後擔任麥肯光明廣告公司 M LAB 總經理。二〇一一年創辦 NOT MAGAZINE。二〇一二年成立設計團體 WONDULLFUL CANPANY®，專注於品牌重塑與平面設計，並於二〇一六年開啟自有生活樣式品牌概念空間 WONDULLFUL® DEPT.。

他深入研究書籍結構及其物質作為文本構成的可能性，即思想物化的再構。同時拆解文字生成、重組系統表像的關聯，對概念進行符號化重置。作品曾獲香港設計師協會金獎、銀獎、銅獎和優異獎，以及中島英樹評委獎，並獲東京字體協會二〇〇六及二〇〇九 Tokyo Type Directors (TDC) 大獎等。

馬仕睿 Ma Shirui

平面設計師，中國書籍設計藝術委員會副秘書長，清華大學美術學院外聘教師。二〇〇五年和臧立平聯合創辦 typo_d 工作室。

typo_d 位於北京，作為平面設計工作室，曾與出版領域緊密合作，並為多個出版機構、品牌提供形象設計。typo_d 相關作品曾入圍第七至九屆全國書籍藝術設計展、中國最美的書、GDC、Award360 等相關獎項，曾在北京、上海、深圳、南京、杭州、首爾、東京、埃森等地展出。

林樹鑫 SK Lam

創意品牌 AllRightsReserved (ARR) 創辦人。他對藝術及生活充滿熱忱，希望可透過向大眾呈獻各類型創意藝術的作品，以藝術賦能他們的生活，令其更有活力、更有意義。

他於二〇〇三年十一月成立 ARR，一直積極與世界各地的創意人士交流和合作，突破以往對場地和空間的觀念。更呈獻了不少跨越界限的體驗，包括聞名全球的頂尖、馳名全球的頂尖，如「橡皮鴨」重暢」及持續進行中的「KAWS: HOLIDAY」展覽，及在四個中國重要城市（上海、成都、長沙及深圳），展出大型永久戶外藝術裝置。

林偉雄 Hung Lam

二〇〇三年與余志光合創 CoDesign Ltd.，並於二〇一一年成為世界平面設計師協會 (AGI) 會員，主要從事品牌形象設計。

二〇一〇年開拓 CoLAB 平台，招募青年設計師專門為非牟利團體、社福機構及社會企業承接設計項目，包括新生精神康復會屬下社企「Cafe330」的品牌形象設計、「區區肥皂」整體品牌策略及設計等。其中，「區區肥皂」獲紐約 One Show 可持續設計獎及香港設計中心亞洲最有影響力設計大獎，在英國利物浦藝術雙年展展出。CoLAB 還開展了「不完美」運動，宣揚擁抱不完美的新態度，繼續嘗試以創意及設計，推動社會正面發展。其中，「綠在區區」回收網絡的品牌形象，亦獲得多個國際獎項，並於成都藝術雙年展展出。

Hung Lam SK Lam Ma Shirui Les Suen

L L M S

張穎恒

從事媒體設計十多年，曾於《號外》、《jet magazine》、香港三聯書店、《Metropop》、橙新聞等機構任職。

李嘉敏

平面設計師，香港理工大學視覺傳達設計系畢業。二〇一三至二〇一五年任職於香港三聯書店，後於二〇二一年創立工作室 comes n goes，擔任藝術總監，多年來為文化藝術團體活動進行設計創作。近年來致力於自主設計與開發，出版創作兩本小型書誌《再見檔案》與《bubble》，藉此實驗文字與圖像的關係。

黃頌舒／黃沛盈

平面設計師，曾任香港三聯書店書籍設計。喜歡探索多變的環境，並將個人經驗轉化為設計。專長於平面設計、活動設計、書籍設計和零售設計。對展覽設計、視覺營銷亦有濃厚興趣。

陳曦成

書籍設計師、書籍藝術家。二〇〇六年，獲香港理工大學視覺傳達設計系榮譽學士，同年獲 YIC 青年設計才俊大獎及獎學金，赴英國留學，並於二〇〇八年獲倫敦藝術大學坎伯韋藝術學院書籍藝術一等碩士學位。曾任職於香港三聯書店，二〇一六年創立設計工作室「曦成製本」，兼任香港理工大學客席講師。

作品曾獲多項國際及本地設計獎項，並於世界各地展出，包括倫敦、柏林、布魯塞爾、東京、北京、上海及香港等。

Billy Cheung

Cacar Lee

Kacey Wong / Kaceyellow

Chan Hei-shing

C

L

W

C

吳丹娜

廣州美術學院視覺傳達設計系畢業，曾任廣州文化藝術研究院美術編輯，後任香港三聯書店書籍設計。現為自由設計師、城市詩文活動策劃人，提倡以詩書相伴的生活方式，並與多家出版社及美學空間等文化品牌合作。

陳小巧

汕頭大學設計藝術學專業畢業。曾任香港三聯書店書籍設計，現為嶺南師範學院講師，專注於藝術設計領域的研究與教學。

陳德峰

設計師，藝術總監，專注於展覽、音樂和文化項目的視覺和品牌識別設計。曾任香港三聯書店書籍設計師，亦曾擔任 Marc & Chantal、Studio Thonik 和 2x4 New York 的高級／首席設計師，並於二○二一年創立設計工作室 Studio Tomson。與 M+ 博物館密切合作，包括 M+ 電影院視覺形象設計，「草間彌生：1945 年至今」和「宋懷桂：藝術先鋒與時尚教母」展覽主視覺設計等；同時亦擔任香港故宮文化博物館《凝視三星堆》畫冊設計，並為西九文化區設計 POPfest、Jazzfest、SerendiCity 燈光裝置藝術節等多個視覺形象。二○一八年至今，還為《金庸》小說系列重新設計封面，將歷史悠久的經典小說代入當代的設計元素。他透過跨文化的美感和設計手法，在兼顧整個設計的系統和功能性的同時，創作直接及具當代感的視覺設計。

陳嬋君

設計師，二○一二年至二○一五年就職於香港三聯書店，任書籍設計，作品涉及語文教參、人文社科等多種題材。目前在教育文化行業，繼續從事與圖書設計排版的相關工作，持續感受這份「熱愛」帶來的能量和美好。

Wu Danna

Chen Xiaoqiao

Tomson Chan

Chen Chanjun

W C C C

任媛媛

設計師，插畫師，二〇一八年至二〇二〇年就職於香港三聯書店，任書籍設計，作品涉及語文教參、人文社科等多種題材。

黃詠詩

設計公司 minors 的聯合創辦人，曾任香港三聯書籍設計，現主力設計品牌、展覽、包裝和出版物。

麥綮桁

平面設計師，藝術總監，文字排印師，專注品牌、書籍設計和文字排版工作，於二〇一八年創立設計工作 Makkaihang Design。他的作品在海內外設計領域中屢獲殊榮，包括英國 D&AD 木鉛筆獎、美國 Art Director Club Awards 銅方塊獎、日本 TOKYOTDC 提名獎、美國 One Show、美國 Type Director Club Awards、台灣金點設計獎三度年度最佳設計獎、香港出版雙年獎出版大獎和最佳書籍獎等，亦於二〇一九年獲首屆中國 Award360。年度設計新人獎，以及二〇二〇年獲得由 DFA 亞洲最具影響力設計獎頒發「DFA 香港青年設計才俊獎」。他亦曾受邀擔任美國 One Asia Creative Awards 以及中國最美的書之評審。

姚國豪

平面設計師，香港浸會大學視覺藝術院畢業，專注於書籍設計工作，當中包括藝術、文學及生活文化等題材。現為香港三聯書店書籍設計，並與不同文化項目合作，參與出版物及印刷品的相關創作。相信透過設計，重塑出每一個文本的獨有面貌及價值。作品曾獲台灣金點設計獎年度最佳設計獎（傳達設計類）、紐約藝術指導協會俱樂部立方獎（出版物設計）、東京字體指導俱樂部、香港出版雙年獎、香港印製大獎等獎項。

Rene Ren

Chloe Wong

Mak Kai-hang

Yiu Kwok Ho

R W M Y

陳朗思

設計師，現為香港三聯書店書籍設計。

道轍 / 鍾廣俊

前互聯網視覺及界面設計師，現為香港三聯書店書籍設計。

阿昆 / 鄔賜男

平面設計師，現為香港三聯書店書籍設計。致力於大眾出版、人文藝術等領域的視覺設計工作，追求視覺形式和商業的平衡，探索平面設計在當今社會語境下的含義和可能。作品曾獲 GDC（平面設計在中國）優異獎、靳埭強設計獎優異獎，入選 APD（亞太設計年鑒）等。

Tiffany Chan

Dorgel Chung

a_kun

C

C

A

About Book Design

理解
書籍設計

如何在設計上判斷一本好書，書籍設計的標準是什麼？

● 尹健文：設計的第一要義是實用，第二才是裝飾，否則就本末倒置了。是否實用的重點體現在能否考慮讀者對象，對於不同的受眾，他們的閱讀需求不盡相同。

● 寧成春：一本好的書籍設計，首先要體現文本的精神面貌，要抓住文本的個性，體現文本所敘述的內容。書籍設計也要與時俱進，符合現實大眾的審美要求。簡練明確的傳達很重要，不要為裝飾而裝飾。書籍設計要有趣味，營造與文本相適合的意境，美而生動。

● 陸智昌：既然是書，最基本的標準就是是否能讓人愉悅地閱讀。書籍設計是處在作者、出版社及讀者之間，擔當一個樞紐的角色。藉著這個不錯的位置，可做的事情是不少的，若有書籍設計能將作者、出版社及讀者三方面的利益都均衡地呈現，它就會透出一種獨特的和諧感，這是我追求的理想的設計。

● 洪清淇：一本好書不會是根據書籍設計而判定的，但好的書籍設計不應有標準，標準只能留給製作和印刷。

● 廖潔連：標準是互動的，在時間裏互變。在文化和全球書籍設計的動向上，書籍設計的審美千變萬化，標準也可能成了前進的包袱。但換句話說，亦不能漠視書籍設計的基本。再者，書籍設計的內容與設計所建立的氣氛尤為重要。

● 吳冠曼：好的書籍設計應該給讀者提供好的閱讀體驗。設計在形式上表現的度是關鍵。現在這個時代，由於電腦和印刷的發展，書籍設計變得很便利，設計師輕而易舉就能實現一些特別的設計效果，如何做到設計美觀、與眾不同，又能讓閱讀感到舒適，設計師往往需要控制自己的表現慾。因此，書籍設計現在的重點可能是做減法，避免過度設計。

● 孫浚良：判斷一本書的設計，我的標準是它的形式和內容是否一致。首先，拿到這本書時，我會不會想去翻閱？它是否引起我的好奇？其次，它的內容和它使用的設計語言是否協調和一致？書籍設計不是設計本身的事情，它必須與文本產生關係，是對作者和文本的客觀呈現，而不是一種主觀的判斷。設計師本身就是將作者帶給讀者的一個橋樑，並不是主角，所以好的設計不應該讓讀者看出設計師的個人風格。

● 袁蕙嫟：我會聞一聞紙香，感受拿起來的觸感和翻閱時的節奏。這是判斷它是否作為一本好書的第一步。除了感、觸之外，好的設計作品當然是能夠帶出整本書的思想、內容、作者之感的結合體。如何將書中思想用點、線、色調、虛實來表達，這些都是設計師最需用心的地方。

1

● 陳曦成：「書籍設計」（Book Design）包含全方位的、立體的思考與創作行為。有人把「書籍設計」納入平面設計，認為只要注重平面設計或版面設計，認為只要注重平面設計的語法便可設計一本好書，但這往往是不夠的，這是很多設計專業學生乃至在職設計師對書籍設計的誤解。好的書籍設計標準，要顧及「物質性」「物理結構」「書作為實體」「平面版面設計」的各方面考量，才能有創意的發揮。「書」是一個實體，是一個三次元甚至四次元（三維空間加上時間）的物件，它並不是一張紙或一個平面，而是一個切實的「物」。大概要認清這一點，才能理解何為「書籍設計」。然而，怎樣才算是「全方位」的設計考量呢？這牽涉到文字、語言所表達的信息與字體學的運籌，圖像、色彩、幾何元素與平面空間的適當配合，物料和紙張的選取，以及敘事方法的合理運用和互動，再加上與作者、出版社、印刷廠多方通力合作，這樣才能設計出一本好書。

● 馬仕睿：我想一本好書的價值就在於有人一直願意留存它吧。而書籍設計的標準也是因人而異，我只能說說我自己。我不是那種甘於幕後的設計師，所以我的想法可能和傳統的「為作者做嫁衣」、「為讀者服務」型的設計師不同，有時候我覺得設計一本書應該有自己的觀念，這種觀念可以干預內容、可以影響閱讀，但我依然也堅持，設計要和題材關聯，呈現出一種「恰當」，而「過分」或者「不足」的設計都不完美。

● 黃頌舒：最基本的標準是「適合」。花俏的外表只是將書籍作為創作的媒介。好的書籍設計需發揮其可讀性，讓讀者產生興趣，有效地傳播信息，還要考慮到拿在手中的質感是否舒適。不少書籍內容也很有趣，但不一定能透過書名得以表現。

● 陳德峰：一本書的設計絕非一個設計師能夠決定，設計只是一個形式。在設計的比重中，有時候設計師自身的風格會加入其中，有時候作者和編輯的意見會加入其中，有時候作者自身的風格會加入其中，有時候作者和編輯的意見會加入其中，限制決定了它的發揮空間，這些因素共同形構了一本書的設計風格。對我來說，一本書的設計最重要的是書籍本身，書籍內容決定了這本書是否好。如果將書籍設計與書二元對立，我認為是不恰當的，設計只是為了呈現書的內容。因此評判一本書籍的設計是否好，其實書本身的內容、編排、調性已經決定了設計的發揮限度，它涉及多方面的配合。書的設計事實上從作者開始創作的那一刻就已經開始，設計師可能會在前期介入，也可能在整本書稿完成後再介入，兩者涉及的發揮空間有所不同。具體來說，我的準則是首先看文字排版，中文書的文字排版功力很大程度上影響了整體設計感，其次是感受質感，感受紙張上手的感覺，還會關注印刷的細節，使用了哪些工藝。但這些都不是太重要，重點在於設計能夠呈現書本身的內容和味道。

←

● 吳丹娜：外在與內質的統一吧。一種自然而然的感覺。在我看來，書的設計其實是閱讀的設計。每本書都有它應該的特質和模樣，它只為內容而存在，為閱讀而存在。判斷裝幀好壞的根本還在於書的內容本身，沒有了內容，裝幀就什麼也不是了。內容支撐設計概念的產生。好的設計也很重要，若能輔助內容的呈現，那設計也就完成使命了。平面設計師鈴木成一說：「作品『讓人明白其意思』之前，首先應該『讓人眼前一亮』，我認為設計師需要拷問自身對此警覺的程度如何。」我非常贊同，並且可以作為在做設計時對自己的提醒。

● 姚國豪：設計能夠呈現該文本的應有面貌，在閱讀體驗與美學上取得平衡，透過節奏氛圍的營造，將讀者帶入文本的世界。

● 麥綮桁：書是傳達信息、將信息固結的一個載體，首先信息的傳達一定要清晰，書籍設計與信息之間需要有好的平衡，這是首要目的。更進一步，在達到這個平衡之餘，看可否打破一些固有的認知框架，這種突破對於讀者而言是有吸引力的。我自身對於書籍的內容設計，包括字體和排版所花費的時間要多於它的外在形式，書的整體性十分重要，如果一個好看的封面翻開後是

● 黃詠詩：在書店裏，我往往都會拿起美的書去

無趣的設計，則失去了設計的整體性。設計師需要對內文圖片的選放、字體的選定做好框架，而不熟悉的題材、作者進行探索的，讓書本可以被看見。那就要配合創意，好設計讓題材有更新鮮的展現。設計師每次若能在每個細節上花心思配搭突破，帶來的視覺刺激往往令人驚喜。

● 阿昆：對內容的視覺轉譯是否合適。不因華麗的裝幀而肯定，也不因樸實的裝幀而否定。綜合看這本書籍在設計時利用有限的空間內做了什麼，做對了什麼。

設計作為一項好工具，讓書本內容的展現得以昇華。好設計是讓作者想表達的訊息得以用視覺元素呈現。好的封面設計讓讀者在未打開書前，就已對該書產生想像。而用色、選紙、字體、排版等每一項的選擇，都影響著讀者的閱讀體驗。好設計挑選最合適的設計元素，以讓讀者最容易進入書本的世界。最後是團隊因素。每本書都是團隊合作的成果，設計師很多時需要與編輯互相配合，例如內容如何分配、資料如何展現、何時加插插圖等等，每個細節都是兩個或多個角色在影響著的，以讓內容有最佳的呈現。

● 陳朗思：我沒有一個很明確的標準去定義好的書籍設計，亦暫時未有很深的經驗去分析，這也是我學習中的地方。各人有著各自喜好，相信一本書若有讀者喜歡、欣賞，也可以是好的書籍設計了。

細閱。我覺得好的書籍設計，是可以吸引讀者對

書籍設計概念的產生。好的設計也很重要，若能輔助內容的呈現，那設計也就完成使命了。

意，書籍的裝幀設計是否破壞它的內容，這樣會違背設計和出版的動機。過去我與設計師陳曦成在一次 Talk 中討論過如何在設計中兼顧環保這一問題，他說，我們當然可以追溯和使用環保的紙張，但更重要的是，如果一本書經常被拿起、經常被使用，那麼它就能避免成為廢紙，這也是一種環保。

中能夠包含一些巧思或驚喜，這會讓書籍產生一種高低起伏的節奏感。我平常看書的時候也會留非完全交由排版來做。另外我比較追求不同版面的展現。設計師每次若能在每個細節上花心思配

道轍：與內容契合，畢竟一本書最核心的是內容。作為讀者，我有過被一本書的書名和封面「欺騙」的經歷，也有過因為封面不好看而差點錯過一本好書的經歷。而作為書籍設計師，我希望做到既不喧賓奪主、也不給好的內容拖後腿。

做到既不喧賓奪主、也不給好的內容拖後腿。

計了。

如何構思一本書的設計？

● 陸智昌：首先是讀書稿一遍，書沒讀過，就沒法考慮事情。不同的出版社有不一樣的氣質的出版物，通常是先以出版社的角度去考慮能做什麼。對於一間出版社來說，每一本書就是一個品牌、形象的累積，若果每一本書都能烙上出版社的 DNA，經年累月之後，效果將是巨大的，雖然這個看法已無太多人關心，但我還是堅持用這觀點去考慮書籍設計。

● 吳冠曼：接到一本書稿，我會先了解內容的特點，即該選題與同類題材的不同之處在哪裏，找到這個獨特之處後，再想辦法用視覺語言來表現出來。

我希望自己設計的每一本書都與眾不同。我設計一本書的思路通常用品牌設計的思路來做，首先要找到這本書的個性（性情）特徵，通過了解作者和選題的獨特性，再把這個「特徵」轉化成一系列的視覺、感官系統，即從空間、平面、色彩、質感和裝幀這些方面去表現這種獨特性。

● 陳曦成：我會先從編輯那裏得知我們將要出版什麼書，看看初稿文本，了解、消化並分析內容，把作者的構想與文章的中心思想整理出來，與編輯討論。除文字外，有時作者會提供相關相片或插圖，我亦會仔細閱讀，可能有時視覺上的衝擊也會是靈感的來源。其後，我拿著這個主題重點，從一個字或一句話的概念中，不斷思考可運用的 Design Approach 與素材，設法想出一個令人驚喜的設計。大方向明確後，再多做資料搜集，看看想做的設計是否可行，是否有足夠的空間發揮，風格是否可取。接著開始設計 Main Visuals 與內文版式，通常完成設計方案後，會再與編輯和作者一同開會，聽聽他們的意見與想法，討論後挑選一個可行方案，據此修改。若沒有問題，修改後的方案便是最後可用的了，隨後就可以開啟設計及排版工作。至於封面設計，我有兩個不同時間點的做法：一是在做版面設計的同時思考封面概念與實踐；二是在內文版面完成之際再開始構想。無論是哪種做法，設計概念與方向都需要配合內文設計，這樣才能做出內外統一的整體設計。

● 黃頌舒：我會請編輯簡單講解書稿內容和作者想表達的信息，也請編輯發表一下個人感受。因為他們與書稿相處的時間較長，應該產生了不少感情。當我被感動後，就會考慮如何把那份愛和熱誠呈現給讀者，還會考慮這本書在書店或讀者家中出現會是什麼模樣。

● 李嘉敏：拿到一本書書稿後，我會事前問清楚需注意的事項，例如整體想呈現的書本大小厚度、文字編排採用橫排或直排等等，初期會預先跟編輯討論想法，有效的溝通能省掉往後一些執行時間。剛開始我不會設下視角風格，而多以從文本

入手，閱讀序言與後記，記下能帶給我畫面的句子。與編輯、作者溝通的時候，儘量不談個人喜好，因為大家的審美喜好或不一樣。執行需要有恰當確切的視覺形式傳達，所以我著重在解決問題上。我時常在想一本書的封面放到書店裏要如何能吸引讀者拿上手翻閱，我理想中的書籍設計，應該是能輔助內容的閱讀，引起視覺的共鳴或好奇，從而讓讀者有興趣翻閱。

● 陳德峰：我通常會先找到一個關鍵元素，把它變為一個主視覺，有時從內文出發，有時從封面出發，最終呈現出完整設計。像《戰後香港精神科口述史》這本書的設計是從內文出發，最後才完成封面設計。內文的一些文件記錄是橫排文字，因此內文選擇橫排。扉頁採用冒號、引號形式設計版式，粗線條是對引號的誇大處理，在視覺上表現出對話形式。我對內文的訪問內容在字體上做了區分，令讀者對對話內容一目了然。在排版方面，因為我個人受到一些西方影響的成分，因此入手方法背後有一個網格，這個網格統通常確定了一些版面的比例、圖片的安放，例如圖與表格的寬度相當。封面基於內文版式設計而成，較小的邊界距則一直是我的個人偏好。

● 吳丹娜：拿到一本書稿，就像要去讀懂認識一

個人那樣。我會先從編輯溝通上了解文本和作者的背景和要求，再在自己接觸文本時，快速翻閱（如果可以通讀一遍就更好）建立一個初步的感性認識。我會去想像它的顏色、樣式、形態，甚至被讀者捧在手心的感覺是怎樣的。信息肯定要經歷一個「分解」與重新「化合」的過程，翻閱文本的時候，我會重點關注目錄、序言和內容關鍵字詞，並初步建立文本的一個架構，去發現文本本身的特質，慢慢地，一些關鍵元素就會浮上心頭。內容的版式設計上，我習慣先在白紙上大致設置好版心、標題、頁眉等位置，之後再轉移到電腦屏幕精細操作，這樣文本的脈絡也就慢慢清晰了。封面構思也相似，找到覺得符合文本氣質的元素和字體，像繪畫那樣去呈現一個畫面。最重要的是時刻要以整體的眼光去看待整個文本的進程。如何最大限度地表現出書中的韻味，既讓人感到新穎，又不違背主題。我嚮往以作品本身的力量為根基的「屬於自己的書」。這應該也是書籍設計者所要一直努力追尋著的吧。

● 姚國豪：先了解結構（或目錄）再看內文，對文本有一定程度的理解及掌握圖文比例後，我會先處理內文；從開本、版式設計等，建立起這本書的閱讀節奏。以呼應內容的想法構思封面，同時考慮合適的裝幀方式及物料。

● 阿昆：接到一本書稿後，會根據題材、內容、成本等方面綜合考量，將要設計的書籍圈定可以發揮的空間，知道自己能做什麼，再從可發揮的空間裏選擇更具體的細項去突破，完成設計。基於整體概念，我的設計有的時候更突出封面設計，有的時候更突出版式設計，有的時候則更突出裝幀。

● 陳朗思：一般會先了解書稿內容、主題等，再與編輯溝通並協調作者的意見，討論後再開始構思。

3

在設計生涯中會否有瓶頸期，你是如何度過的？

● 陸智昌：可能很早就明白自己可做什麼，不做什麼，一直都安靜地做書，沒有什麼波瀾。然若遇到難題，也不用發愁，設計是眾人之事，要解決的也是大家的問題，找編輯們合力解決就可以了，畢竟和他們合作已很長久，相互了解。

● 吳冠曼：遇到瓶頸的時候，我一般首先求助編輯，請他（她）分享書稿和作者的故事，提供一些線索。與編輯的碰撞，往往能激發一些靈感。有一次，我在設計《日落香江——香港對日作戰紀實》封面的時候，封面通過終審後，總覺得少了點什麼。有天早上醒來，我躺在床上，腦海呈現與日軍打仗的場面，想像自己被尖刀刺到的感覺，突然找到了靈感，模擬被刀砍下的情境，將書名文字右下角削去一角，把血腥、刺痛的感受表現出來。

● 黃頌舒：取捨和共識。書籍設計始終不是個人創作，是作者、編輯、設計、印刷的共同作業。若有問題不能解決或意念不被理解，就去溝通，達到共識，盡到全力就足矣。

品有一個大致的樣式和美感，但是落實到操作上根本呈現不出來。這令我很苦惱，但也沒辦法，需要時間的積累和對事物的感悟能力，才能使得手上的功夫有所表現。因此，設計工作永遠需要一直練習和絞盡腦汁地尋求技能幫助。工作細節也十分繁瑣，設計一本書有時要翻閱許多書籍，從中尋找一個小小的符號元素。一本書的製作周期有時很長，所以也很需要耐心。也會有毫無頭緒的時候，因為設計不僅需要知識，還必須有洞察力和創作靈感。時間充足的話，會去逛逛書店或看看相關展覽，刺激一下想法。另外，我有個習慣就是收拾整理物件，收納整理的過程對我來說很解壓，那是一種可以讓自己放空的狀態。有時候自己的積累有限，無法生成創意的同時又面臨著交審日期，這時間點就必須要放手和結束，否則也會影響手上其他書稿的進程。所以有些書能夠完成，比想要達到的完美更重要。

● 陳德峰：每隔兩年都會有瓶頸期，我會強迫自己做一些不那麼舒服的事情，做一些沒做過的事情，從熟悉的設計手法外尋找其他可能性。當設計使用的紙張、字體、版式開始模式化時，我會排除這些答案，問自己這套模式是否真的適合，如果不適合，那麼會否存在第二種解法。另外一個很重要的方法是觀察設計以外的事物，其他維度的事物會啟發我做書的靈感。我也會離開現有環境，向外學習和探索，文化的轉換對我的瓶頸期會是一個比較好的破除，文化之間會有借鑒和反省的過程。

● 吳丹娜：通常是眼高手低。就是可能想像的成

「設計的學習，始於磨練眼力和眼界的修行，所見

所聞所行積累到能讓自己雙眼清明，妙劣自能早早了然於心。」這真的是很好的時刻和狀態。我將繼續步履不停，磨練技巧，建立屬於自己的設計觀。

● 姚國豪：基本上沒有遇上很長的瓶頸期。當遇上一些較複雜的情況時，多觀察生活、對各類文化抱有好奇心，總會為同一件事找到新看法。

● 阿昆：有的，對我來說，瓶頸期本質是我自己對設計的追求和理解一直隨著閱歷和時間而變動，外在表現為設計風格的隨之變動，這期間的手眼不同步對我來說是一個瓶頸。怎麼度過瓶頸期，其實沒有什麼技巧，就是多看多想多練，只要熱愛，這些應該都不是問題。

● 道轍：瓶頸可以分為兩類：一類是對書的內容不太有把握，或是難以從書中提取可用於設計的

元素，這時就會與編輯討論、請編輯提出建議；另一類是感覺自己在某一類型書籍的設計上，很難跳出一個框架或形式，這時會去瀏覽不同設計師、不同類別的作品，想一下其他表現手法是否可以巧妙地用上。

● 陳朗思：在開始接觸書籍設計後，發現有比我想像中更多需要注意的地方，自己亦擔心沒有足夠能力應付。幸運的是，在編輯及其他設計師的幫助下，我慢慢適應了流程，並在當中開始嘗試更多設計風格。

3

4

談談你對書籍設計趨勢和潮流的看法。

尹健文：現在整體潮流偏向視覺藝術，因此有些設計會「走火入魔」，追求形式的新意，追求別人沒有做過的風格。但書籍設計師需要了解書籍的生產環節，只有了解一本書是怎麼生產的，才能很好地表達設計的生成邏輯，才能更好地做設計。

寧成春：書籍設計要整體考慮，正文版式很重要，時刻牢記「竭誠為讀者服務」的社訓，便於讀者閱讀。提倡簡約的風格，設計隱藏在背後。萬萬不可脫離文本，彰顯設計者的個性。形式應符合內容，體現文本的個性。

陸智昌：天時地利，一種設計風格誕生了，隨之更多人理解、驗證，甚至同行，成了趨勢，再到大眾的認受，匯成潮流。就如一條江河，風格在源頭，越往下游，影響力越大。從風格到潮流的進程中，可了解到關於人的不少

事情，在大大小小的江河裏，肯定能找出關於書籍設計已經達到一個較高的水準，似乎到了一個瓶頸期，這可能也受內容的局限，有價值又有創意的選題不多見，設計的後勁就顯得比較薄弱。如何將有價值、生命力強的文本通過創新與設計，讓更多人受益，這可能是一條出路。

河川星羅棋佈，沃土處處，可惜的是，華文出版裏這些河流不是很多。

洪清淇：在數字時代的今天，紙媒書籍設計只有更好地體現其可視、可觸、可擺、可贈送、可收藏的功能，才會更顯圖書存在的優勢和生命力。

廖潔連：電子網絡世界，書籍是在求生存的，並重建書籍本身的價值。那麼，怎樣去打開書籍設計概念（theory）？例如，如果將書視為舞台、電影、音樂會等多媒介的設計取向，那書籍原本的組織方式就會有所改變，而設計也將隨著有所突破。

吳冠曼：我入行二十多年來，華文的書籍設計不斷進步，香港出版物早期通過向海外學習，已

漸漸形成成熟的設計風格。近年來，傳統書籍設計

袁蕙嫜：表現在字體設計、差異大的色調配搭，以及人工智能的特別效果等方面。

陳曦成：身為設計師，我們當然有自己的一套美學觀與視覺語言。我並不非常關注設計風格的趨勢或潮流，而關注於為作者的文本量身定做適合書籍內容的設計。每本書的設計所具備的元素不同，有些書傾向於展示圖片的視覺效果，有些書需要我們自己畫出 graphics 作為主元素，有些文學性較強的書甚至只需用到 typography（排印）。因此，一本吸引人的書籍設計往往沒有標準答案，我們擁有無限的空間去發揮。

書籍設計師需要設計的書題材各異，設計理念、思考模式、美學規範無法嵌套於每本書，所以我著重從每本書的內容出發，希望每次都能帶給讀者不同的「驚喜」。因此，設計師閱讀文稿、與作者／編輯溝通這兩方面的工作非常重要，了解作者的想法，才會明確一本書的設計方向。

● 馬仕睿：我個人願意這麼表達我的看法：整體上對書籍設計的關注點逐步開始「從外而內」了——對於內文的編排正在逐漸成為焦點，越來越多的設計師開始討論網格，開始注意文字的編排，「typographic」不再是一個生僻的詞彙；對書籍設計的認識也開始「化零為整」了——不再孤立地討論封面、字體和插圖，轉而去關注如何整體拿捏一本書的「氣質」，紙張不再只有硬挺和高遮蔽度的才是好的，柔軟、順紋、輕薄的紙張也成為選擇的重要範圍，也不再簡單覺得應用特點差異大的材料就可以完成對一本書的塑造，

而是需要斟酌材料之間的關係。這些都是非常令人欣喜的趨勢。設計應該是自由的、充滿想像力的，這需要寬鬆的環境，允許專業範疇內的探索和嘗試，我非常希望這種開放的專業精神也可以成為書籍出版設計行業的趨勢。

● 黃頌舒：怎樣的趨勢或潮流都無所謂。能有效給讀者傳達信息的，都是好設計。

● 李嘉敏：近年與從事出版業、印刷業的朋友會談及不同類型裝幀、後期加工如何執行。近年來，香港越來越難找到做後製加工的廠商，甚至裸脊穿線書都需要到內地後製，生產時間的增長與製作成本的增加，對出版與設計來說都有一定影響。雖然如此，但我們仍會在市面上看到越來越多裝幀獨特、具收藏意義的書，它們更著重內容的表達，它們擁有更多不同形態的可能性，這都能夠加深讀者對每本書內容的感受。

● 陳德峰：有進步，但不是跳躍性的進步，是比較平靜的趨勢。書籍的形式已經固定，書籍設計的水平已經到達過高峰，因此很難說有一些驚人的發現。但也會看到中文書中一些西式的做法，融入西式排版的表演方法，這些會讓人眼前一亮。香港三聯同樣如此，這裏的設計一直處於比較好的水準，但未必有一個跳躍性的趨勢。除了書籍以外，我看到的趨勢是設計的全球化，在社交網絡上會發現，不論是歐洲的還是日本的設計作品，它們的設計風格越來越相近，彼此相互影響的程度很大，整體風格會有同質化的趨勢。中文排版有其自身的局限性或固有印象，我相信它的發展也會進入這種全球化的趨勢之中。在這個過程中，不只是中國在學習西方，西方也同樣在學習中國，西方人看到有中國元素的排版也會覺得新奇，也會在英文書中放入個別無關的中文字作為設計元素。我在國外期間發現，一些西方人認為中英並排的封面設計十分特別，是一種「雙

4

語設計」，這種對於他們的設計理念事實上對於我們來說，可能只是一種功能上的需求而已。

● 姚國豪：在網絡資訊碎片化的時代下，對於一個專題文本來說，專業的梳理及整合變得更為重要，書籍設計愈趨精細化。

唯題材資訊是萬變的，設計不應受限於趨勢或潮流。書籍設計的背後，往往是為了讓資訊能被恰妥地保存及傳遞。如何透過設計語言達到此一目的，是最值得思考的地方。

● 麥綮桁：我感覺純形式主義的趨勢比較重，看上去不是越來越多的書出現，而是純形式的出現，有時候書籍設計可能也需要一些形式的出現來打破既有框架，它未必就是不好的趨勢。此外，關於書籍設計的討論越來越多，這也是一種潮流。書籍設計的潮流和趨勢是相互影響的，所以很難武斷地去界定一種設計風格的來源及其影響。地區之間相互借鑒是很自然的現象，比如，台灣地區的設計很大程度上源自日本，它的商業模式和日本相近，許多出版公司的體量很小，甚至只有幾個人，在這種商業模式下，書籍裝幀會受到很多限制，因此可以看到日本和台灣地區的書籍設計側重於平面視覺，也即表現為封面設計。但這並不意味著兩地的設計風格趨同，可能我們所見到的個別非常出名的設計師，他們的風格是有所指向的，但此外更多的設計師可能在不同風格上都會有所呈現。

● 阿昆：書籍設計發展至今，外在的視覺表現形式其實已經很難有大的突破和進步了。大體上的表現形式在我看來沒有大的改變，只是平面使用的圖形和字體會因潮流做改變。在書籍設計概念表達上，國內外相比，國外更偏向編排邏輯的內在表現，國內則更偏向裝幀方式和圖形的外在表現。

● 黃詠詩：隨著資訊碎片化的時代來臨，影片圖像在網絡衝擊著我們。讀者購買書的動力減低，光有精彩的內容還不夠，一本書需要配合豐富的畫面，才能吸引這個世代的讀者。書籍設計在這時候扮演重要的角色。當下的書籍設計，是前所未有的豐富和吸引眼球的，設計師「無所不用其極」，以精品化的設計讓書在市場上得以出彩。作為一個設計師，對於如此多的創意爆發是喜聞樂見的，也希望由此，可以重新吸引新世代重拾閱讀的樂趣。

● 陳朗思：雖然電子書應該會是之後的趨勢，但紙本書籍的質感是無法取替的。

Book Design Story

我與三聯

● 尹健文：我本身是學美術出身，先父是我的美術老師，原來在漢華中學教美術。我從小跟隨他學畫畫，一九七〇年中學畢業，隨即去了少年畫報出版社。記得當時是黃寧老師找到我，請我去少年畫報社工作。當時雜誌市場很敏感，做了一段時間，市場銷路不好，少年畫報社就停辦了。

隨後，上層領導將其轉調為「朝陽出版社」，在現在的中環三聯開辦。當時還有一個副牌叫「南粵出版社」，兩個出版社都以社會類的圖書為主。

在朝陽出版社做了一段時間後，一九八一年，香港三聯重新開發出版選題，蕭滋先生統籌出版。

當時香港三聯的設計部主任王春霖即將退休，蕭生找到我，請我去做設計，於是我抱著嘗試的態度開始了設計生涯。

當時，香港三聯最重要的工作是「兩報一刊」，分別是《人民日報》《光明日報》和《瞭望》週刊。北京和香港兩地要同步出版，所以在北京一出，第二天在香港就要見文。《瞭望》週刊曾經出過香港的海內版，基本上一週有四五天要通宵。通宵時，我們就在報紙堆裏過夜。香港三聯是我設計生涯中的一個起點，奠定了我出版工作的基礎。

● 黎錦榮：我能夠在香港三聯工作的契機，首先要特別感謝尹健文先生，我們都是香港太古設計學院一同攻讀夜間平面設計課程的同學（後來太古設計學院升格為香港理工大學）。而尹先生當時是香港三聯美術製作室經理。我們一同在一九八三年畢業。畢業後，尹先生介紹我進入香港三聯工作。上世紀八十年代是香港出版業界的黃金時期，無論是書籍雜誌銷售或書冊印製出版，都處於百花齊放的環境中，各展繽紛。當時香港三聯由總經理蕭滋先生主持經營。之前店名名稱是：生活·讀書·新知三聯書店，秉承內地北京生活·讀書·新知三聯書店，發揚及擴展海外文化業務。當初書店以銷售內地圖書畫集、文化人物傳記，翻譯國外書冊為主要業務。由於上世紀八十年代民間閱讀風氣盛行，有鑒於此，蕭滋先生將我們祖國的中華文化，如山川風光、歷史文物等等，聯合內地專家、學者、出版社等一同籌劃，出版精美圖書畫冊專輯，介紹給香港及海外讀者，使海外華人加深對中國傳統文化的了解和認識。

在我加入香港三聯前，相信書店領導層已經有好幾個畫冊選題在籌劃進行中了。《圓明園》和《明式家具珍賞》是我於香港三聯工作的開始，進入美術設計部工作後，尹先生帶領我，開始到北京接觸大型畫冊的籌備工作。到了北京後，和內地有關出版社同人一同觀賞圓明園實景，安排攝影師實地考察和拍攝照片。隨後尹先生和我，聯合北京文物出版社負責人及王世襄先生等人士一起參詳討論《明式家具珍賞》在香港製作出版細節等工作。初入行的我，能夠有機會和內地文化界前輩參與這些大型書畫冊工作，使我增廣見聞，真的難能可貴！

●寧成春：一九八九年因《香港園林》曾與香港三聯的設計師合作，在廣州新聞出版局招待所一起工作。在這之前，新華出版社曾為香港三聯編輯過一套旅遊圖文書籍，新華出版社社長請我為這套書整體設計。一九九一年，董秀玉總經理約我為香港三聯策劃編輯《宜興紫砂珍賞》，我參與編輯、攝影、整體設計、監印。此書獲一九九二年香港印藝學會全場總冠軍等八個獎項。一九九七年香港回歸前，亦邀我去香港，為特首董建華設計《香港》書冊禮品書特藏版。

●陸智昌：當時在三聯工作的朋友說出版部有書籍設計空缺，建議我投函應聘，說來也真巧，原來主管設計室的正是中學會考美術科的輔導老師尹健文先生。

●洪清淇：我初來香港時，在一家小廣告公司打工。每天下班都經過中環三聯書店門市，心想如能到三聯書店工作該有多好呀！不久後，在報上看到了三聯招聘設計的廣告，就去應聘，數日後被錄用了。那是第一次體會到心想事成的欣喜！

●趙廣超：當年聯合出版集團總裁趙斌先生，他作為前輩的風範，他對知識、文化的興趣教會我很多。我是很執著的人，趙斌先生出格的方式給了我很大啟發。當時他見我做《筆記〈清明上河圖〉》，就請當時香港三聯的總編李昕去杭州找任道斌院長來審閱，我得到了很正面的回覆，正因如此，我才下決心離開香港理工大學，去做我想做的事情。

香港三聯上上下下與我合作的這麼多人，他們都令我很感動。我覺得人生總有些未能預期的事情：當年不教書了，我要去北京故宮做嘗試；十年之後我又從北京回香港。事實上每個階段都有些有趣的收穫，只需認真去做，那些收穫是為了下一個階段出現的。

我的第一個編輯是沈怡菁，接著是李安，後來我就不在香港了。我第一次去見沈怡菁的時候，最難忘的事情是，我們剛把稿子放下就火警鐘大作，大家都要逃生，沈怡菁說「對不起，我忘了拿稿了」，我說，「這是命運，要燒就由它吧」。後來我給聯合出版集團寫了一篇文章〈一把火〉（載《文化同行七十年——香港三聯成立七十周年紀念特刊》）提及此事，這書稿出版後反響很好，或許正因為那把火。

香港三聯最初給我的感覺是魅力，那種吸引力、做書的專注力，以前我們看書，父母只要見是香港三聯的書就是放心的，我認識的一些作者，他們都以在香港三聯出書為榮，這是非常好的傳統。

香港三聯的書現在面臨的困境，有無數人問過我應該怎麼辦。我在香港出版學會曾說，我覺得現在的書太漂亮了，好像在求人家看自己。我希望年輕人能多點接觸自己文化的魅力和美學內涵。

附：趙廣超訪談餘論

一、您過往的作品中反映出創作者與藝術和自然的從屬關係，這種關係是如何形成的？

當你看到一個客體，就會建立一種歸屬，把自己當成這個對象的一部分，從而找到一個更廣泛的主體。這種意識不是分析性的，而是直覺的判斷。就好像在聊天中，我為了表現自己膨脹的文化內涵，拍桌說「我要做一個中國人」，這是一種直覺的表達，不需要有一個道理或者邏輯支撐，「中國」就是一個喚醒內在的意識元。

當我將自己當作客體的一部分，我已經不存在，而這時產生了另一個對於「我」的判斷：我在這裏，我該應當如何？那就變成了很奇異的目標。比如我在法國的時候，我要把自己融入法國的世界，但我感受到我始終被推出來。我在巴黎國立現代美術館看到趙無極的畫作，那些展示好像只是法國人似懂非懂的表達，他們並不了解中國近

現代畫家的面貌，他所做的也是所有近現代中國畫家都在做的事情。後來我在法國看到的一切，那裏的人，他們之間的是非、仇恨，都是我小時候在香港新界的所見。這是關於人和生命的問題，那時我得出的結論是，如果不能回答自身生命的命題，我們可能會一直需要被他人承認。我應當如何，其實是尋找自己歸屬、詮釋生命意義的過程。

簡單來說，如果我拿張紙面對你，我要畫點東西，而紙上的東西就是我看著你的原因。如果這個原因需要是一個實體，那它就是個實體。這些可能會讓大家覺得無關設計，但其實不是，我很關注表達的手法是否有效，它是形式背後的原因，最終會落腳到我們看到的作品上。

二、如何處理作品與讀者接受的關係？

小時候，每次得到先生（編者按：老師）稱讚，我就很開心，後來發現，先生和同學都不會畫畫，他為何稱讚我？如果我們做事情只是為了讓

不做事情的人讚賞，就會很痛苦。作品與讀者之間本身是不對等的關係。這個世界展示了這麼多事物，我會怎樣做，我該當如何？這是道德性，也是哲學性的問題，它涉及利益、好壞各異。（趙廣超口述）

● 廖潔連：可以說是因緣，遇到志同道合的編輯李安。她對設計有前瞻的看法，也對設計元素非常敏感，尤其是對本人的信任，以及我倆有著共同的設計審美，方有機會讓我參與香港三聯的書籍設計，並擔當設計團隊培訓及顧問工作。

● 彭若東：自二〇〇〇年入職香港三聯工作起，一轉眼，我進入出版行業已有二十春秋。二十四年前我從家鄉湖南來深圳，剛開始在一家廣告公司做設計。某日看報，一則出版社招聘美術編輯的信息吸引了我。我出生在教師家庭，對出版有著天然的親切感，於是就按照地址找了過去。到

了後，才知名額已滿。正當我遺憾地轉身準備離開時，對方説另一家出版社也需要招人，問我是否願意一試，我欣然應諾。

面試我的是一位和藹的女士，她就是當時香港三聯分管深圳工作室的陳翠玲老師。我通過了面試，從此踏入出版行業，也成為香港三聯深圳工作室的第一位設計師。這是我人生中的機緣，找到了自己喜歡也最適合自己的工作。陳老師對同事、朋友坦誠真摯，對下屬、後輩平等相待並多有提攜。但令我印象最深的還是她對工作積極認真的態度。出版工作細緻繁瑣，陳老師常説對待書稿要「如臨深淵、如履薄冰」。而三聯的同事們，也都對出版有激情、有理想，一絲不苟，同時又熱愛生活、體念點滴中的美好。在三聯，我總能學到許多做人做事的道理。

我在三聯九年，設計書籍有幾百種，卻不敢説能有多少作品值得稱道。雖説做設計是份有創意的工作，但日常也都是伏於案頭、疲於趕稿。而今回望，從塵封的記憶裏翻揀出三三事與大家共勉。

記得初入三聯不久，就接到一個重要項目《清代文書檔案圖鑒》，八開的大圖文書，故宮博物館提供了五百多張高清文物照片。對於當時的我們，真是一個重大挑戰。我和阿曼（吳冠曼）反覆討論設計方案，幾易其稿，才最終確定。當時電腦硬件不夠先進，處理大文件很吃力，常常是做著做著電腦就死機了；設計方案須原大打印出來比較效果，可打印機內存也不夠，非常耗時……五百多張高清圖，放在現在的設備條件下不算什麼，但在當時，過程真的是太艱辛了。但也正因為這段被慢速體驗的過程，我也收穫了圖文書的設計製作及團隊合作的經驗，為我的設計生涯奠定了基礎。

香港生活的快節奏和中西文化的交融，使得香港圖書具有鮮明特色，視覺形象明快、直白，印刷裝訂質量也很講究。當時，封面上喜歡使用圖片和照片。在這方面，《品三國》是我記憶較深的一本書。《品三國》是易中天先生的代表作，公司對這本書很重視。為了引人注目，我查找大量資料，創作了封面背景圖——古代關隘牆頭在殘陽如血的背景中呈現出剪影，一隊騎馬持槍的將士在沙塵滾滾中馳向城門。為展現這壯闊景象，直度的開本，卻選擇打橫九十度寬幅的構圖，形式新穎，使書籍在店面陳列中脱穎而出，有很強的視覺衝擊力。內文篇章頁，用單黑色調，層疊歷史、戰場元素，極具氣氛。封面及內頁篇章插扉，我請在大學教書法的父親題寫了書法字體，字型個性、表現力強，契合內容。

此外，我最早主導設計的「三聯人文書系」是三聯的長銷書，這個系列至今還在出版，一直延續當初的設計風格。而《尋找真實的蔣介石——蔣介石日記解讀》也是我自己非常喜歡的一款設計。二〇〇九年，我短暫離開出版業。兩年後，受陳老師和香港中和邀約又重新回歸出版。於三聯的經歷對我的人生影響至深，可以説很大程度上塑

造成就了我。時光飛逝如白駒過隙，這些年三聯又有不少優秀設計師先後加入，出了許多值得我學習的設計作品。至今，我還在關注三聯出版，看到設計的進步和發展，也激勵我在書籍設計之路上繼續前行。

● 吳冠曼：二○○○年，我在美的集團工業設計公司平面設計部工作，當時我先生決定在深圳工作、定居，於是他將我的簡歷放到類似「智聯招聘」這樣的網站，不久接到香港三聯深圳工作室的面試通知，因為我平時喜歡買書，對出版社的工作很感興趣，於是我抱著一試的心情，帶上作品集從順德來到深圳。面試當天要上機做一本書的設計，包括版式和封面，限時兩個小時。兩天後，我收到錄用通知，就這樣，我加入三聯，一直工作至今。

● 孫浚良：我在香港三聯做設計期間只跟李安

有過合作，可以說，我和香港三聯的關係其實就是我和李安的關係。我和她算是老一輩了，香港三聯其實有它的底線和堅持的東西。作為一個出版社，責任編輯其實反映了出版品牌的一部分樣貌。做書期間，李安和我都非常投入，當時做《姹紫嫣紅開遍》這本書時，為了核實舊書的開本，李安真的去資料室找到原始資料，一一掃描修正，後來我才能一對一地還原製作，把它們合成在一本冊子裏。香港三聯的編書方向對我來説是具有人文關懷的，選題上也很豐富、有層次感和有趣。香港三聯做的事情的確和香港有很深入的關係，在香港本土題材方面做了很多嘗試和努力，尤其當時做香港專題這一塊的出版社並不算多。

● 鍾文君：我是二○○二年九月二十三日入職三聯的，雖然二十多年過去了，我仍舊很清楚地記得去深圳工作室面試的時間是一個週末的下午，

至今還記得時任工作室總經理陳翠玲老師爽朗的笑聲，和當時的阿東（彭若東）師兄友善的笑容，以及穿著一襲淡黃色長裙、紮著馬尾辮忙忙碌碌的阿曼（吳冠曼）。當時我只是一個剛大學畢業一年的年輕人，在慣常的上機操作環節結束後，陳老師和我在小辦公室單獨面談，面試的問題我至今記憶猶新，她問我：你為什麼要來三聯面試，為什麼考慮進出版行業？當時年僅二十四歲心直口快的我不假思索地説：因為我從小就很喜歡看書……過了很多年以後，我聽到陳老師和我們的一位作者馬亞敏老師聊起我的時候，她說她就是被我的那個答案打動的，當時一起來面試的還有一位更優秀的人員，她卻因為我的那個答案選擇了我……這也許就是心懷熱愛的人才能走得更遠更久吧！

在三聯工作的十五年裏，我設計製作的書有數百本，頭幾年可以用「焦慮」兩個字來形容，設計出來的書自己甚至不敢去看，因為總是不滿意。

5

感謝那幾年阿東、阿曼一路的幫助，以及一些資深編輯，尤其是時任副總編輯的李安女士的幫助，李安女士會帶我去香港圖書館查找相關資料，去澳門見作者，了解那套「澳門知識叢書」裏的許多往事。那是一段很美好的歲月，不僅有專業上的收穫，還有赤誠優秀的上級和同事帶給我的一段美好的情誼。祝願三聯越來越好！

● 袁惠嫦：因為一個文字創作比賽（按：年輕作家創作比賽），我成為了一個小小的作家。與香港三聯的際遇，就是從比賽後為每一位作者設計他們的書而開始的。同時，和三聯的合作，令我開始追求和鑽研如何做一本好書。

● 陳曦成：我在二〇〇六年於香港理工大學設計學院視覺傳達系學士畢業，及後到英國進修，二〇〇八年在倫敦藝術大學坎伯韋藝術學院書籍藝術專業碩士畢業。畢業後，我參加了香港三聯與新鴻基地產合辦的第二屆「年輕作家創作比賽」，憑《英倫書藝之旅》一書得獎，該書在二〇〇九

年出版。就在那時，我與當時香港三聯的副總編輯李安女士（Anne）結識，這成為後來我進入這裏工作的一個契機。在香港參加該書的出版工作及宣傳後，同年我返回英國工作。直到二〇一一年初，我在英國收到 Anne 的邀請，香港三聯正在聘請書籍設計師，問我是否有興趣。大學以來我就夢想成為專業的書籍設計師，有這樣的邀請，我自然二話不説就答應回來做了。於是我在二〇一一年初回港，由此開始了漫長的書籍設計生涯。

最初我對香港三聯書籍設計的印象源於曾與這裏合作過的孫浚良先生（Les Suen），他是我香港理工大學的師兄，也是我當時心中的設計偶像。他在二〇〇四年設計了《姹紫嫣紅開遍——良辰美景仙鳳鳴（纖濃本）》，獲東京字體指導俱樂部獎（Tokyo TDC Award）的大獎。這本書的形態的確設計得很出色，Form 與 Structure 的配合打破了固有的閱讀模式，它形成了我對香港三聯的

累。在這十幾年的工作中，漢哥給予了我巨大的幫助。

離開三聯已經六年了，我依舊記得那段難忘歲月，我的一段美好的情誼。雖然很忙碌也很累，但是對整體的設計定位等。三聯的學習氛圍非常濃厚，設計師每個月都要外出看展、逛書店，從而學習、開拓眼界。同時，每年香港書展期間，我們也需要去展台值班，傾聽讀者對書籍的評價，從而進一步加深對圖書設計定位的把握。

我記得我最喜歡的就是和印務同事漢哥（郭漢澤）去印刷廠看樣，設計師想像的效果和實際呈現出來的效果最大的關隙就是印刷，一樣的印色，紙張的顏色不同、厚度不同、密度不同⋯⋯印出來的效果卻有很明顯的差別，而最難把握的專色，Pantone 色號和電腦顯示也有很大差別。另外，的效果卻有很明顯的差別，而最難把握的專色，印刷機剛印出來的顏色和乾透後的顏色也不同，這些都要有一個大概的預估，和一定的經驗積累，去學習、開拓眼界。

印象。我常常以他作為目標，一直希望我的書籍設計也能達到同樣的質素與水準。

● 馬仕睿：每個人的一生中都會有幾個重要的節點，可能是事件，也可能是遇到至關重要的人。李安老師對於我的人生來說就是那位至關重要的人物。大約二〇一二年時，我已經做了大量的 mook，正巧在這個時間節點上，收到了李安老師的消息，她輾轉聯繫到我，向我介紹了「三聯國際」的項目。於是我們開始在北京出版一系列書籍，三聯「年輕作家創作比賽」系列使我獲得了第八屆全國書籍設計大展的金獎，《京都歷史事件簿》則是我獲得的第一個「中國最美」的書獎項。這些具體的收穫卻遠不及我和李安老師一起工作中點點滴滴的回憶。

她給予了我百分之百的信任和支持，這種信任不是簡單地通過我的設計方案而已，而是我感受到，她把我作為一起實現理想的夥伴。這種信任帶給了我一種美好的壓力，而今反觀，那一批三聯國際的書籍，是我設計水平的一次爆發和提升，我不僅主動思考一個出版品牌的書籍間相互的語境關聯，也反反覆覆調整每一本書的細節。

● 李安老師的信任激發了我的主動和熱情，我一直很感激。

記得我探訪香港的時候，李安老師特意借了車子載我去大嶼山，為我講解香港的風水，在茶餐廳裏告訴我很多的掌故趣聞；在奈良帶我和太太參觀正倉院的內部圖書館，令我們大開眼界；悄悄為我報名去參加書籍設計的研修班等等。

這些知遇之恩我總是沒有好好報答。後來，北京的項目結束；不久之後，疫情到來，世界好像天翻地覆。我總想著香港的炎熱，還有李安老師身上永遠背著的厚厚的稿件。我問她，為何總要隨身帶著這麼沉的稿子啊？她會笑說，趕著有時間的時候就要看。在我眼裏，李安老師就代表了香港三聯。

● 黃頌舒：當時有朋友從事雜誌設計行業，我因此對出版產生了一點興趣，沒有任何相關經驗的我抱著嘗試心態前去應徵，隨後加入香港三聯。

● 陳嬋君：二〇一二年我來到香港三聯這個大家庭，不僅接觸到優秀的老師們，還能拿到琳琅滿目的第一手好書，令自己有了目標，希望自己能夠做一些好書。一本好書在誕生前，設計像是站在「巨人」的肩膀上工作，這裏的「巨人」是那個專業精湛、待人接物彬彬有禮、做事認真細緻的編輯 Zero（張艷玲）。Zero 在工作上與我亦師亦友，我很幸運，在三聯的四個年頭裏遇到了幾位這樣的「巨人」。

我在香港三聯第一本好書（《高中中文科必讀手冊》）便是與 Zero 合作的。當時我是第一次做書，她從前期定選題、與作者溝通、約稿、改稿，再與我在設計上磨合溝通，以及此後多次改稿、與作者碰面，最後定稿、宣傳，其間表現得

駕輕就熟。正因為前期工作做得如此到位，Zero 像是為我掃除各種「障礙」一般，我才能安心、沉浸地做好設計。在第一本書製作的前前後後，我感受到想要實現完美設計的種種困難，也見到編輯在打磨書稿時，與作者及其他部門合作過程中的不易。工作之餘，我常常聊到自己淺薄且不成熟的設計想法，她亦分享許多從讀者角度去看書籍設計的實用建議，及與作者會面的趣事。在不斷磨合的過程中，我們合作的第一本書不斷碰撞出正向的火花。

● 李嘉敏：我大學時期就讀香港理工大學平面設計，三年間最感興趣的是書籍裝幀，但當時專注做這方面的設計公司不多，所以畢業後通過一位大學老師介紹，在香港三聯任職書籍設計師，對出版業的認知也是從香港三聯開始。除了設計，前後期製作團隊的配合尤其重要，令我往後更關注每本書的設計受眾、製作成本如何與設計取得平衡等問題。大家手中的一本書，是經歷多人合力的成果，編輯、後期清樣校對的同事，以及最後幫助我們檢查印刷稿的同事等等，有他們細心有效地梳理把關，設計才得以實行。

● 陳小巧：機緣巧合，我有幸在香港三聯度過一段美好的設計時光。香港三聯的工作氛圍非常好，每個人都做事嚴謹、一絲不苟。同事之間的相處非常和睦，大家經常一起交流工作、探討生活。每次與總編和編輯的交流，與設計主管和同事的溝通，與印廠同事的對接，都能使我受益匪淺。用一句俗套的比喻，我與香港三聯就像海綿與海洋的關係。我就是一塊渴望新知的海綿，不斷地吸收來自海洋的知識。香港三聯十分重視設計師的自我學習，設計師能在工作時間申請外出看展，提升專業素養。除了工作之外，香港三聯也重視員工的身心健康，經常會組織一些團建活動。每天都有固定的時間讓習慣了長時間坐在電腦前的員工們動起來、做做操，緩解設計師埋頭案前的疲勞。感恩人生最美的一段時光定格在三聯。

● 陳德峰：當時我畢業後不久，仍在平面設計中尋找方向。我自身是喜歡書籍的，尤其喜歡買書和藏書。十年前的書籍設計沒有現在的精美，當時我會對書籍設計抱有更高的要求，想要嘗試做一些封面設計。當時看到香港三聯在請人，但我並沒有書籍設計的經驗，所以我將市面上的書籍封面進行改編，獨立完成一些封面設計，隨後帶著改編封面的作品集去見當時的出版經理 Zero（張艷玲），香港三聯看過後願意給我這個機會，我因此得以入行。因為沒有做書的經驗，我對紙張材質並不了解，起初印務問我封面、內文要什麼紙張時，我總是腦子空白，一頭霧水。後來經過與同事的學習，加上自己也會買一些現成的書去體驗質感，通過自己的觀察和工作經驗的累積，慢慢找到設計的思路。後來我開始學習一些

5

西方排版，比如網格系統，嘗試將英文排版中的思路融入中文排版中，這在我很多設計作品中都有體現。

● 吳丹娜：書本，這個自己從小接觸比較多的傳統物件載體，不知為何給我很大的安全感，至今還是如此。在美院讀書時，我的專業是視覺傳達，其中有個課程接觸到出版設計，當時我對書籍版面的鋪排很感興趣，對一本書的誕生很感興趣。有這個意識之後，我選修了版畫系裏的概念書裝幀的課程，一個月裏完成一本概念書的製作。交作業那天，老師給了我一個最高分，課程結束後在郵件裏鼓勵我往這個方面發展看看。那是我人生第一本「書」，也是我人生第一次知道有「書籍設計」這個行當。我很感激他對我的書籍概念的啟蒙，於是這顆嚮往的種子在心中慢慢開始種下。畢業後並沒有如我所願得到這樣的職位選擇，而是在文化藝術單位裏做了三年雜誌美編，心想至少也是書籍門類吧。等到家人搬遷深圳後，我也需要跟著過來，念念不忘必有迴響，我在網上看到香港三聯的招聘信息，便遞上了簡歷，很幸運地通過面試，進入香港三聯工作，同時開啟在深圳這座有魅力的城市的生活。

● 姚國豪：在香港三聯工作期間發現絕大部分的出版物都是以本地及原創題材為主，為非主流市場的讀者提供了不少選擇。

三聯每位同事都對設計與美學有著相近的理解與品味，同時明白書籍設計的重要性。這對我在設計上進行各種嘗試及執行時，起了很大的幫助，也使三聯圖書的設計更加靈活。

● 麥繁桁：我最初在《香港北魏真書》作者陳濬人的工作室「叁語設計」工作了幾年，其間發現了自己的潛力與不足。當時我發現自己最喜歡的設計領域是書籍設計，但當時香港書籍設計的機會很少，出版社算是一個進入此領域的契機。當時我對出版概念認知很少，於是我去書店逐個拍攝書籍版權頁的信息，看看香港有哪些出版社，記下它們的聯絡資料。大概記錄了二十多家出版社後，我將自己的作品集逐一用電郵傳送，結果無一回覆。過了一段時間，香港三聯開始請設計師，Yuki（李毓琪／李宇汶）打電話邀請我面試。由於我缺少做書的經驗，於是 Yuki 交給我一本書（《營養謬誤》），她說請我做一個設計計劃，如果做得好就請我來，如果未通過，就付給我相應的設計費。做完這本書，我就進入了香港三聯。

● 任媛媛：最早認識香港三聯是從香港三聯書店的 logo 開始的，揮鋤揚鎬的勞動者和那顆星，動靜結合的經典圖形，忍不住為它經久不衰的美感感嘆，沒想到之後會有機會在香港三聯度過成長變化很大的幾年，七十五周年之際，想分享幾個

初遇香港三聯的故事。

二〇一八年畢業沒多久，機緣巧合，得到了面試書籍設計師的機會，清楚記得面試那天，製作部的經理曼姐（吳冠曼）讓我自己可以先看看書，一排書櫃，滿當當放著香港三聯近年出版的圖書，港版書的製作精良和設計風格的大膽，給我的眼睛、大腦放了一場煙花盛宴。如果能做書可真好啊，如果能在這工作可真好啊。

對排版軟件 InDesign 一竅不通，出版流程的我，一頭霧水。頭三個月裏，一邊做東西，一邊補軟件，一邊心裏打鼓，想去問同事，但又怕打擾別人工作，生存危機籠罩了整個試用期。還好碰上領進門的師傅是曼姐，她雖然是我的領導，但更像老師，悉心帶我熟悉出版流程的每個環節。在她身上，我感受到三聯願意助人成長的耐心和包容，真幸運，今後我也想要這樣去幫助人。

做書這件事，在一邊學習中一邊實踐，對未知的東西，我不是一個自信的人，常常做出來之後又自我懷疑（這也導致我後期養成了一個習慣，設計稿一般做出來之後會先捂幾天，假設過幾天拿出來看著還是很不錯，才會交出去）。記得來到三聯做的第一個複雜版式是語言編輯部 IBMYP 教材，教材的版式板塊多，層級多，規律之中又要求變，據說之前的幾版都被 pass 掉，現在任務到了我手裏，想想我這 InDesign 剛上手，做不做得出來都是個問號，研究了好幾天的教材，反覆打印樣章調整，小心翼翼交上了做出的版式，忐忑好幾天，直到得到侯老師（時任香港三聯總編輯侯明女士）的肯定，這才有了強心劑。侯老師是位嚴格但又很關心後輩的老師，會注意到大家的成長，親自給新入職的編輯做新編輯培訓，我也被叫去一起學習，我把這看作對我目前工作的鼓勵和期望，她對待出版嚴謹認真的態度也影響我很深，做任何事，仔細些總不會錯，那書籍設計這事，認真一步步走，也一定能做得來！

剛入職的設計師，一般會由系列書的封面開始做起，然後做版式，再到獨立完成全本的設計。《文學細心讀》是我第一本做全本設計的書，書籍出版上市後，一天下午，本書的責編 Zero（張艷玲）發信息來，說作者余非女士帶來兩塊糕點和兩本細心讀的樣書，要送給我，這本書她很喜歡。得到作者的反饋和記掛，完成一本全書設計的快樂，瞬間變成了雙倍。這件事讓我很受鼓舞，現在回看這本書，或許透著當時剛入行時有些青澀的設計手法，但對我仍是個特別的存在。書籍設計不止是愉悅設計師本人，若是能被作者喜歡，被讀者喜歡，給閱讀增加些樂趣，那這真是件很有意義的事。

很幸運在入職幾個月遇上了三聯七十周年，七十年啊，突然有點被震懾，時年二十四歲的我遇上了七十歲的三聯，在這份悠久的歷史和傳承面前肅然起敬。今年，三聯迎來了七十五周年，我也

又長了五歲，在三聯的幾年現在回想起來仍然是很精彩的經歷，我做了喜歡的書，認識了有趣的人，嘗試了之前沒做過的工作，感受生活隨著成長的點滴變化。從剛畢業時懵懵懂懂的人，漸漸學會要獨立思考，有勇氣去接觸新的事物，也在價值被肯定裹收穫快樂。

藍真先生的一段話我非常喜歡又印象深刻：「一個正直的出版人，他應該勇於超乎世俗的觀念，不眈於名利場的徵逐，不妄求、不苟取、獨立思考、持之以恆地度過一生，他的生命激盪著文化傳承的甘苦和哀樂。」

做書本身就是件有價值的事，成長仍在繼續，相信三聯的文化和傳承會持續影響更多的三聯人、愛書人，而我也希望自己可以不妄求、不苟取、獨立思考、持之以恆地度過一生。

● 阿昆：入職香港三聯是一位當時同在出版業的設計師好友介紹的。香港三聯深圳工作室剛好缺

一位書籍設計師，他引薦我面試，然後我就幸運地通過，得以進入三聯工作。

● 道轍：我是二〇二〇年加入香港三聯的。我個人比較喜歡閱讀，此前也一直以兼職形式在做書籍設計，當時我從北京回到深圳，剛好看到有這樣一個機會，就這樣重回了出版行業。

● 黃詠詩：有幸於二〇二〇年加入香港三聯。三聯在內容上和設計上可以說是行內高質素的代表，他們給予我們設計上的發揮空間非常大。在適當的條件下，當我們設計上提出突破性的設計概念時，各方大多都會盡力配合，讓成果完美展現。這對設計師的成長尤其重要。

在三聯當設計師的另一個好處，是可以接觸很多新穎的題材，讓我能在不同風格上嘗試，找到日後自我設計路上的方向，同時也開拓了我看事物的眼界。

5

你對香港三聯的品牌有怎樣的印象？

陸智昌：小時候，家住香港仔，交通最便利、最近的書店就是中環域多利皇后街的三聯書店，我經常去買書，可以說，最初的印象就是年少時的印象。香港三聯是一間很多書賣的書店，尤其是簡體字書。

關於品牌，最客觀的印象為香港三聯就是一間左派色彩的出版機構，在我任職的十多年裏，從出版物類型去理解，前期是立足香港，弘揚中華文化，到九十年代中，多了不少關注香港的題材，感覺更香港。前期接觸不少有關中國文學、社科、藝術等題材，自然加深了這方面的認知，這種積累，對我日後回內地工作有極大的幫助，幾乎無縫連接。至於香港題材的書，當時更多是去思考各種可行的編輯方式，這種訓練，就成為日後做書的思維基礎。

● 吳冠曼：最初對香港三聯的印象是一家有實力、對書的品質（包括內容和裝幀）有追求的出版社。我覺得我很幸運，在入職初期遇到幾位愛書的出版人，他們對我影響很大。一位是李安（Anne，香港三聯前副總編），她當年是策劃編輯，與她合作讓我感受到書不但有生命，而且壽命比人要長久。另外兩位是羅冰英（前校對經理）和郭漢澤（印務主管），他們不但專業精湛，對自己負責的環節一絲不苟、精益求精，而且都是愛書人，常常給設計或者編輯提出很好的建議。在他們的影響下，我對書一直有一種敬畏感，每接到一部新稿都很有壓力，往往不惜代價，投入120%的力氣，希望能做到盡善盡美。

● 黃頌舒：起初作為讀者可因喜好選取書種。老實說，我當初對香港三聯品牌的印象就只是一間書店。當書籍設計成為工作後，我不時接觸到各種題材和作者：本土的、時尚的、話題性的、嚴肅的、有名氣的……以前覺得書籍題材流動得緩慢，與讀者之間沒有互動，有點隔閡，更新又不及雜誌週刊快。但了解過後，我不僅對品牌形象有所改變，甚至我的世界觀和價值觀也有所改變，此後我考慮設計的層面更具深度和廣度，從了解出版意義，直到作品呈現都考慮得更立體。

● 陳德峰：文化性比較強，歷史比較厚重。現在認識我的人很多未必知道我是做書籍設計出身的，因為我現在的設計風格可能已經與香港三聯當時比較內斂的風格相距甚遠了，對我個人來說，這裏並非直接影響了我現在從事的工作，更大的意義在於它成為我設計道路的一個起點。

● 吳丹娜：我記得剛入職那天，設計總監曼姐（吳冠曼）在我面前搬來一堆書讓我翻看熟悉一下感覺。我還清晰記得那些書拿在手裏的觸感和讓人怦然心動的感覺。三聯的標語「生活・讀書・新知」：好好生活，好好讀書，有好的開放式的思維和人生態度，這也很符合我自己的追求。三聯

圖書的美感和辨識度很高，清新、優雅、莊重，代表著一種人文精神氣韻。這是初初開始建立的品牌印象。

而真正進入工作的體驗，應該是對書籍觀念和概念的轉化過程。它從一個外在的平面的感性認識過渡到一種立體思維的多角度認知上來。每一套文本到你面前，就像要準備好認識一個人，免不了心裏有種儀式感默默想對它說一句：請多多指教。它變成了一種信息拆分的狀態，需要你去收拾重組，用視覺形象呈現出來。從整體到細部，從無序到有序，從邏輯思考到概念轉化，它是一個感性創造和具有秩序控制的過程，它變得多層次和立體了。這些進入狀態的學習和認識，讓我對此品牌和出版事業有了敬畏之心。

● 姚國豪：我對三聯的印象是一間與生活品味及文化創作有關的出版機構，如藝術設計、電影文學以至生活議題等等，在過去亦出版了很多經典的文化書籍。

● 阿昆：老實說，在進入香港三聯之前，我其實分不太清香港三聯、上海三聯、北京三聯的區別。真正進入香港三聯工作才得以了解，香港三聯是一家歷史悠久、底蘊深厚的出版機構，之前看過一些設計優秀的書籍作品，原來也是出自香港三聯。在我心中，三聯對書籍內容和設計的把控，十分有追求。

● 道轍：以前對香港三聯的印象是「有文化」，因為三聯的很多選題都是文化方面的，不管是傳統文化，還是本土的、流行的文化，其次在設計上也很有文化感。進入三聯工作以後，這個認識加強了，因為同事們也都很有文化、很有見地。在這裏還看到、摸到了很多歷史文物般的老書，幾十年過去了，美感絲毫不減，我想這是文化底蘊的積累而造就的。

● 陳朗思：我對香港三聯的印象是一個較成熟及貼近生活一點的品牌。參與工作後，三聯與我的印象相近，所以在設計時會多考慮大眾的風格取向，思考是否能夠透過自己的設計增加讀者的興趣。

香港三聯如何保持設計的品質？

● 吳冠曼：首先公司歷來都重視書籍設計和裝幀，肯在人力和物力（成本）方面投入，高層給予設計師發揮設計創新的空間；其次是有不少水平高的設計師在此工作或與香港三聯合作。

● 陳曦成：我認為源於老闆「慧眼識英雄」，懂得選拔適合、有心做書籍設計的人才。有才華的設計師是令香港三聯書籍設計保持高水準最重要的原因：前期有陸智昌、孫浚良、廖潔連，中期有胡卓斌，近期有麥繁桁。

● 黃頌舒：愛和熱誠。只要一直存有愛和熱誠，就能貫徹理念，品質不會下降的。

● 陳德峰：香港三聯這個品牌的優勢吸引了不少人才。設計師都比較有水準，出版社的視野、對自身的定位也是準確的。這裏的設計師都比較有野心和志向，大家並不單單把這裏當作一個工作場所，而是希望在這裏做出出色的作品，因此對待每本書至少不會失手。

● 吳丹娜：我想是知識的純度和審美品味的精準度。對文本知識的選擇有一定的方向和要求，而內容本身質量好是基礎。再者是設計師對內容的精準取捨判斷和審美把握，當然還有團隊協力和成熟嚴格的審核流程。

香港三聯是有歷史進程積累的傳統品牌，很佩服前人在創立品牌當初的放眼歷史長河世界的眼光。它有歷史傳統的沉澱和氣質，有一脈相承的血統，形成了自己獨特的文化特色。這種獨有的特質絕不是一朝一夕所形成的，而是要經過長時期的培育和醞釀。透過累積，讓事物表現出最佳樣貌，這就形成「品味」。這種審美品味也深深影響著三聯的工作者們。

● 姚國豪：出版物是多方合作下的載體，由作者的心血、編輯的策劃、設計的巧思、再到製作上的嚴謹等等組成。有賴各個合作單位都對自身的專業性抱有要求，通過各方反覆溝通與調整，才能讓「書籍」一詞，從概念幻化成最能呈現該文本的物理形態。

● 阿昆：首先，是領導和編輯們對設計有較高的接受度和包容度，願意和設計師共同探討，互相尊重，為一本好的書籍而努力。其次，在香港三聯工作過的書籍設計師一直有一種傳承，一種超越職業本分的職業態度和追求。所以，香港三聯至今出了這麼多優秀的書籍設計師，應該是行業內比較少見的。

● 陳朗思：這是因為設計師對書籍設計的執著與追求。設計師無論是在版式及封面上的設計都十分細緻，貼合主題，同時嘗試很多不同的配搭效果以達至他們心目中的要求。

你在香港三聯最大的收穫是什麼?

● 陸智昌：在香港三聯最大的收穫是從此與書、與出版結緣了大半生。

● 吳冠曼：我在香港三聯工作最大的收穫有二：

一是可以終日與書為伴，高中讀理科，大學修藝術設計專業。工作後，工餘時間想讀點東西，又不知如何選書。入職三聯後，每天做書，加上自己喜歡買書，久而久之，便愛上了閱讀。

二是工作保持「童蒙」的狀態。

剛入行的時候，我和李安合作了五六種書。李安對出版抱有極大的熱忱，做書過程非常投入，為了達到好的效果，甚至不惜一切代價，她對工作充滿愛的狀態深深感染了我。後來做書的數十年裏，我時常能夠進入這種單純的、心無旁騖的工作狀態，讓我感覺工作是一種享受。

● 陳曦成：我於二〇一二至二〇一四年在香港三聯全職工作，由編輯、作者、設計、印刷到出版行銷全方位的知識，以及正規的出版流程是我在這裏的收穫。這對我以後的工作直至成立自己的公司非常重要，怎樣跟客戶、編輯、印刷廠、行銷等等的溝通，對以後的設計出版和教學工作都大有裨益。

● 黃頌舒：在香港三聯最大的收穫是「這就是青春了吧！」。憒憒懂懂對出版毫不了解的我有幸加入香港三聯工作，與一班鬥志高昂的同事成為伙伴，有悲有喜，這就是青春了吧！

● 陳德峰：收穫是很大的，香港三聯對我的影響在十年後的現在才慢慢顯現。做書期間文字排版的處理經驗，對我此後在書籍設計以外的其他設計領域都有相當大的幫助。事實上，平面設計的思路是貫通的，即使做一個品牌，也相當於為品牌尋找一個版式作為它的封面，只不過這個品牌的封面是它的 logo，版式是它的視覺系統。對我來說，從香港三聯出發開始做書，通過與同事的合作學習以及自修，我逐步得到一個設計方法論，因此香港三聯算是一個起點。我現在主要與一些博物館合作，涉及出版物的工作我都樂意試去做，這些行業中有書籍出版經驗的設計師並不多，因此書籍設計的經驗對我來說幫助很大。當時在香港三聯，有時候去深圳工作室開會時，經常聽大家說，「出版不死，書籍設計不死」。互聯網、電子書對紙質書的衝擊很大，大家普遍擔心書籍設計會走向沒落，但事實上並不會。書籍能夠作為實體保存下來，它有自身的生命力，當然也正因如此，現在回看當時的很多書籍設計時，也會發現一些不夠滿意的地方。

● 吳丹娜：無庸置疑是收穫了職業素養基本功的培訓和經驗的累積。香港三聯有一套很清晰有序、成熟的出版系統，每個環節該做什麼，預計

多長時間，可以在一本一本書有效地練習起來。

用現在的名詞可以說是「套路」，但套路的累積和技巧練習可以讓我慢慢成為一個專業的人，甚至奠定和影響自己一種做事和生活的模式。另外，審視自己這些年設計的圖書，設計水平或許提高得不多，每當設計的圖書印製出來之前，甚至製作出來之後，還是會感覺到壓力和緊張。但有做書過程的溝通經驗之後，自己會在出版之外的為人處事方面有點進步和改變。

● 姚國豪：最大的收穫是認識了一群對出版有熱誠的人，感受到他們對細節上的執著及態度。

● 麥綮桁：當時投遞作品集時，唯有香港三聯回覆了我，對我而言，香港三聯給了我一個展現設計的舞台。香港三聯可以邀請和培養出很強的設計前輩，像是陸智昌、孫浚良等等，這也是唯有香港三聯才能做得到的。雖然在這裏的時間不長，但回憶和收穫是非常豐富的。

● 阿昆：我對書籍設計的理解和設計上的技巧基本都是在香港三聯形成和完善的，也認識了一群熱愛書籍的夥伴。

● 道轍：在香港三聯做一本書的設計，往往需要從頭到尾跟完整個流程，從內文的版心、字號、圖文設計，到封面設計和印刷工藝，甚至可能從稿件編輯階段就開始跟進，其實我個人覺得用「美術編輯」這個有點年代感、聽起來不如「設計師」高級的詞彙更合適，這種對整本書、整個流程的把握，使我得到了很多新知和收穫。

● 陳朗思：我自己在進入香港三聯前沒有接觸過書籍設計方面的工作，這也成為了想嘗試的原因。而在香港三聯的時間雖然不長，但收穫最大的是對書籍設計的了解。由開始沒有太多概念到

長，但回憶和收穫是非常豐富的。

真正完成一本書，我對當中涉及的字體、排版、用紙、封面設計、工藝等都有更深的認識。

對香港三聯的寄語。

●陸智昌：十多年來，我一直相信未來的出版物，電子書會取代紙本實體書，電子書的優點太多，僅是無遠弗屆的傳播力就令人有無限想像的空間。不少人問到為何還在努力地做實體書，確實有時候都在想，是否就是做實體書的最後一代人？若如此，更應做好每一本書，相信懷有這種理想的人和出版社，在未來的出版生態裏更有資格佔一席位，我當然希望香港三聯能如此。

可能未來需要更多地做書種的篩選，經過篩選後的出版項目，在各個環節的推力下能夠往好的方向走。相比電子讀物，我還是更喜歡紙本書，圖書出版是值得去從事的工作，香港三聯也正在做這件事，希望可以做得越來越好。

●道轍：香港三聯至今已經走過四分之三個世紀，離「百年老店」只差二十五年了！很榮幸能夠見證這個時刻，希望三聯保持與時俱進的活力，在這個數字化、快餐化的時代繼續為大家帶來值得留存於紙面實體的內容和設計。

●吳冠曼：近年傳統出版受新媒體的衝擊，壓力逐年增加，主要是單本平均印數在下跌。希望香港三聯能在困局中找到突破口，有更多讀者能關注和享受到香港三聯的高品質出版物。

●黃頌舒：堅持步伐前進就是一種風格的形成。

●陳德峰：從我們擔心「出版已死」至今香港三聯仍在產出作品，説明出版社是有發揮空間的，

●吳丹娜：「書籍的承載內容的形式已經用超過六百年的時間向世人證明這是最好的信息傳播介質。」繼續做最美、最優質的知識傳播品牌，走在閱讀審美品味的前沿。

●姚國豪：繼續投放資源保持高水準的製作及提供多樣性的出版題材。

●阿昆：首先表達對香港三聯的感激，希望香港三聯越來越好，出版更多的內容和設計同樣優秀的書籍。

●陳朗思：繼續為大眾做更多好書。

附錄

Appendices

　　生活書店為三聯書店的前身之一。「生活書店」四字由徐伯昕根據黃炎培的筆體摹寫。印在書後的出版標記是扁方形花邊框圖案，圍繞著「生活」兩個標準字。

　　抗戰前職工佩戴的店徽，由美工鄭川谷創作於一九三六年，乃據一幅版畫（有說是日本版畫，也有說是蘇聯版畫）移植過來。圖案外圍作齒輪形，中間是立足點一致的三個揮動鋤鎬的築路工人，沿著三柄鋤鎬橫穿有一條弧形光芒。四十年代後期，還有一幅與店徽相仿的方形圖案，作為出版標記印在部分出版物上。

　　總管理處遷到北平後，由曹辛之根據生活書店店徽重新設計了三聯店徽。店徽仍用圓形圖案，三個站在一起的築路工人更顯示三家書店的正式聯合。畫面上略去弧形光芒，而在勞動者的斜上方增加一個閃閃發光的五角星。新設計的店徽，解放初期曾作為職工佩戴的證章，同時也作為出版標記印在書刊上。

　　七十年代經過香港三聯江啟輝修改，簡化了線條，形成本店目前的店徽。

　　在一個橢圓中，有三個勞動者在揚鎬揮鍬，同心協力開墾著知識的處女地。在橢圓的右上方還綴有一顆小小的五角星，使整幅小圖在動態中趨於穩定，動靜結合，有一種穩重感。這一小星的喻意既是晝夜勞作的象徵，也是黎明與進步的隱含。

生活書店標誌

新知書店標誌

讀書生活出版社標誌

香港三聯書店標誌

附錄 2：三聯歷年獲獎圖書（截至 2023 年）

年份	書名	獎項
● 1986-1987	明式家具珍賞（英文版）	★ 1986-1987 年度香港最佳印製書籍獎——最佳英文書籍獎
● 1986-1987	藏傳佛教藝術（中文版）	★ 1986-1987 年度香港最佳印製書籍獎——中文書籍組冠軍
● 1986-1987	藏傳佛教藝術（中文版）	★ 1986-1987 年度香港最佳印製書籍獎——最佳中文書籍獎
● 1986-1987	天上黃河——劉鴻孝航空攝影集	★ 1986-1987 年度香港最佳印製書籍獎——最佳中文書籍獎
● 1988	藏傳佛教藝術（中文版）	★ 紐約《ART DIRECTION》雜誌主辦「1988 藝術設計獎」
● 1989	明式家具珍賞（德文版）	★ 第一屆香港印製大獎——書籍印刷組金獎
● 1989	香港現代建築（英文版）	★ 第一屆香港印製大獎——書籍印刷組銀獎
● 1989	藏傳佛教藝術（中文版）	★ 第一屆香港印製大獎——書籍印刷組優異獎
● 1989	香港現代建築（英文版）	★ 1989 年度香港最佳印製書籍獎——最佳英文書籍獎
● 1989	中國歷代婦女妝飾（中文版）	★ 1989 年度香港最佳印製書籍獎——最佳中文書籍獎
● 1989	趙無極	★ 全國第四次書刊印刷質品證書
● 1989	趙無極	★ 中南六省區第七次書刊印刷優質品
● 1989	廖修平	★ 全國第四次書刊印刷優質品證書
● 1989	廖修平	★ 中南六省區第七次書刊印刷優質品
● 1990	巴金譯文選集	★ 第二屆香港印製大獎——封面設計組金獎
● 1991	豐子愷漫畫選繹	★ 第三屆香港印製大獎——單色及雙色調印刷大獎
● 1991	國際藏書票精選	★ 1991 年度香港最佳印製書籍獎——中文書籍組冠軍
● 1991	國際藏書票精選	★ 1991 年度香港最佳印製書籍獎——最佳中文書籍獎
● 1992	中國鼻煙壺珍賞	★ 第四屆香港印製大獎——書刊印刷（精裝）組銀獎
● 1992	宜興紫砂珍賞	★ 第四屆香港印製大獎——全場總冠軍
● 1992	宜興紫砂珍賞	★ 第四屆香港印製大獎——書刊印刷（精裝）組冠軍
● 1992	國際藏書票精選	★ 第四屆香港印製大獎——書面及封套設計組優異獎
● 1992	國際藏書票精選	★ 香港設計師協會「設計九二」書刊組優異獎
● 1992	宜興紫砂珍賞	★ 香港設計師協會「設計九二」書刊組入圍獎
● 1992	宜興紫砂珍賞	★ 平面設計在中國　1992 書籍設計組銅獎
● 1992	宜興紫砂珍賞	★ 1992 年度香港最佳印製書籍獎——中文書籍組冠軍
● 1992	宜興紫砂珍賞	★ 1992 年度香港最佳印製書籍獎——最佳中文書籍獎
● 1993	中國民居	★ 第五屆香港印製大獎——書刊印刷（精裝）組優異獎
● 1993	昨日的家園	★ 第五屆香港印製大獎——單色及雙色調印刷組冠軍
● 1993	香港歷史明信片精選（1890s-1940s）	★ 1993 年度香港最佳印製書籍獎——最佳中文一般書籍（彩色）獎
● 1994	香港歷史明信片精選（1890s-1940s）	★ 香港設計師協會「設計九四」書刊組金獎
● 1994	中國民居	★ 香港設計師協會「設計九四」書刊組銅獎
● 1994	中國史前神格人面岩畫	★ 香港設計師協會「設計九四」書刊組優異獎
● 1994	香港歷史明信片精選	★ 1994 年美國金墨印製年獎平裝組銅獎
● 1994	中國廳堂·江南篇	★ 第六屆香港印製大獎——書刊印刷（精裝）組優異獎
● 1994	中國廳堂·江南篇	★ 1994 年度香港最佳印製書籍獎——最佳中文藝術書籍獎
● 1994	西西卷	★ 第二屆香港中文文學雙年獎（小說組）
● 1995	昨夜星光	★ 第七屆香港印製大獎——單色及雙色調印刷組優異獎
● 1995	姹紫嫣紅開遍——良辰美景仙鳳鳴（珍藏版）	★ 第七屆香港印製大獎——套裝書印刷組冠軍
● 1995	姹紫嫣紅開遍——良辰美景仙鳳鳴（珍藏版）	★ 1995 年度香港最佳印製書籍獎——最佳中文藝術書籍獎
● 1996	都會摩登——月份牌（英文版）	★ 香港設計師協會「設計九六」書刊組銀獎
● 1996	昨夜星光	★ 香港設計師協會「設計九六」書刊組銅獎
● 1996	香港照相冊：1950s-1970s	★ 香港設計師協會「設計九六」書刊組評判獎
● 1996	香港照相冊：1950s-1970s	★ 第八屆香港印製大獎——單色及雙色調印刷組優異獎
● 1996	圍村（英文版）	★ 香港設計師協會「設計九六」書刊組優異獎
● 1996	清代家具	★ 香港設計師協會「設計九六」書刊組入圍獎
● 1996	香港照相冊：1950s-1970s	★ 1996 年度香港最佳印製書籍獎——最佳中文一般書籍（單色／雙色）獎
● 1998	香港電車	★ 第十屆香港印製大獎——書面及封套設計組優異獎
● 1998	香港電車	★ 第十屆香港印製大獎——書刊印刷（平裝）組優異獎
● 1998	香港明信片精選（1940s-1970s）	★ 香港設計師協會「設計九八」書刊組優異獎
● 1999	香港故事（1960s-1970s）	★ 第十一屆香港印製大獎——單色及雙色調印刷組冠軍
● 2000	吶喊	★ 第十二屆中學生好書龍虎榜十大好書第一位
● 2000	514 童黨殺人事件	★ 第十二屆中學生好書龍虎榜十大好書第三位
● 2000	偵探推理小說談趣	★ 第十二屆中學生好書龍虎榜十大好書第七位
● 2000	In the Heart of the Metropolis: Yaumatei and Its People	★ 第十二屆香港印製大獎——最佳印製書籍獎
● 2000	In the Heart of the Metropolis: Yaumatei and Its People	★ 第十二屆香港印製大獎——單色及雙色調印刷組冠軍
● 2000	不只中國木建築	★ 第十五屆香港印製大獎——書面及封套設計組優異獎
● 2003	筆紙中國畫	★ 第十五屆香港印製大獎——書刊印刷（平裝）組優異獎

年份	書名	獎項
● 2004	人類的音樂	★ 香港電台 2004 十本好書
● 2005	姹紫嫣紅開遍 —— 良辰美景仙鳳鳴（纖濃本）	★ 香港設計師協會獎 05 金獎及評審之選（中島英樹）
● 2005	邵氏光影系列	★ 香港設計師協會獎 05 入圍書籍
● 2005	筆記《清明上河圖》	★ 香港設計師協會獎 05 入圍書籍
● 2005	映畫 × 音樂	★ 香港設計師協會獎 05 入圍書籍
● 2005	也斯的香港	★ 第十七屆中學生好書龍虎榜十本好書
● 2005	我在伊朗長大 1：面紗	★ 第十七屆中學生好書龍虎榜十本好書
● 2005	疾病改變歷史	★ 第十七屆中學生好書龍虎榜十本好書
● 2005	香港影視業百年	★ 香港書展 2005 名家推介（鄭培凱推介）
● 2005	舉重若輕	★ 香港書展 2005 名家推介（林順潮推介）
● 2005	外交十記	★ 香港電台 2005 十本好書（鄭耀棠推介）
● 2005	愛與音樂同行 —— 香港管弦樂團 30 年	★ 香港電台 2005 十本好書（閻惠昌推介）
● 2005	宏觀創意	★ 2005 香港讀書月名人推薦（吳秋全推薦）
● 2005	供應鏈管理：利豐集團的實踐經驗	★ 2005 香港讀書月名人推薦（洪清田推薦）
● 2005	中國歷代政治得失	★ 2005 香港讀書月名人推薦（潘萱蔚推薦）
● 2005	大紫禁城 —— 王者的軸線	★ 2005 年《誠品好讀》「2005 年度之最」最佳圖文編輯書籍
● 2005	大紫禁城 —— 王者的軸線	★ 2005 年《誠品好讀》「2005 出版人愛讀本」（葉美瑤推介）
● 2006	姹紫嫣紅開遍 —— 良辰美景仙鳳鳴（纖濃本）	★ 東京 TDC 賞 2006 獲獎作品
● 2006	百年利豐 —— 從傳統商號到現代跨國集團	★ 香港書展 2006 名家推介（張倩儀推介）
● 2006	空間之旅 —— 香港建築百年	★ 香港書展 2006 名家推介（宋詒瑞推介）
● 2006	益善行道 —— 東華三院 135 周年紀念專題文集	★ 香港書展 2006 名家推介（葉積奇推介）
● 2006	《紅樓夢》悟	★ 香港書展 2006 名家推介（潘兆賢推介）
● 2006	香港短篇小說選（2002-2003）	★ 香港書展 2006 名家推介（張詠梅推介）
● 2006	繁花盛放 —— 香港電影美術（1979-2001）	★ 香港書展 2006 名家推介（陳文威推介）
● 2006	小王子	★ 我最喜愛的十本好書
● 2006	大紫禁城 —— 王者的軸線	★ 第十八屆香港印製大獎 —— 優秀出版大獎（出版意念獎）
● 2006	清代文書檔案圖鑒	★ 美國國際印刷工藝師協會 —— 卓越印廊（IAPHC）金獎
● 2007	當中醫遇上西醫 —— 歷史與省思	★ 文津圖書獎
● 2007	東亞三國的近現代史	★ 文津圖書獎
● 2007	百年利豐 —— 從傳統商號到現代跨國集團	★ 第十九屆香港印製大獎 —— 優秀出版大獎（商務與經濟）
● 2008	我要安樂死	★ 第十九屆中學生好書龍虎榜十本好書第一位
● 2008	粉末都市 —— 消失中的香港	★ 第二十屆香港印製大獎 —— 最佳出版意念
● 2008	情報日本	★ 2008 年中文十大好書
● 2008	抑鬱病，就是這樣	★ 2008 年中文十大好書
● 2008	魯迅傳	★ 香港書展 2008 名家推介（李怡推介）
● 2008	一生承教	★ 香港書展 2008 名家推介（張詠梅推介）
● 2008	文學與影像比讀	★ 香港書展 2008 名家推介（張詠梅推介）
● 2008	找尋真實的蔣介石 —— 蔣介石日記解讀	★ 香港書展 2008 名家推介（洪清田推介）
● 2009	Footnotes	★ 香港中文文學雙年獎（小說組）
● 2009	記憶前書	★ 香港中文文學雙年獎推薦獎（新詩組）
● 2009	找尋真實的蔣介石 —— 蔣介石日記解讀	★ 第二屆香港書獎
● 2009	禁色的蝴蝶：張國榮的藝術形象	★ 第二屆香港書獎及「我最喜愛年度好書獎」
● 2009	縫熊志	★ 第二十一屆香港印製大獎 —— 最佳出版意念
● 2009	香港彈起	★ 第二十一屆香港印製大獎 —— 紙製品印刷組冠軍
● 2009	易經講堂	★ 香港設計師協會亞洲設計大獎 09 —— Merit Award in Editorial Category
● 2010	辛苦種成花綿繡 —— 品味唐滌生〈帝女花〉	★ 第三屆香港書獎
● 2010	縫熊志	★ 第三屆香港書獎
● 2010	總有一次失敗	★ 第二十一屆中學生好書龍虎榜十本好書
● 2010	中國彈起	★ 第二十二屆香港印製大獎 —— 紙製品印刷冠軍、精裝書刊印刷優異獎
● 2011	中國彈起	★ 中國出版政府獎
● 2011	中國彈起	★ 第三屆中華印製大獎金獎
● 2011	善與人同：與香港同步成長的東華三院（1870-1997）	★ 第四屆香港書獎
● 2011	十二美人	★ 第二十三屆香港印製大獎 —— 平裝書刊印刷冠軍
● 2012	剩食	★ 首屆華文出版物設計藝術大賽銀獎
● 2012	中國彈起	★ 首屆華文出版物設計藝術大賽優秀獎
● 2012	風化成典 —— 西藏文史故事十五講	★ 首屆華文出版物設計藝術大賽優秀獎
● 2012	我的美術世界 —— 私人記憶中的嶺南美術家	★ 首屆華文出版物設計藝術大賽優秀獎
● 2012	剩食	★ 2011 年開卷十大好書 —— 中文創作
● 2012	終結帝制 —— 簡明辛亥革命史	★《新京報》2011 年度歷史書
● 2012	陸上公共交通	★ 第九屆小學生書叢榜十本好書
● 2012	君子以經綸 —— 沈鑒治回憶錄	★ 第五屆香港書獎

年份	書名	獎項
● 2012	中國彈起	★ 第五屆香港書獎
● 2012	香江有幸埋忠骨：長眠香港與辛亥革命有關的人物	★ 第五屆香港書獎
● 2012	剩食	★ 第五屆香港書獎
● 2012	彊貓是怎樣煉成的 —— 小克作品集（1983-2012）	★ 第二十四屆香港印製大獎 —— 優秀出版大獎「最佳出版意念」
● 2012	中國男裝	★ 第二十四屆香港印製大獎 —— 優秀出版大獎「最佳出版（創意類）」
● 2012	車仔檔	★ 第二十四屆香港印製大獎 —— 書刊印刷（兒童圖書）冠軍
● 2012	張春橋姚文元實傳	★《亞洲週刊》2011 年度十大好書
● 2012	阿德與史蒂夫	★《亞洲週刊》2011 年度十大好書
● 2013	what. issue 1：自主身體	★ 第二十五屆香港印製大獎 —— 優秀出版大獎
● 2013	童年樂園	★ 第二十五屆香港印製大獎 —— 書刊印刷（兒童圖書）冠軍
● 2013	Hello World	★ 第二十四屆中學生好書龍虎榜十本好書
● 2013	我的遺書	★ 第二十四屆中學生好書龍虎榜十本好書
● 2013	有米	★ 第二十四屆中學生好書龍虎榜十本好書第一位
● 2013	薄扶林村 —— 太平山下的歷史聚落	★ 第六屆香港書獎
● 2013	浮城述夢人：香港作家訪談錄	★ 第六屆香港書獎
● 2013	年輕作家創作比賽系列	★ 第八屆全國書籍設計藝術展獲獎作品
● 2014	剩食	★ 第二十五屆中學生好書龍虎榜十本好書第二位
● 2014	剩食	★ 環球設計大獎 2013 —— 書籍設計優異獎
● 2014	一本讀通世界歷史	★ 第七屆香港書獎
● 2014	死在香港：流眼淚	★ 第七屆香港書獎
● 2014	得閒去飲茶	★ 第一屆香港金閱獎 —— 最佳書籍獎（非文學類—政經社會組）
● 2014	what. issue 2：現代山海經	★ 第二十六屆香港印製大獎 —— 優秀出版大獎「最佳出版（認識香港）」
● 2014	琉球沖繩交替考 —— 釣魚島歸屬尋源之一	★《亞洲週刊》2014 年度十大好書
● 2014	抒情中國論	★《南方都市報》2013 年度十大港台好書
● 2014	路向	★ 環球設計大獎 2013 —— 書籍設計優異獎
● 2014	老舍之死　口述實錄	★ 環球設計大獎 2013 —— 書籍設計優異獎
● 2015	外傭 —— 住在家中的陌生人	★ 第二十七屆香港印製大獎 —— 最佳出版意念
● 2015	香港文化眾聲道（第一冊）	★ 第八屆香港書獎
● 2015	群力勝天 —— 戰前香港碼頭苦力與華人社區的管治	★ 第二屆香港金閱獎 —— 最佳書籍獎（文史哲類）
● 2015	吾師與吾友	★《亞洲週刊》2015 年度十大好書
● 2015	香港治與亂：2047 的政治想像	★《亞洲週刊》2015 年度十大好書
● 2016	我是街道觀察員 —— 花園街的文化地景	★ 香港印製大獎 —— 優秀出版大獎：最佳出版（香港歷史與文化）
● 2016	旅行之必要	★ 第三屆香港金閱獎 —— 最佳飲食旅遊書
● 2016	外傭 —— 住在家中的陌生人	★ 第九屆香港書獎
● 2016	功夫港漫口述歷史（1960-2014）	★ 第九屆香港書獎
● 2016	不只中國木建築	★ 韓國坡州圖書獎 —— 出版美術獎
● 2016	紫禁城 100	★ 韓國坡州圖書獎 —— 出版美術獎
● 2016	中國好東西故事系列	★ 韓國坡州圖書獎 —— 出版美術獎
● 2016	貓貓不吃空心包	★ 第十三屆十本兒童好讀
● 2017	宜興紫砂珍賞	★ 2017 年度美國印製大獎優異獎
● 2017	宜興紫砂珍賞	★ 2017 年度美國金墨獎優異獎
● 2017	紫禁城 100	★ 第一屆香港出版雙年獎藝術及設計類最佳出版獎
● 2017	外傭 —— 住在家中的陌生人	★ 第一屆香港出版雙年獎社會科學類最佳出版獎
● 2017	太古之道 —— 太古在華一百五十年	★ 第一屆香港出版雙年獎商業及管理類最佳出版獎
● 2017	我是街道觀察員 —— 花園街的文化地景	★ 第一屆香港出版雙年獎生活及科普類最佳出版獎
● 2017	香港好走系列	★ 第一屆香港出版雙年獎心理勵志類最佳出版獎
● 2017	青春的一抹彩色 —— 影迷公主陳寶珠	★ 第一屆香港出版雙年獎圖文書類最佳出版獎
● 2017	人生的 38 個啟示 —— 陳美齡自傳	★ 第四屆香港金閱獎 —— 最佳生活百科書籍
● 2017	香港好走：怎照顧？	★ 第四屆香港金閱獎 —— 最佳醫療健康書籍
● 2017	青春的一抹彩色 —— 影迷公主陳寶珠	★ 第四屆香港金閱獎 —— 最佳圖文書籍
● 2017	旅行之必要	★ 第二十九屆香港印製大獎 —— 最佳出版（旅遊文化）
● 2017	衣飾無憂	★《書香兩岸》首屆兩岸出版設計大獎 —— 金衣獎榮譽獎
● 2017	香港音樂的前世今生 —— 香港早期音樂發展歷程（1930s-1950s）	★《亞洲週刊》2017 年度十大好書
● 2017	找尋真實的蔣介石 —— 蔣介石日記解讀（四）	★《亞洲週刊》2017 年度十大好書
● 2018	我們都是地球人 —— 被遺忘的孩子	★ 第五屆香港金閱獎 —— 最佳政經社會書
● 2018	星星指引 孤身上路 —— 聖雅各朝聖之路	★ 第五屆香港金閱獎 —— 最佳飲食旅遊書
● 2018	ART TOY STORY（上集）	★ 第三十屆香港印製大獎 —— 最佳出版意念
● 2018	蘋果樹下的下午茶 —— 英式下午茶事	★ 第三十屆香港印製大獎 —— 最佳出版（飲食文化）
● 2018	香港北魏真書	★ 第三十屆香港印製大獎 —— 最佳出版設計書籍
● 2018	異色經典 —— 邱剛健電影劇本選集	★ 第三十屆香港印製大獎 —— 書刊印刷：單色及雙色調書刊優異獎
● 2019	拾貓	★ 第三十屆中學生好書龍虎榜十本好書

年份	書名	獎項
● 2019	拾貓	★ 第十六屆十本好讀
● 2019	香港北魏真書（套裝）	★ 第二屆香港出版雙年獎出版大獎
● 2019	ART TOY STORY（上集）	★ 第二屆香港出版雙年獎市場策劃獎
● 2019	我們都是地球人 —— 被遺忘的孩子	★ 第二屆香港出版雙年獎心理勵志類最佳出版獎
● 2019	香港北魏真書（套裝）	★ 第二屆香港出版雙年獎藝術及設計類最佳出版獎
● 2019	Jessy 老師國際漢語教學加油站（教學策略篇）	★ 第二屆香港出版雙年獎語文學習類最佳出版獎
● 2019	公義的顏色 —— 王惠芬與少數族裔的平權路	★ 第二屆香港出版雙年獎社會科學類出版獎
● 2019	香港金融史（1841-2017）	★ 第二屆香港出版雙年獎商業及管理類出版獎
● 2019	Minecraft 學歷史 1：中國八大場景	★ 第二屆香港出版雙年獎兒童及青少年類出版獎
● 2019	ART TOY STORY（上集）	★ 第二屆香港出版雙年獎圖文書類出版獎
● 2019	霓虹黯色 —— 香港街道視覺文化記錄	★ 第十二屆香港書獎
● 2019	博彩心理學導論	★ 第五屆澳門人文社會科學研究優秀成果評獎優異獎
● 2019	老兵不死：香港華籍英兵（1857-1997）增訂版	★ 第一屆香港初創數碼廣告企業 × 出版宣傳支援計劃銀獎
● 2020	嘔嘔唆唆：又一山人六十年 —— 想過 寫過 聽過 說過的	★ 台灣金點設計獎 2019 年度最佳設計獎
● 2020	在加多利山尋找張愛玲	★ 第十三屆香港書獎「新晉作家獎」
● 2020	盧瑋鑾文編年選輯（三卷套裝）	★ 第十三屆香港書獎
● 2020	嘔嘔唆唆：又一山人六十年 —— 想過 寫過 聽過 說過的	★ 第三十一屆香港印製大獎 —— 書刊印刷：單色及雙色調書刊冠軍
● 2020	香港中小企製造業設計策略之路（上冊）	★ 第三十一屆香港印製大獎 —— 書刊印刷：平裝書刊優異獎
● 2020	十分 [] 的貓	★ 第十七屆十本好讀·中學生最愛書籍第一位
● 2020	你有多久沒寫字？原來筆跡能反映你的個性！	★ 第十七屆十本好讀·中學生最愛書籍第六位
● 2020	大象在球上走	★ 第十七屆十本好讀·中學生最愛書籍第七位
● 2020	十分 [] 的貓	★ 第十七屆十本好讀·教師推薦好讀（中學組）第十位
● 2020	霓虹黯色 —— 香港街道視覺文化記錄	★ 第二屆香港初創數碼廣告企業 × 出版宣傳支援計劃金獎
● 2020	地方營造 —— 重塑街道肌理的過去與未來	★ 第二屆香港初創數碼廣告企業 × 出版宣傳支援計劃優異獎
● 2020	嘔嘔唆唆：又一山人六十年 —— 想過 寫過 聽過 說過的	★ 紐約 TDC 2020 —— Certificate of Typographic Excellence
● 2020	嘔嘔唆唆：又一山人六十年 —— 想過 寫過 聽過 說過的	★ 東京 TDC 賞 2020 —— Excellent Works
● 2021	中學生文學精讀·小思	★ 第十八屆十本好讀·教師推薦好讀（中學組）第九位
● 2021	看見生命的火花：德國高齡社會紀行	★ 第三屆香港出版雙年獎優秀編輯獎
● 2021	嘔嘔唆唆：又一山人六十年 —— 想過 寫過 聽過 說過的	★ 第三屆香港出版雙年獎書籍設計獎
● 2021	字型城市 —— 香港造字匠	★ 第三屆香港出版雙年獎社會科學類最佳出版獎
● 2021	葉靈鳳日記	★ 第三屆香港出版雙年獎文學及小說類出版獎
● 2021	盧瑋鑾文編年選輯	★ 第三屆香港出版雙年獎文學及小說類出版獎
● 2021	鄭裕彤傳 —— 勤、誠、義的人生實踐	★ 第三屆香港出版雙年獎商業及管理類出版獎
● 2021	衣路歷情	★ 第三屆香港出版雙年獎生活及科普類出版獎
● 2021	粵語（香港話）入門：從零基礎到粵語通	★ 第三屆香港出版雙年獎語文學習類出版獎
● 2021	嘔嘔唆唆：又一山人六十年 —— 想過 寫過 聽過 說過的	★ 第三屆香港出版雙年獎藝術及設計類出版獎
● 2021	看見生命的火花：德國高齡社會紀行	★ 第三屆香港出版雙年獎圖文書類出版獎
● 2021	你有多久沒寫字？ —— 原來筆跡能反映你的個性！	★ 第三屆香港出版雙年獎心理勵志類出版獎
● 2021	衣路歷情	★ 第十四屆香港書獎
● 2021	非洲抗疫之路 —— 一位香港病毒免疫學家的見證	★ 第十四屆香港書獎「新晉作家獎」
● 2021	保育黃霑（限定製作紀念套裝）	★ 第 101 屆紐約藝術指導協會年度獎 —— 銅立方（出版物設計）
● 2021	畫布上的靈眼：色與線與善與惡	★ 2021 年 GDC（平面設計在中國）優異獎
● 2021	我住在這裏的 N 個理由	★ 第十七屆 APD 亞太設計年鑑入選作品
● 2021	我住在這裏的 N 個理由	★ 靳埭強設計獎 —— 書籍設計優異獎
● 2022	保育黃霑（限定製作紀念套裝）	★ 東京 TDC 賞 2022 —— 入選作品
● 2022	保育黃霑（限定製作紀念套裝）	★ 台灣金點設計獎 2022 年度最佳設計獎（傳達設計類）
● 2022	保育黃霑（限定製作紀念套裝）	★ 第十八屆 APD 亞太設計年鑑入選作品（年度主題單元）
● 2023	保育黃霑（限定製作紀念套裝）	★ 香港 DFA 亞洲最具影響力設計獎 2023 銀獎
● 2023	保育黃霑（限定製作紀念套裝）	★ 第四屆香港出版雙年獎優秀編輯獎
● 2023	保育黃霑（限定製作紀念套裝）	★ 第四屆香港出版雙年獎書籍設計獎
● 2023	保育黃霑（限定製作紀念套裝）	★ 第四屆香港出版雙年獎圖文書類最佳出版獎
● 2023	記得當時年紀小 —— 李志清的筆墨下（珍藏版）	★ 第四屆香港出版雙年獎藝術及設計類最佳出版獎
● 2023	天空之城：香港行人天橋的觀察與想像	★ 第四屆香港出版雙年獎社會科學類最佳出版獎
● 2023	香港動畫新人類（特別版）	★ 第四屆香港出版雙年獎藝術及設計類出版獎
● 2023	異國文學行腳	★ 第四屆香港出版雙年獎文學及小說類出版獎
● 2023	一直到彩虹	★ 第四屆香港出版雙年獎文學及小說類出版獎
● 2023	「香港非遺與葉問詠春」《阿樺出拳》《阿樺秘笈》	★ 第四屆香港出版雙年獎兒童及青少年類出版獎
● 2023	粵語會話寶典：從起居、社交、工作到文化的廣東話萬用表達，吔哖吟都喺度！	★ 第四屆香港出版雙年獎語文學習類出版獎
● 2023	做自己的主角	★ 第二屆「想創你未來 —— 初創作家出版資助計劃」得獎項目
● 2023	開雀籠	★ 第二屆「想創你未來 —— 初創作家出版資助計劃」得獎項目
● 2023	粵劇百年在金山	★ 第十九屆 APD 亞太設計年鑑入選作品

與設計對話：
香港三聯書籍設計七十五年（1948—2023）
Book Design
in Joint Publishing (H.K.) (1948—2023)

編　　著　香港三聯書店
策　　劃　香港三聯書店設計部
顧　　問　葉佩珠　周建華　李安
主　　編　吳冠曼　鄭海檳
訪談整理　王穎
圖書攝影　a_kun　姚國豪

責任編輯　王穎
圖片編輯　鄭海檳　吳冠曼
書籍設計　a_kun
書籍排版　何秋雲
印　　務　郭漢澤
校　　對　栗鐵英　許正旺
協　　力　潘燕　道轍　楊錄　許正旺　席若菲
　　　　　郭楊　陳朗思　張軒誦　王逸菲

出　　版　三聯書店（香港）有限公司
　　　　　香港北角英皇道四九九號北角工業大廈二十樓
　　　　　Joint Publishing (H.K.) Co., Ltd.
　　　　　20/F., North Point Industrial Building,
　　　　　499 King's Road, North Point, Hong Kong
香港發行　香港聯合書刊物流有限公司
　　　　　香港新界荃灣德士古道二二○至二四八號十六樓
印　　刷　中華商務彩色印刷有限公司
　　　　　香港新界大埔汀麗路三十六號十四字樓
版　　次　二○二三年十一月香港第一版第一次印刷
規　　格　十六開（185 mm × 255 mm）四○○面
國際書號　ISBN 978-962-04-5366-3

三聯書店網址：
www.jointpublishing.com

Facebook 搜尋：
三聯書店 Joint Publishing

WeChat 賬號：
jointpublishinghk

豆瓣賬號：
三聯書店香港

bilibili 賬號：
香港三聯書店